PLUS

aotbeni Artworks &
Makeup Illustration

CONTE

NTS

aotbeni Artworks &
Makeup Illustration

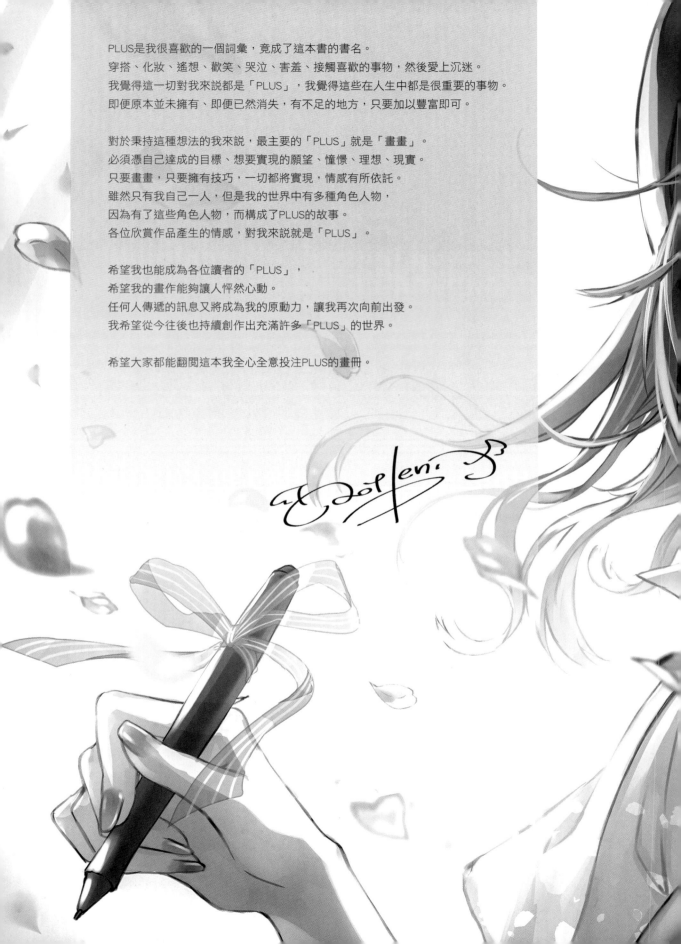

PLUS是我很喜歡的一個詞彙，竟成了這本書的書名。
穿搭、化妝、遙想、歡笑、哭泣、害羞、接觸喜歡的事物，然後愛上沉迷。
我覺得這一切對我來說都是「PLUS」，我覺得這些在人生中都是很重要的事物。
即便原本並未擁有、即便已然消失，有不足的地方，只要加以豐富即可。

對於秉持這種想法的我來說，最主要的「PLUS」就是「畫畫」。
必須憑自己達成的目標、想要實現的願望、憧憬、理想、現實。
只要畫畫，只要擁有技巧，一切都將實現，情感有所依託。
雖然只有我自己一人，但是我的世界中有多種角色人物，
因為有了這些角色人物，而構成了PLUS的故事。
各位欣賞作品產生的情感，對我來說就是「PLUS」。

希望我也能成為各位讀者的「PLUS」，
希望我的畫作能夠讓人怦然心動。
任何人傳遞的訊息又將成為我的原動力，讓我再次向前出發。
我希望從今往後也持續創作出充滿許多「PLUS」的世界。

希望大家都能翻閱這本我全心全意投注PLUS的畫冊。

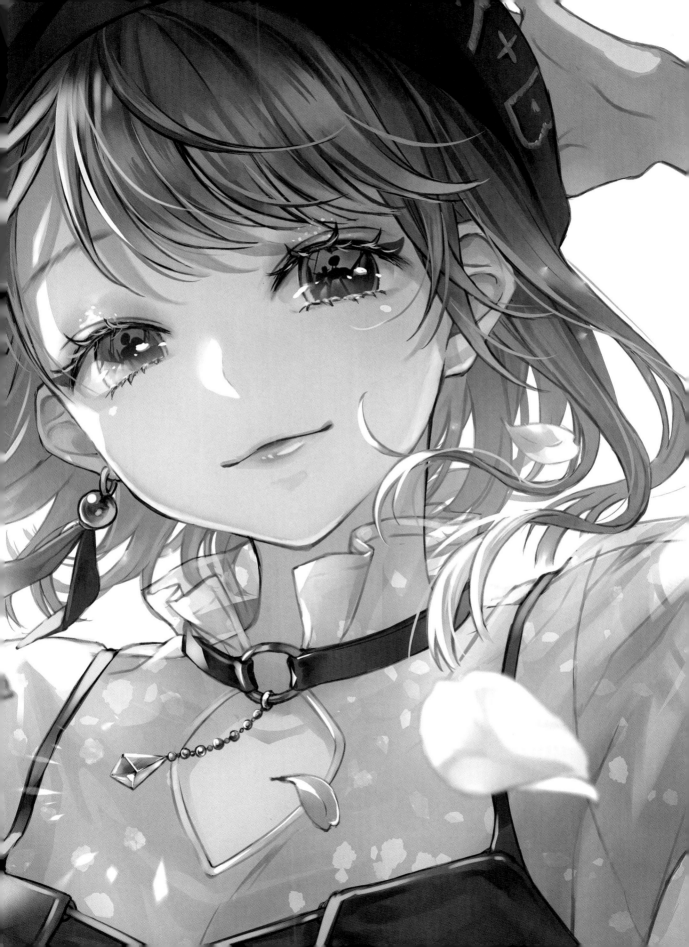

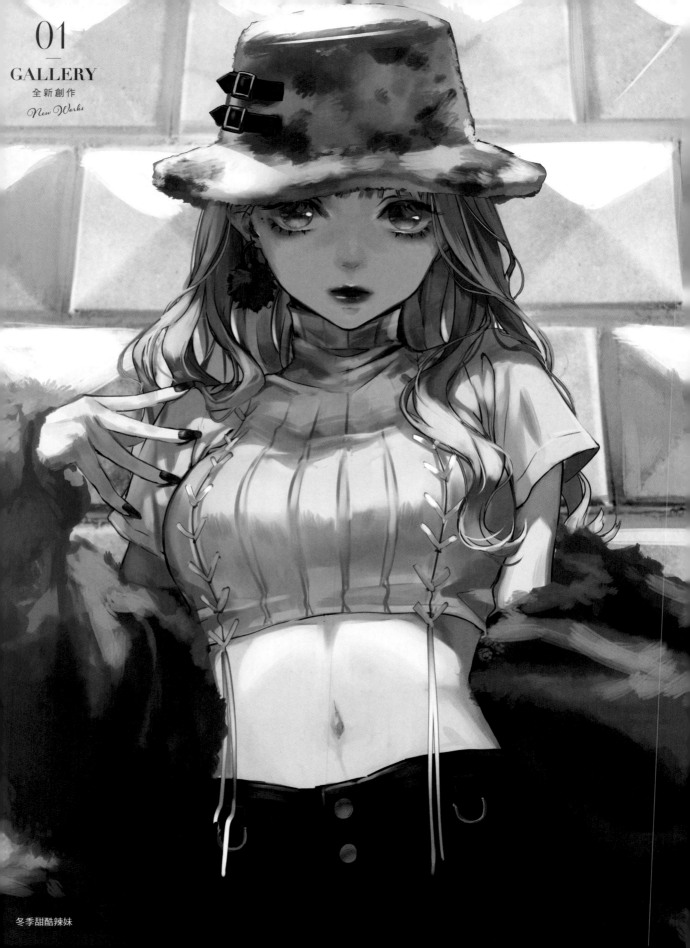

冬季甜酷辣妹

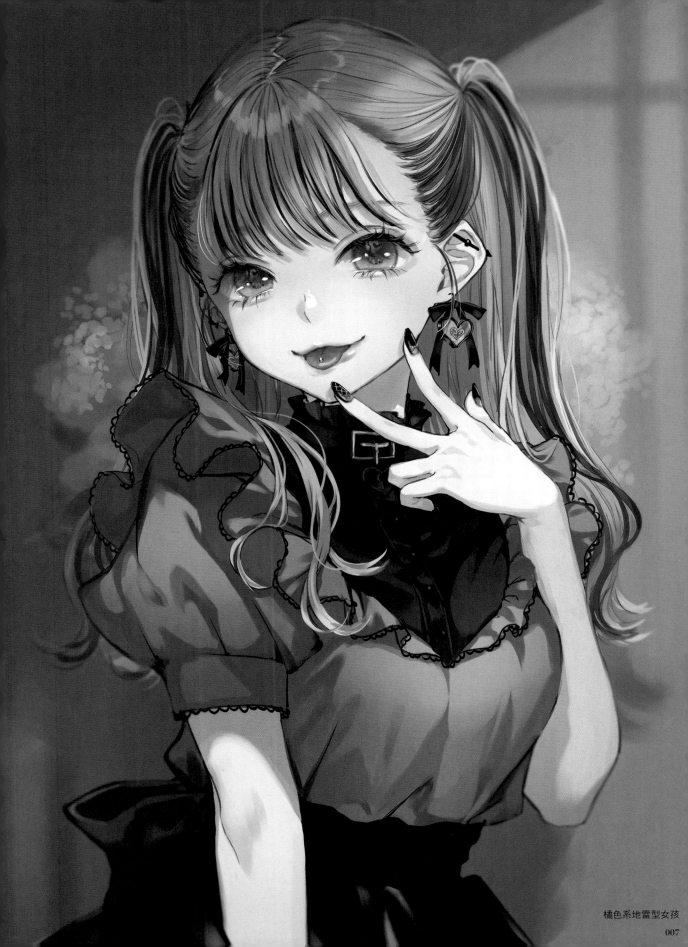

橘色系地雷型女孩

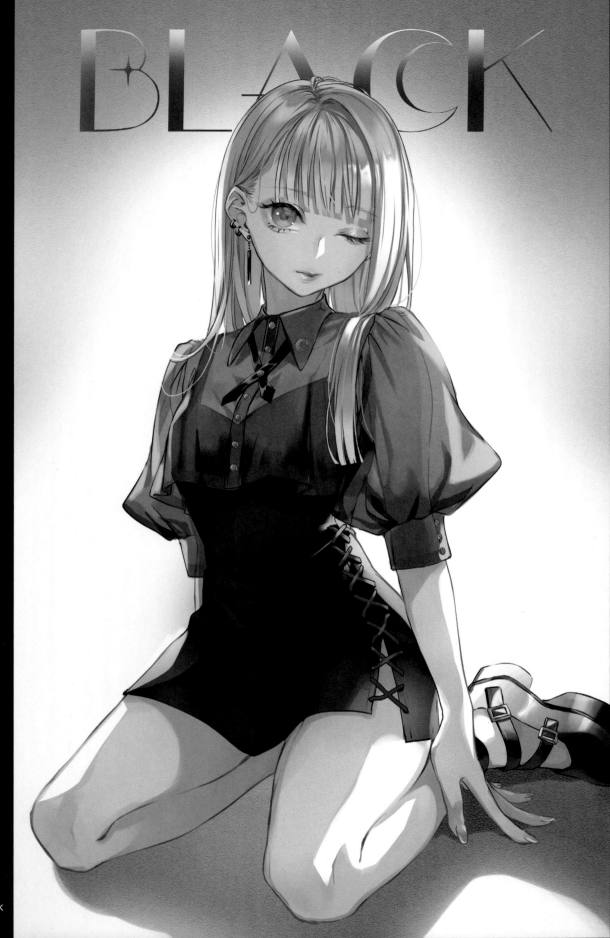

BLACK

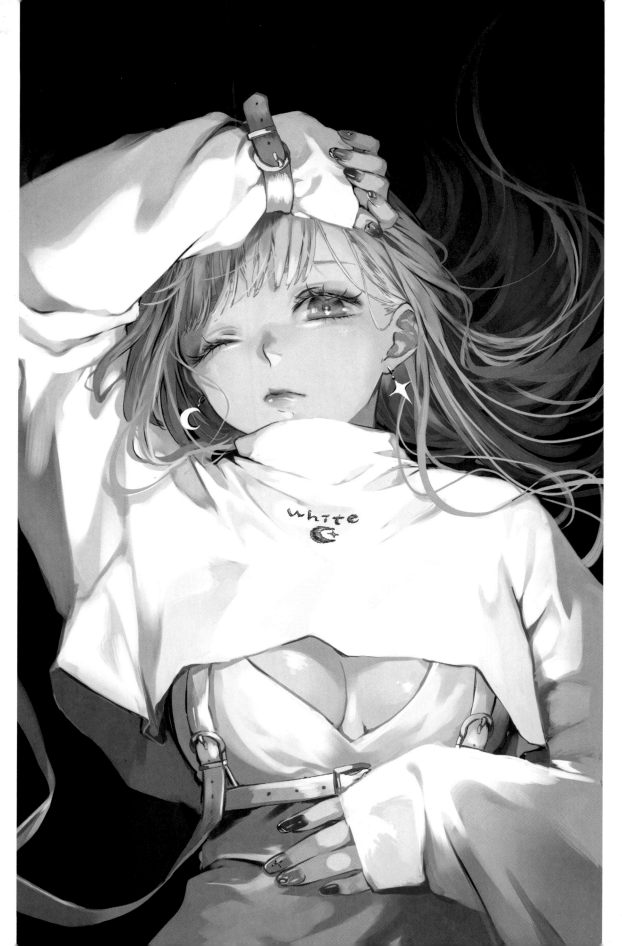

white

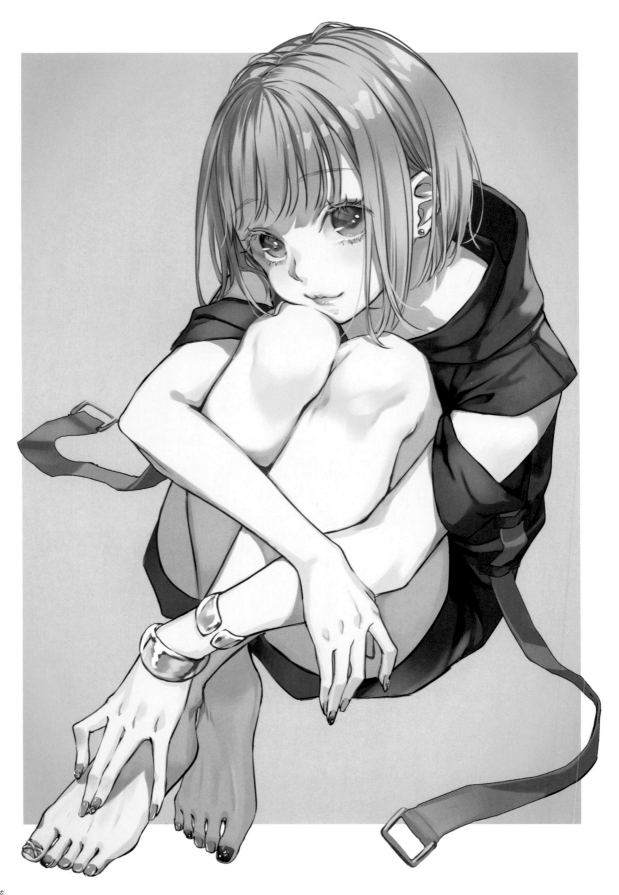

彩指女孩

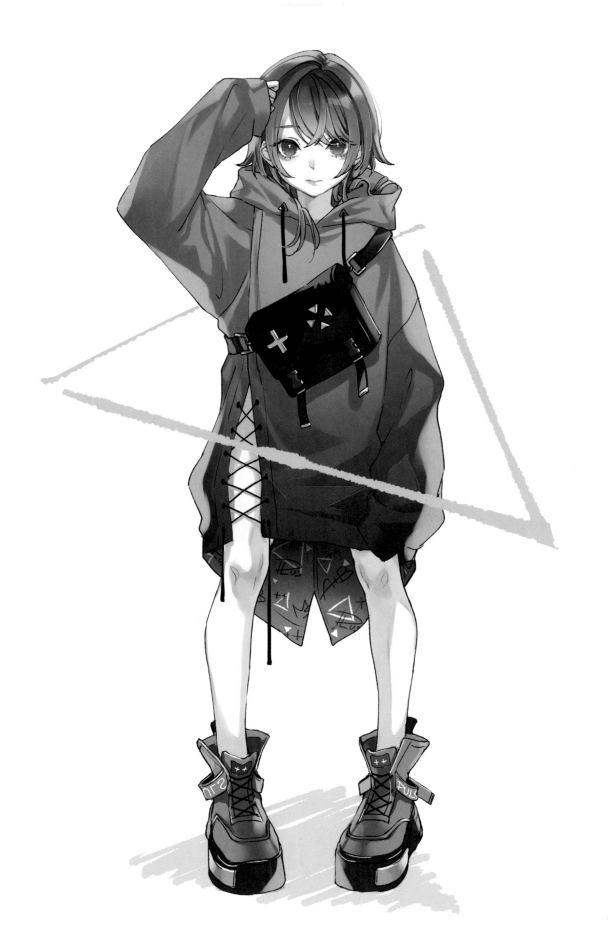

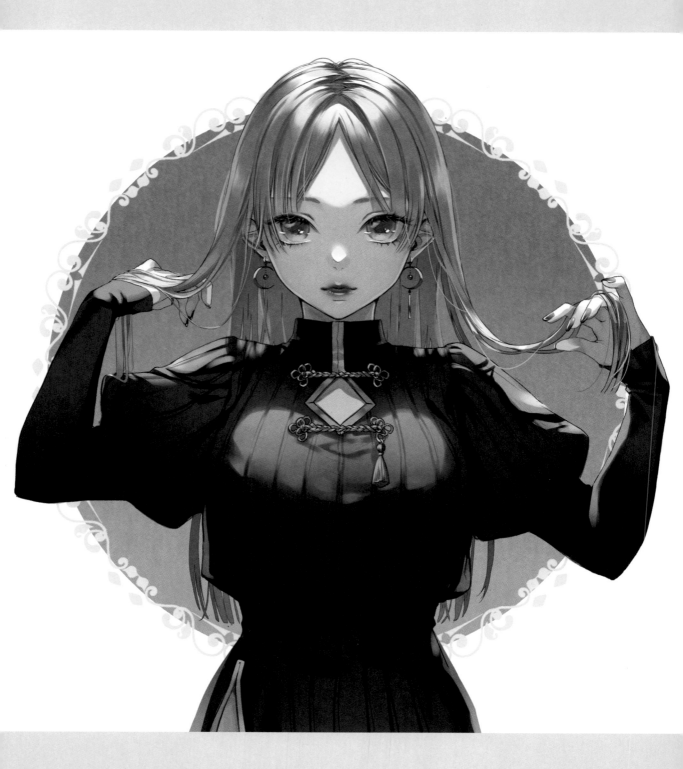

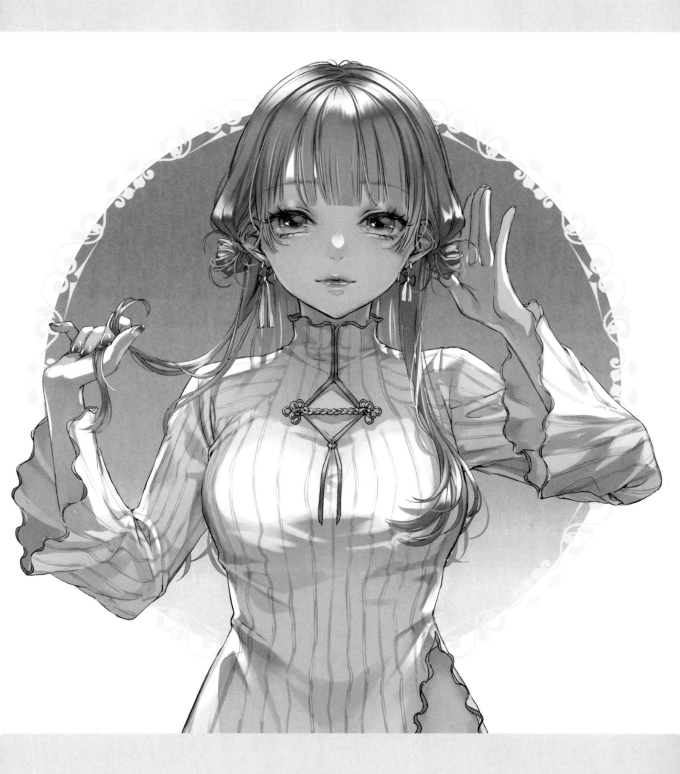

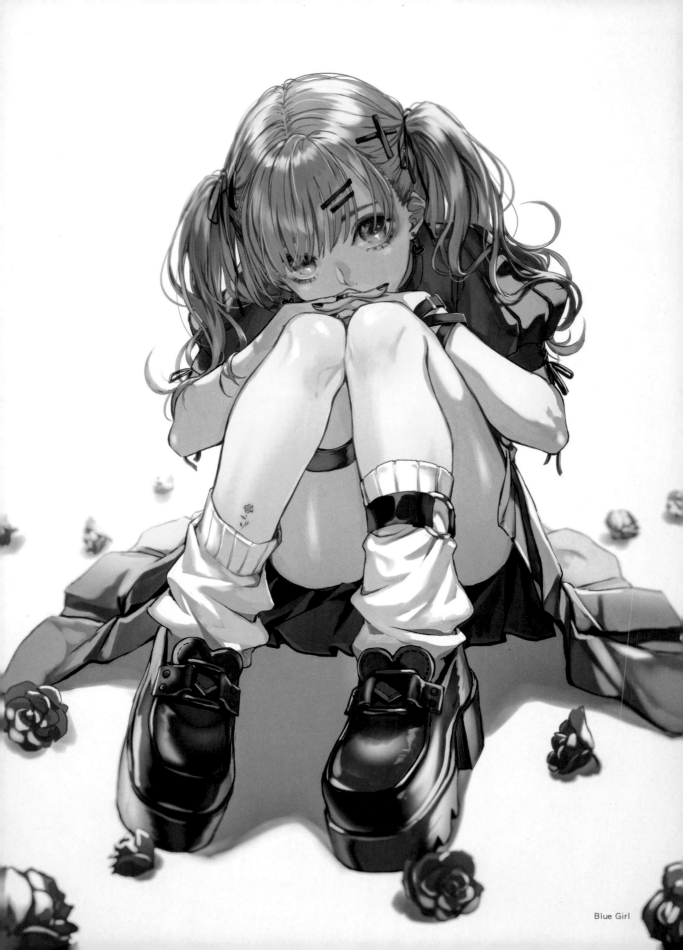

Blue Girl

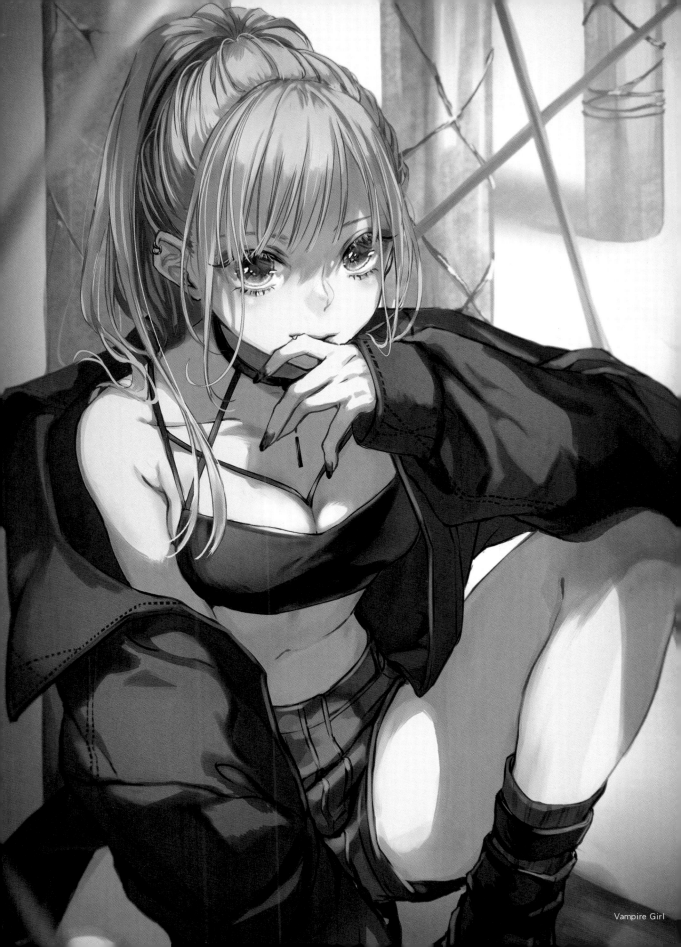
Vampire Girl

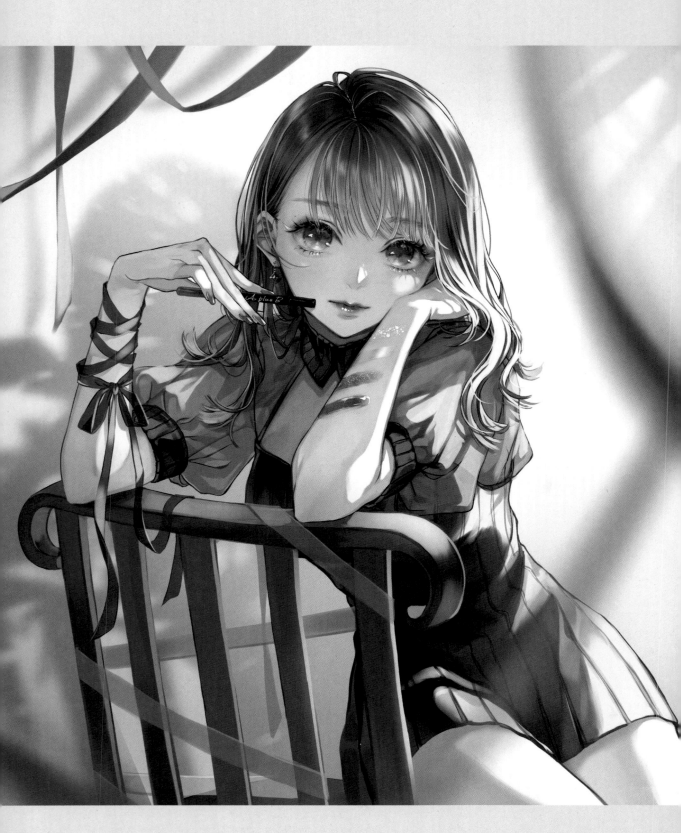

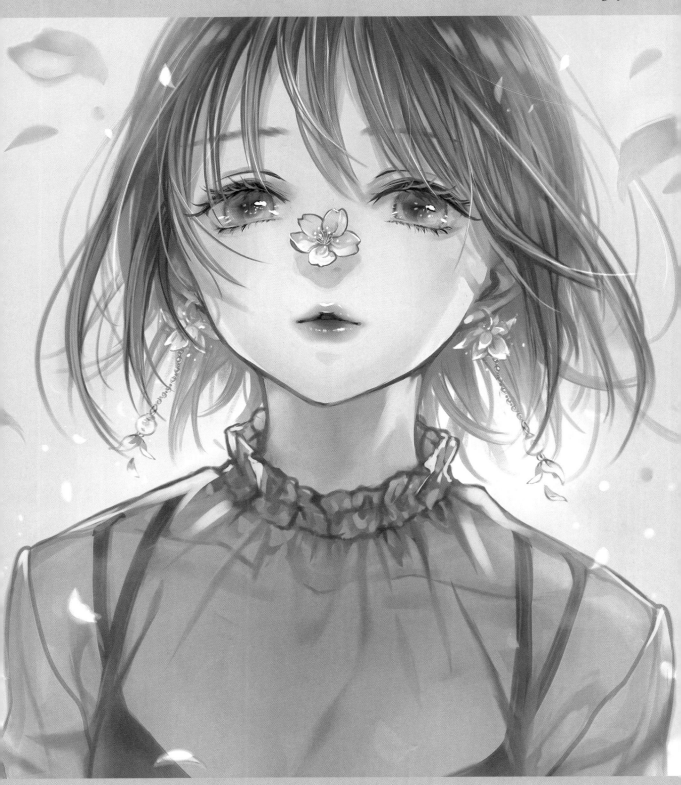

沁香飄散的春日

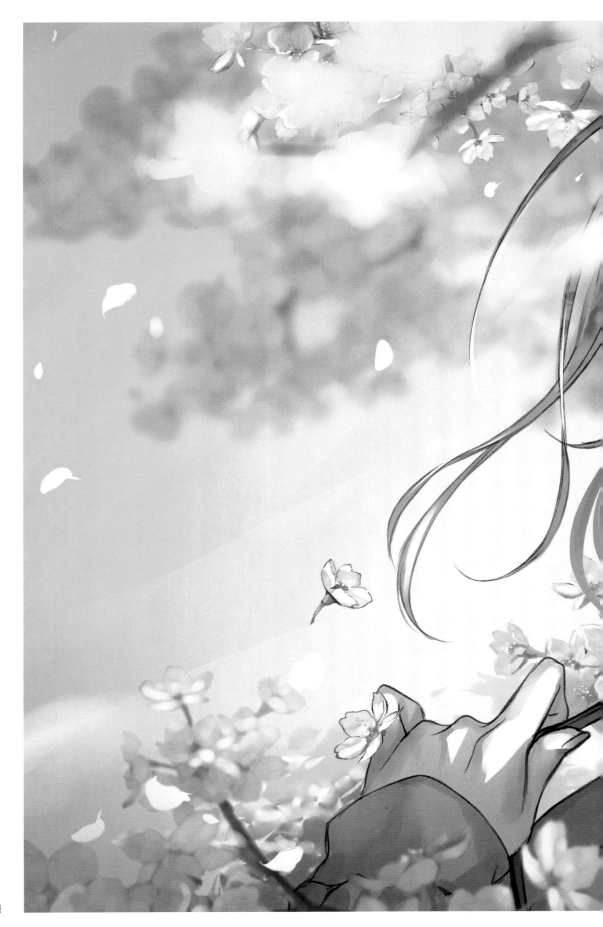

花瓣紛飛

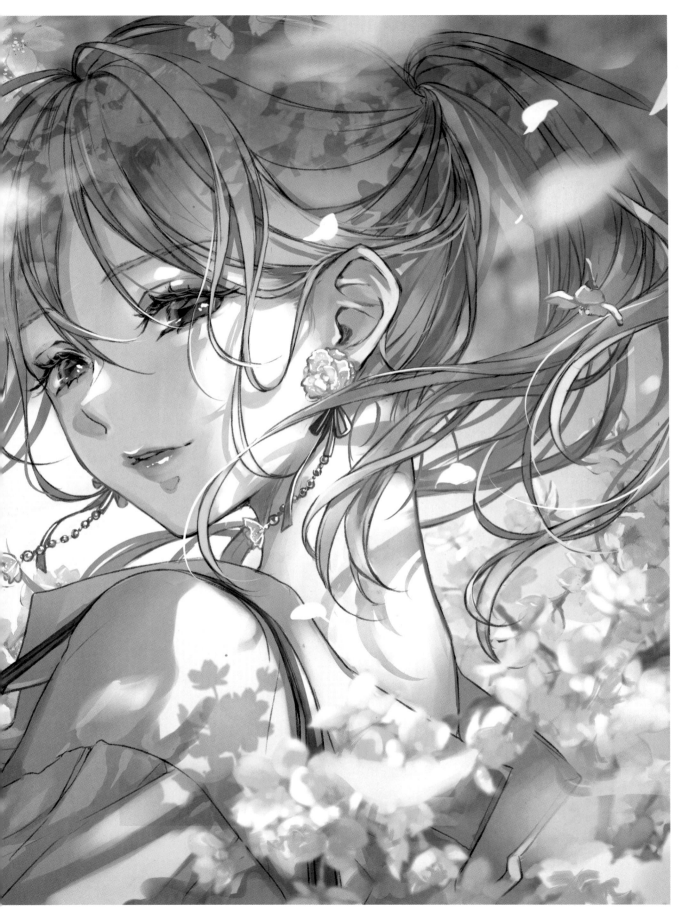

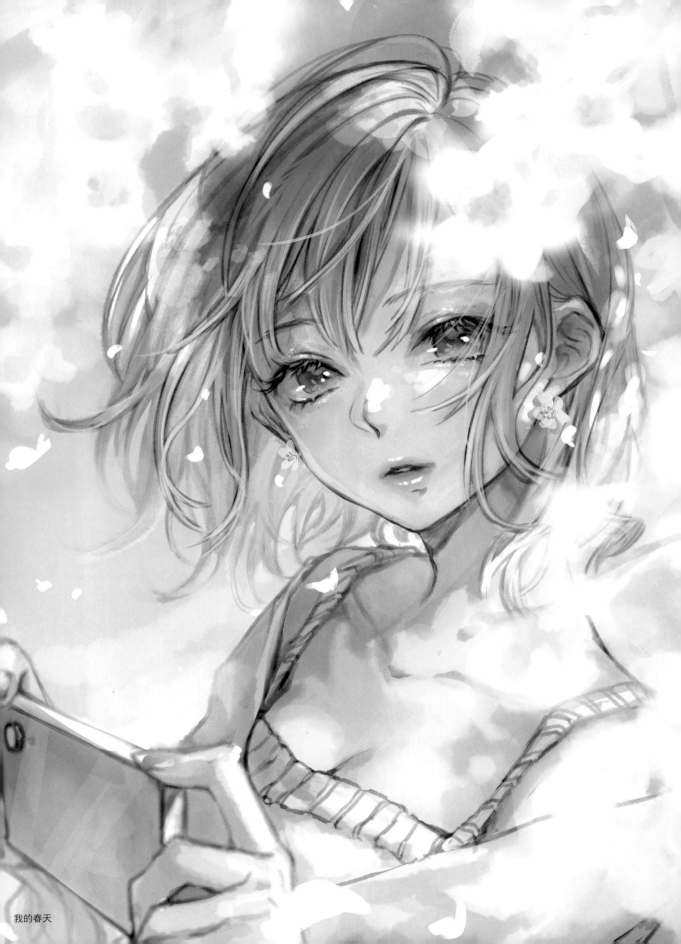

我的春天

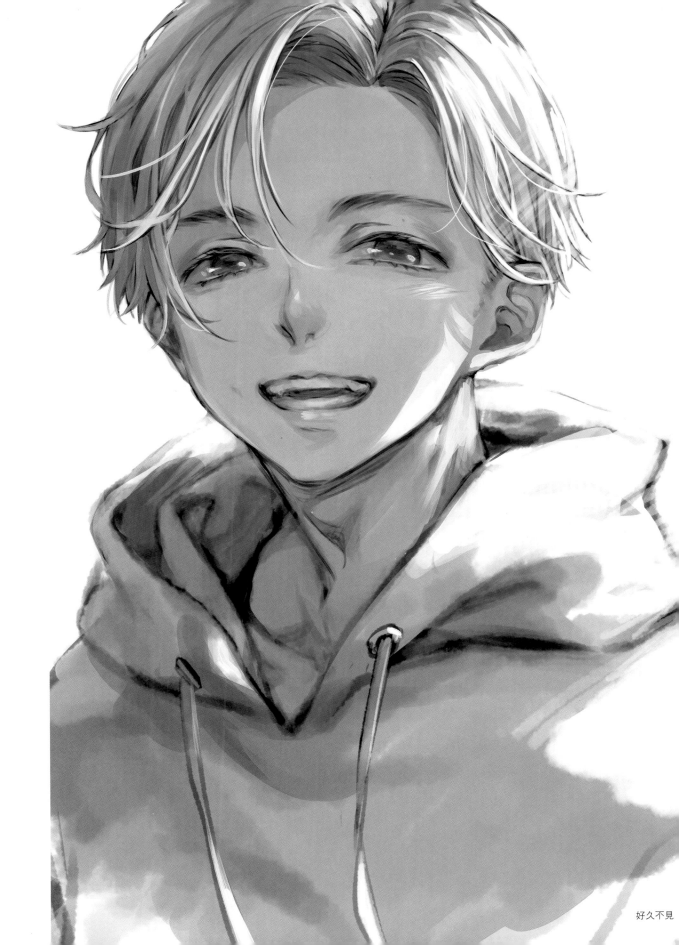

好久不見

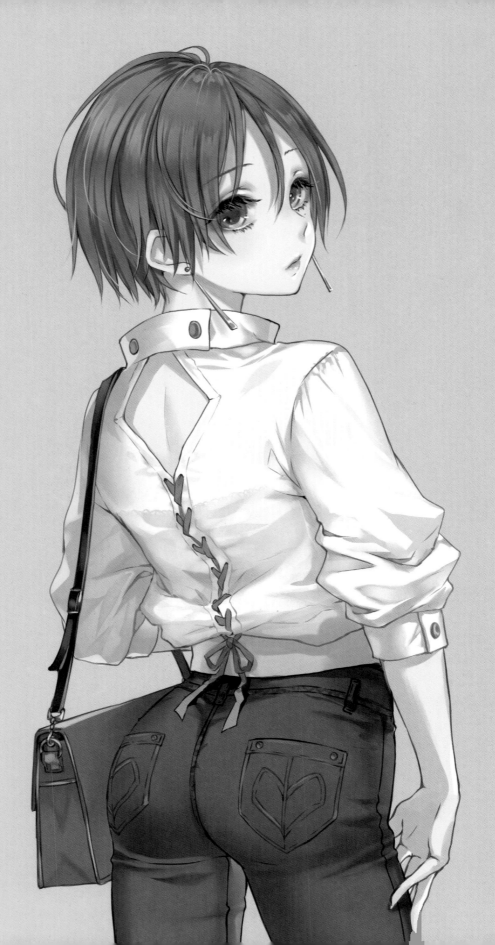

背後繫帶套衫

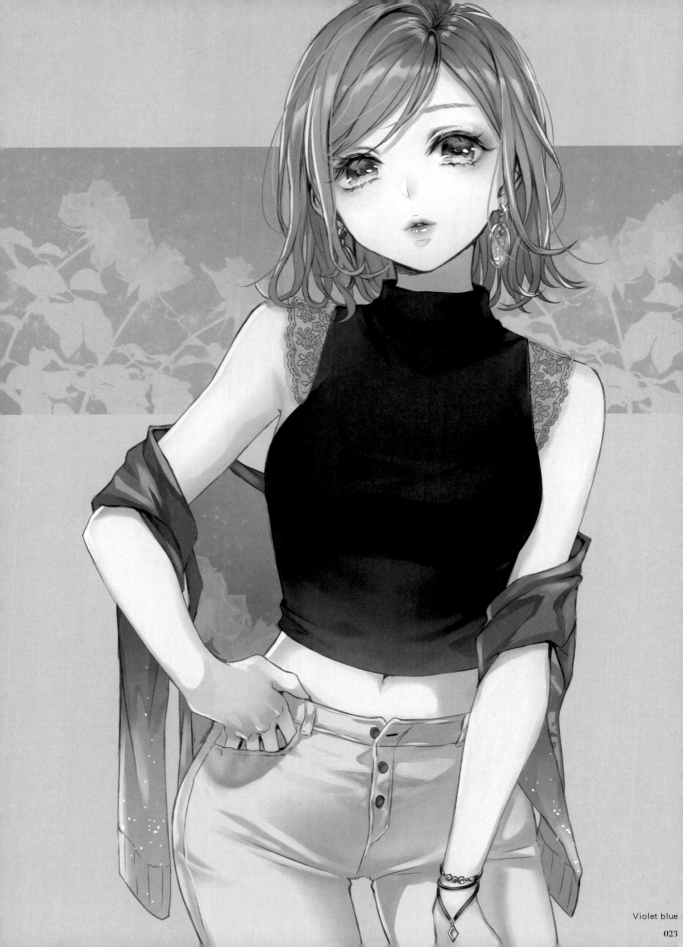

Violet blue

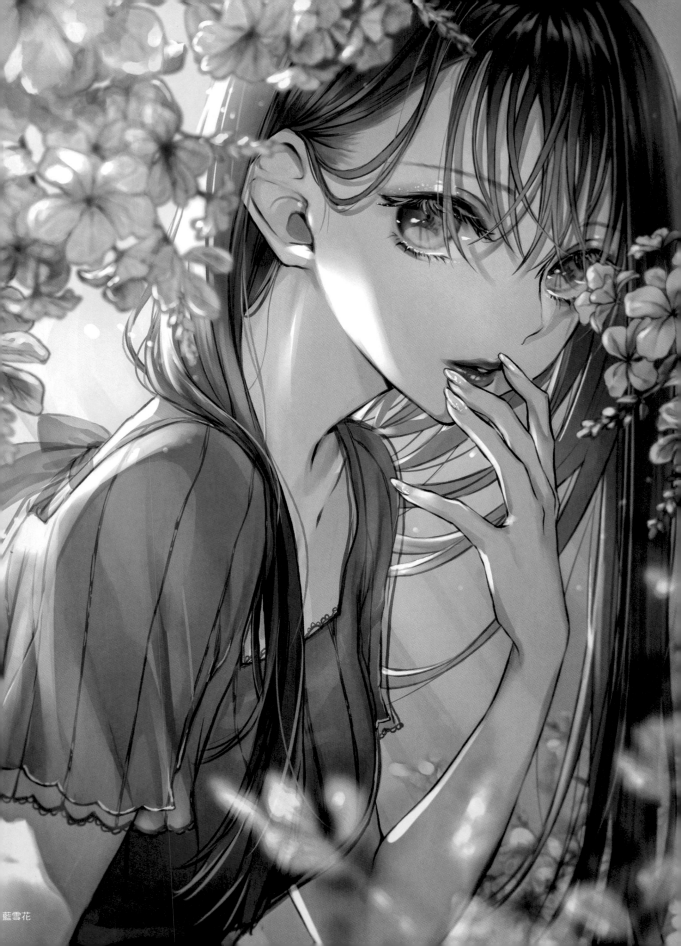
藍雪花

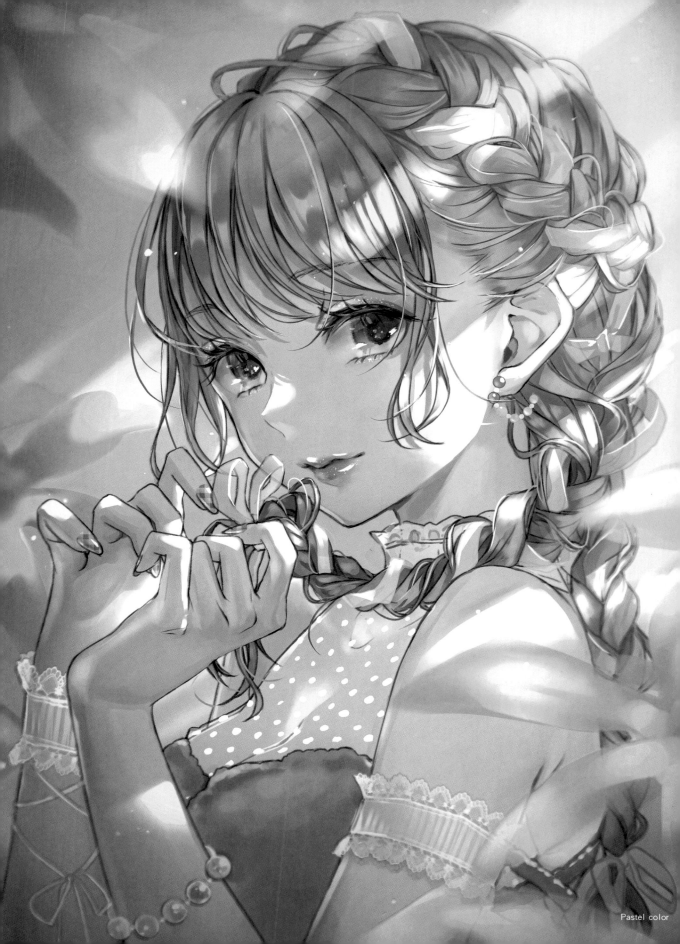

Pastel color

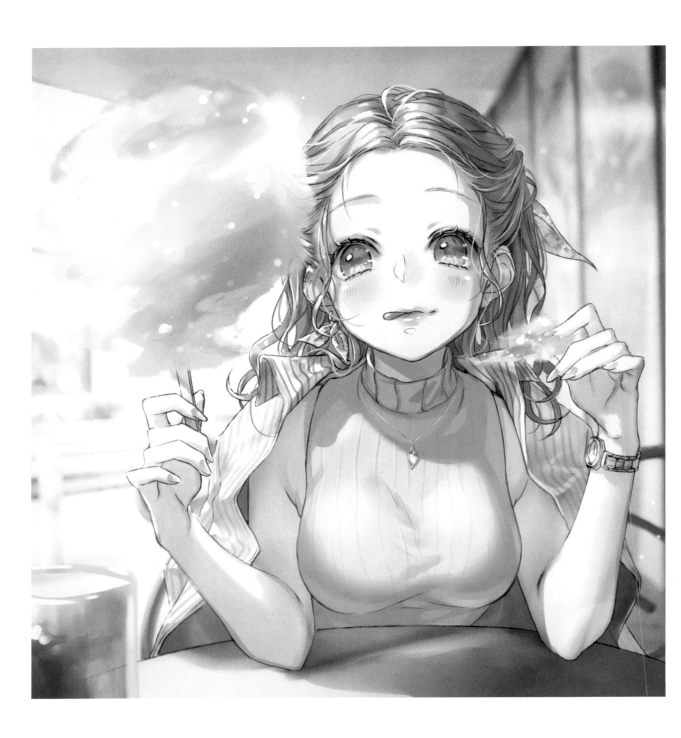

吐舌

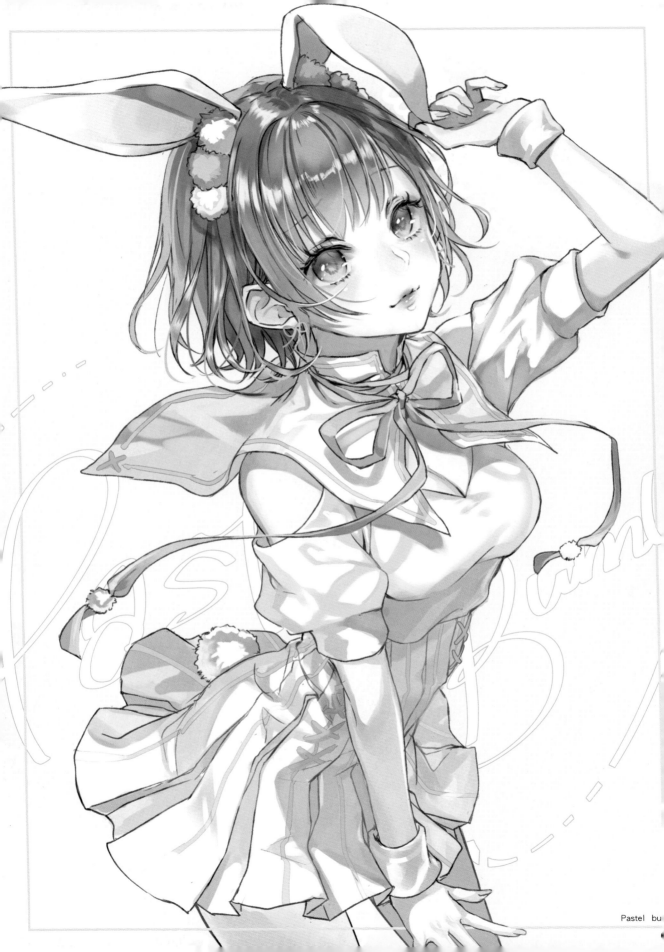

Pastel bu

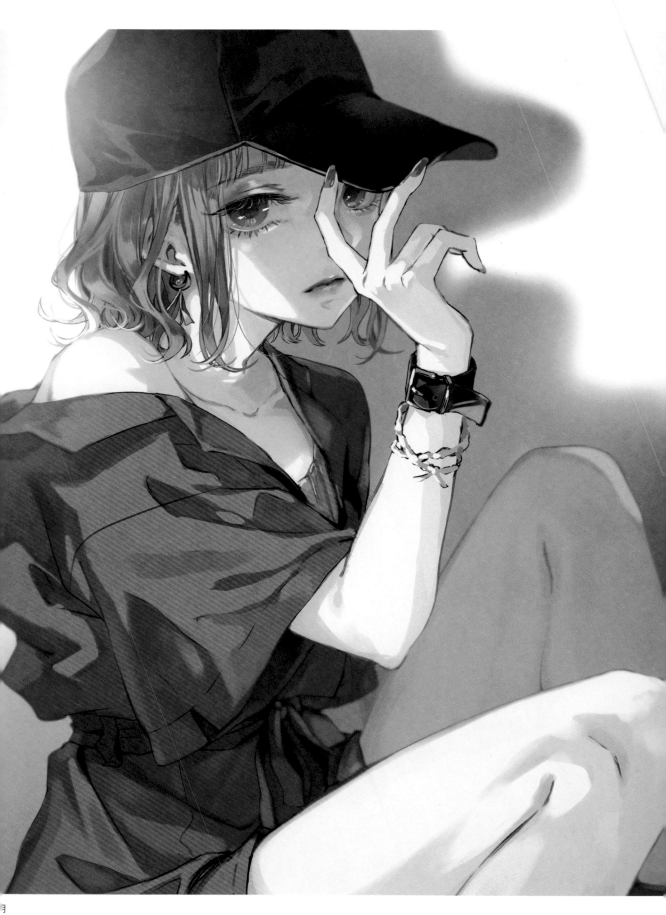

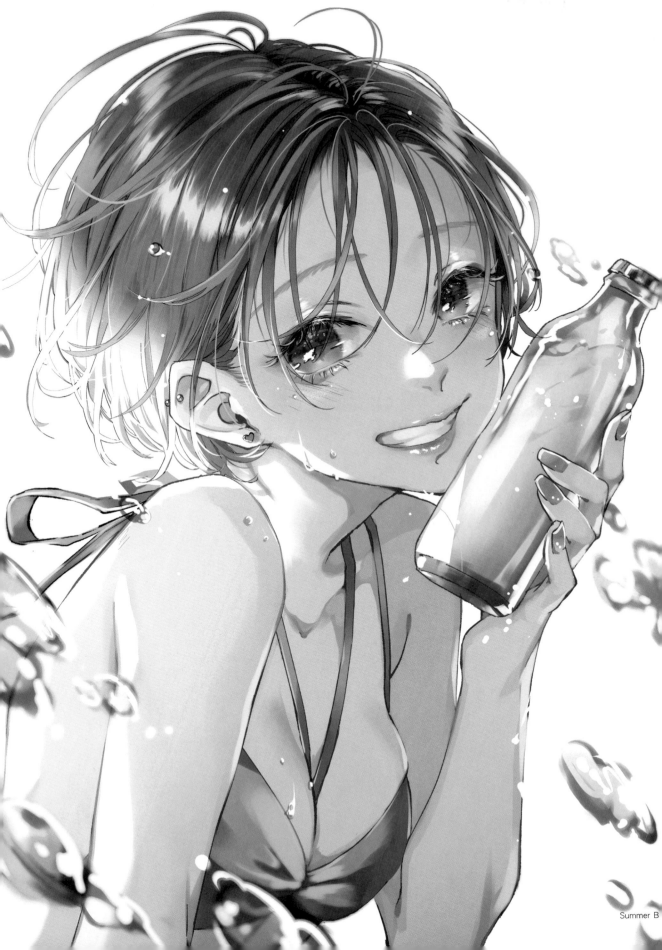

Summer B

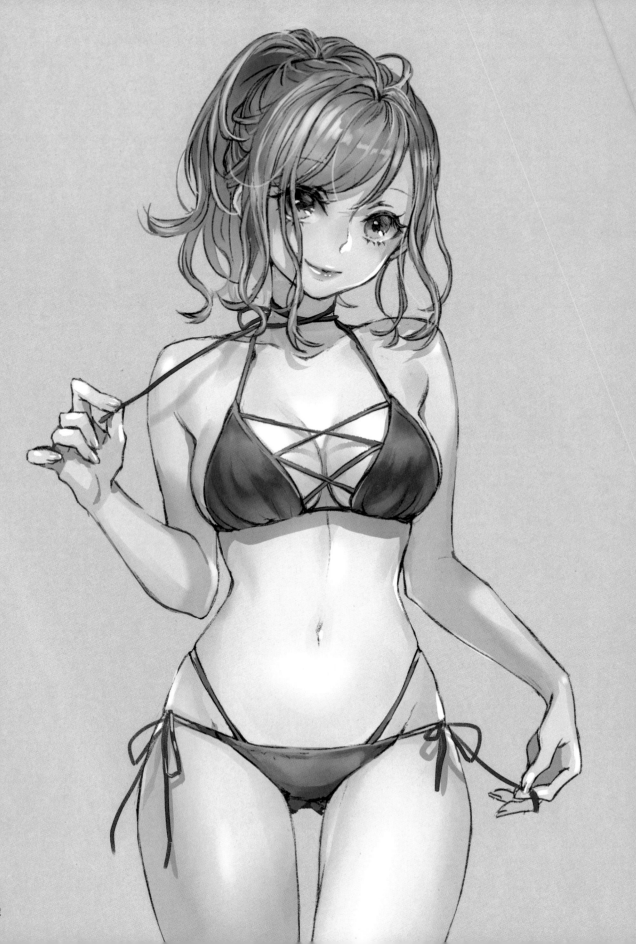

基尼
）

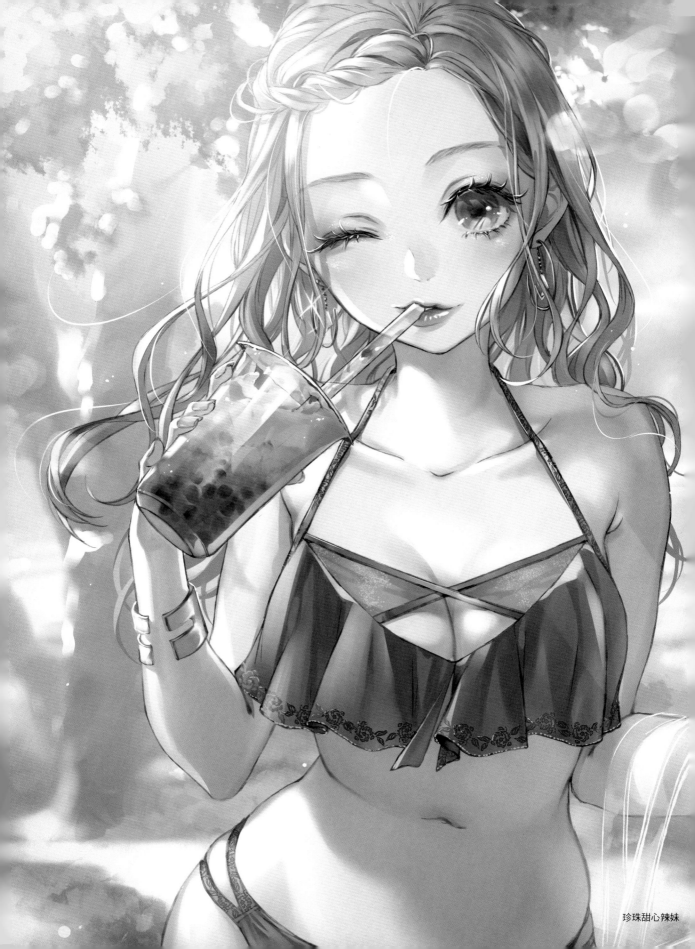

珍珠甜心辣妹

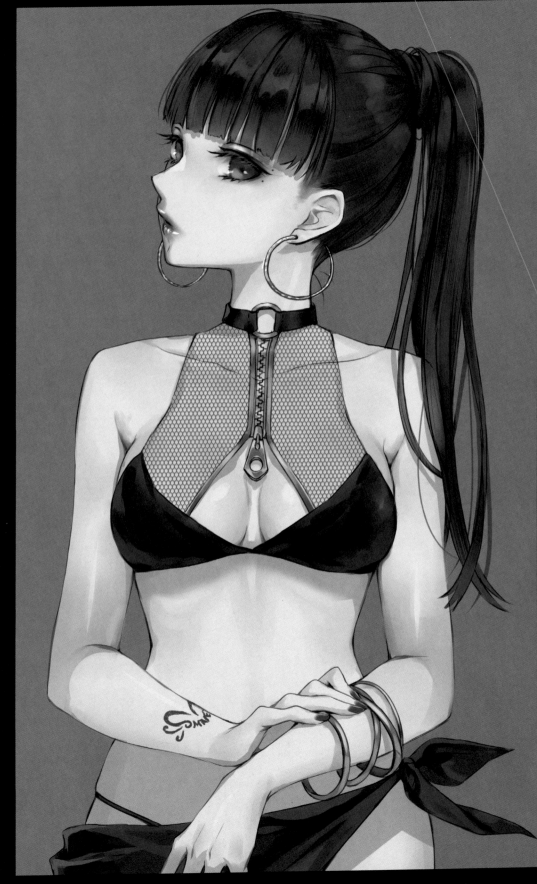

Which do you prefer?

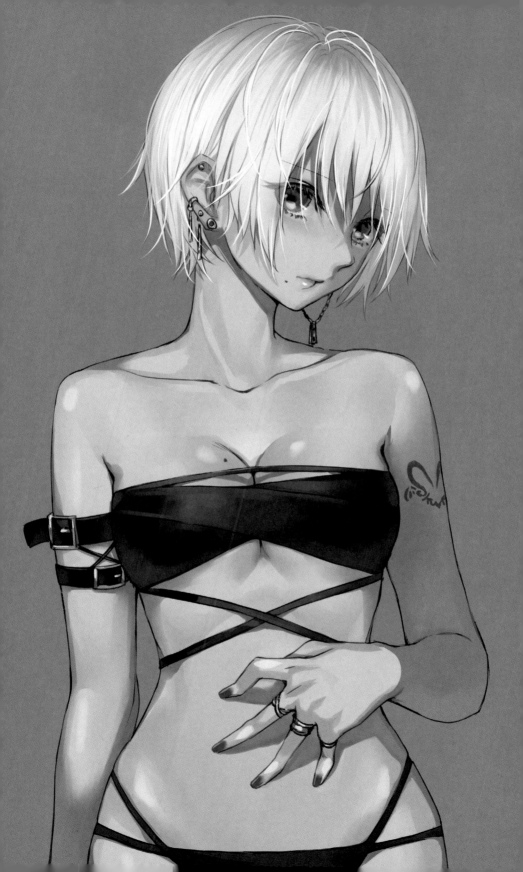

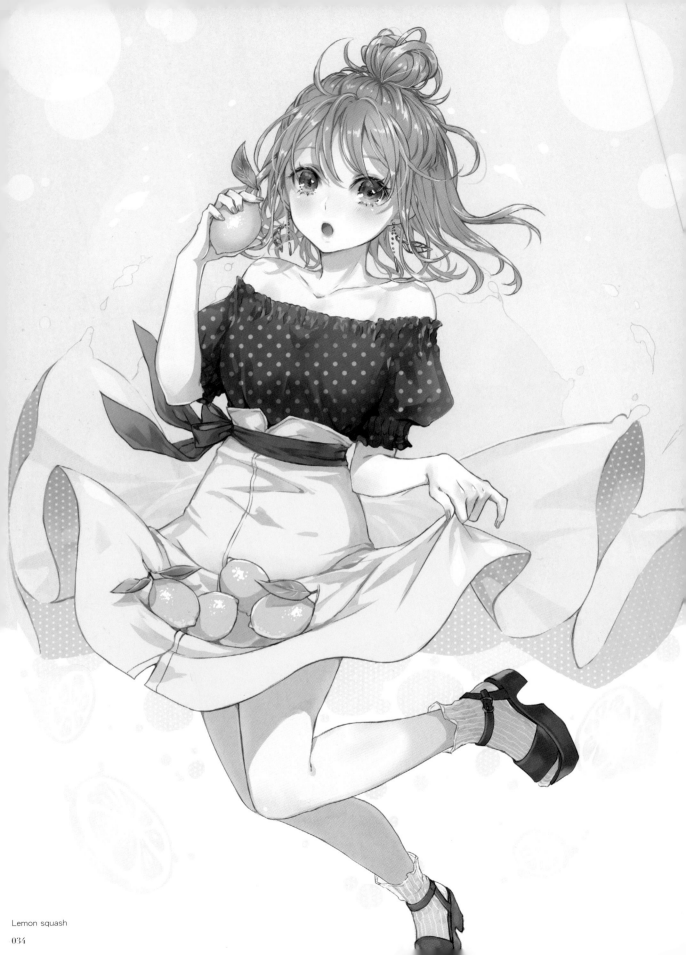

Lemon squash

034

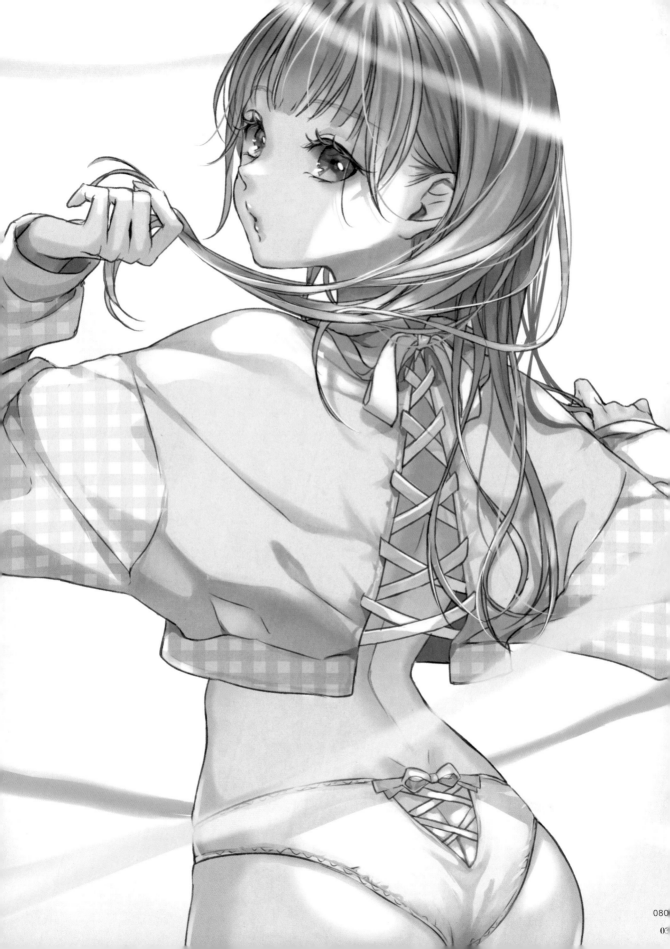

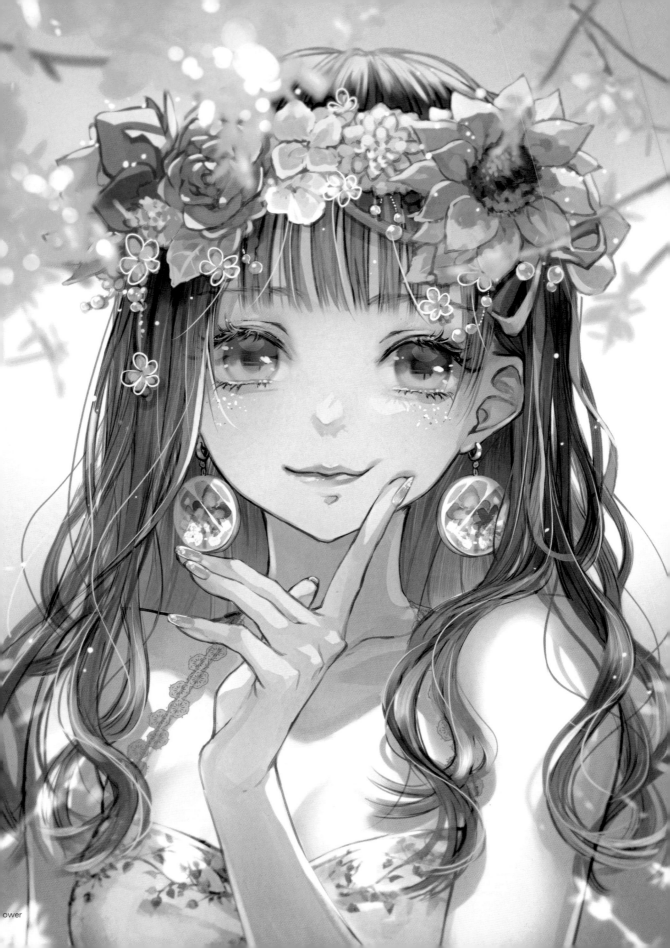

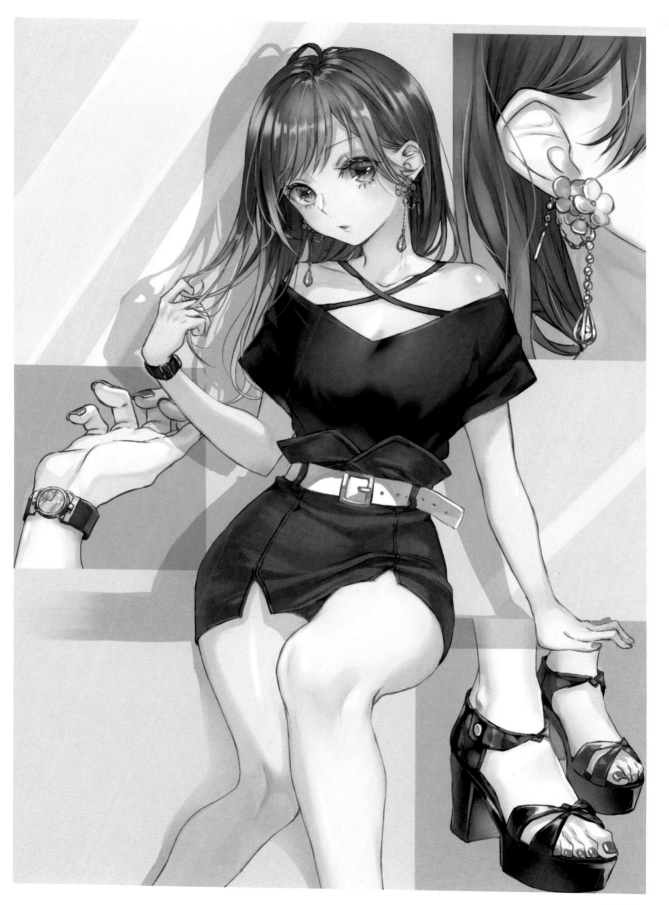

Hydrangea

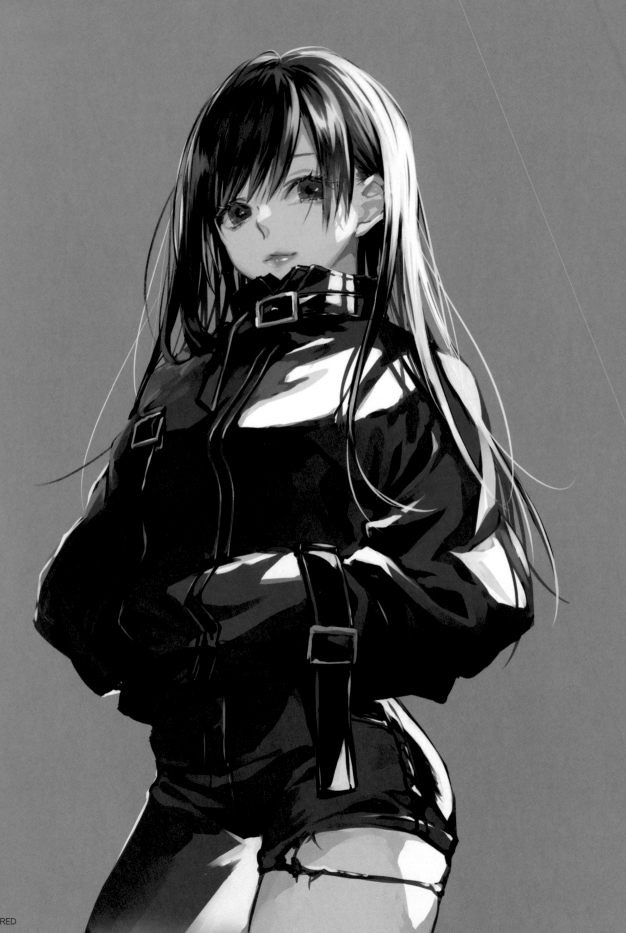

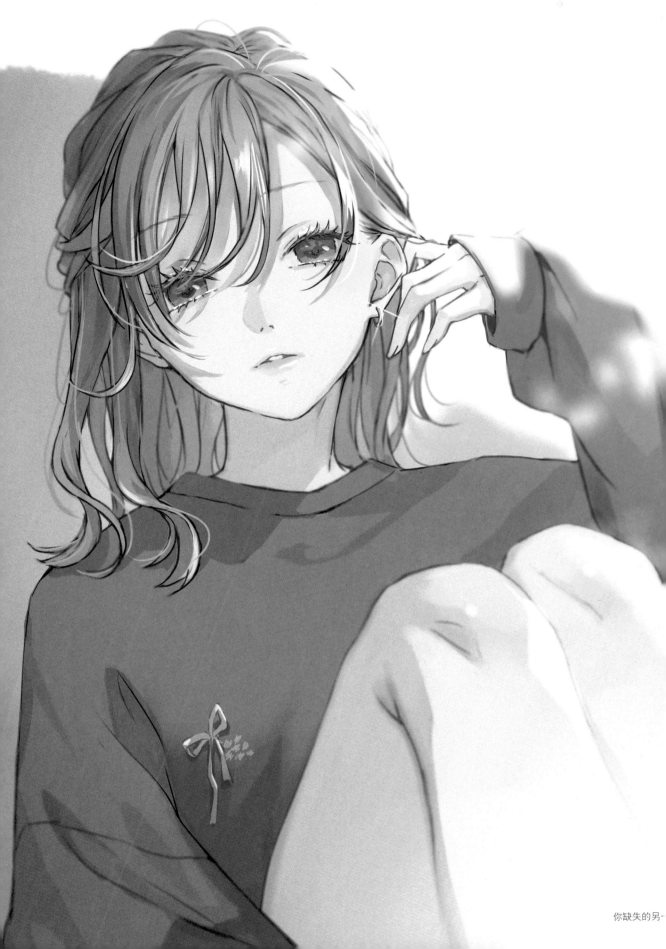

你缺失的另一

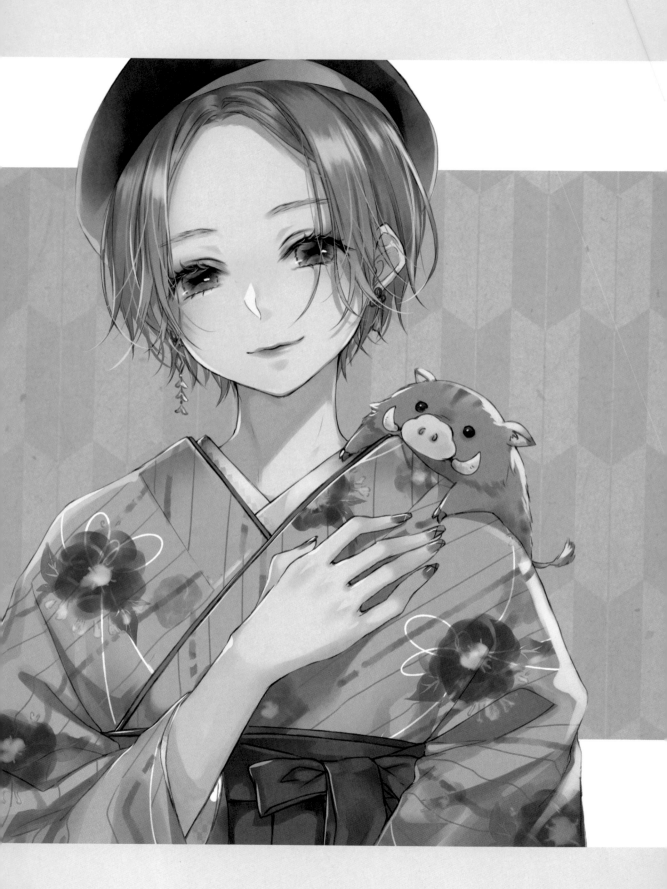

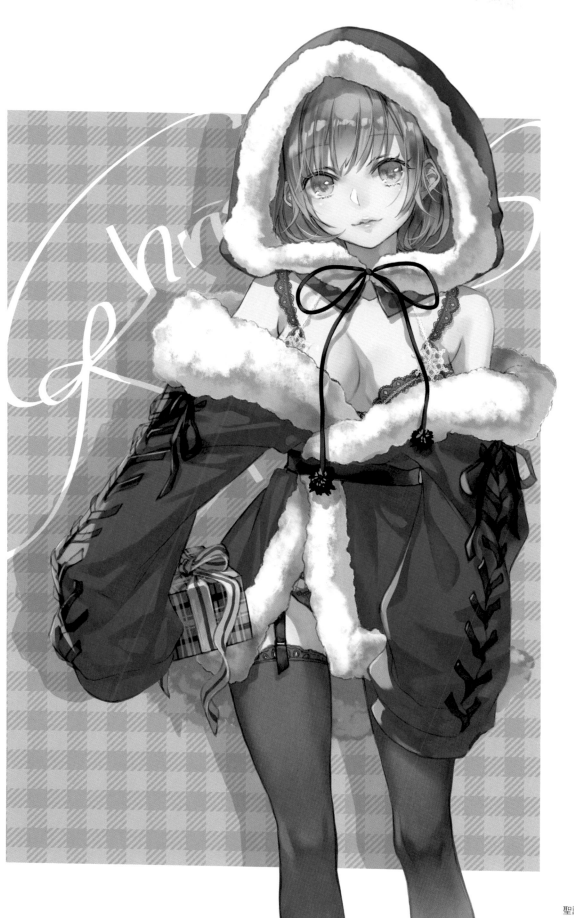

聖誕快樂！

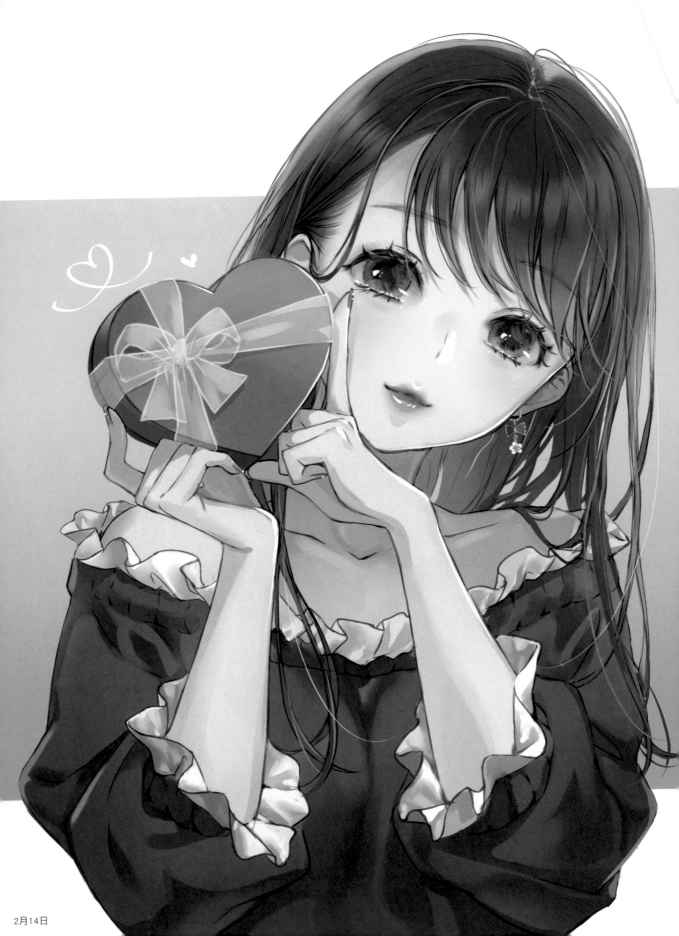

2月14日

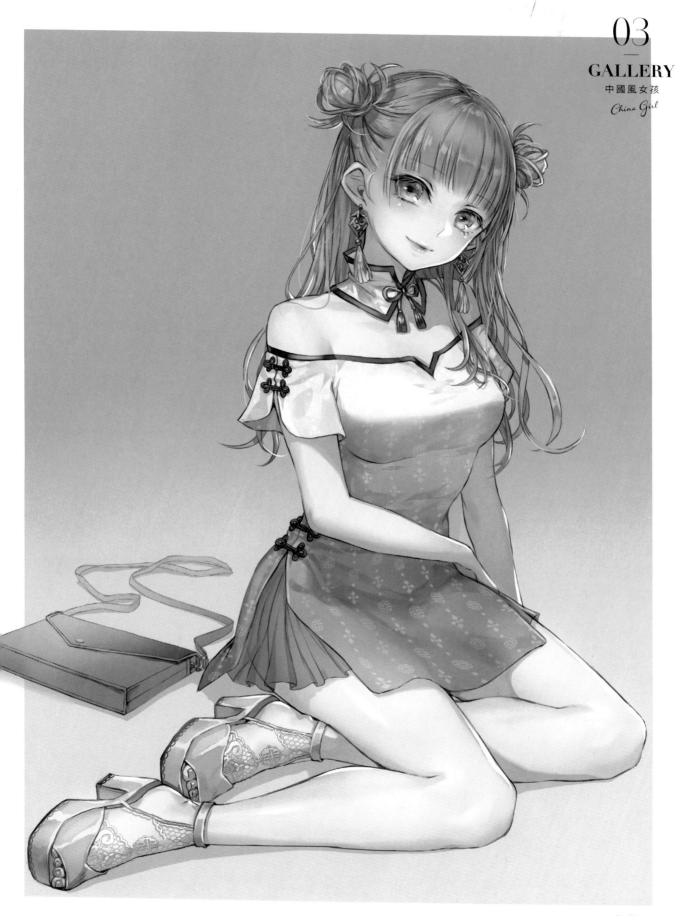

露肩旗袍

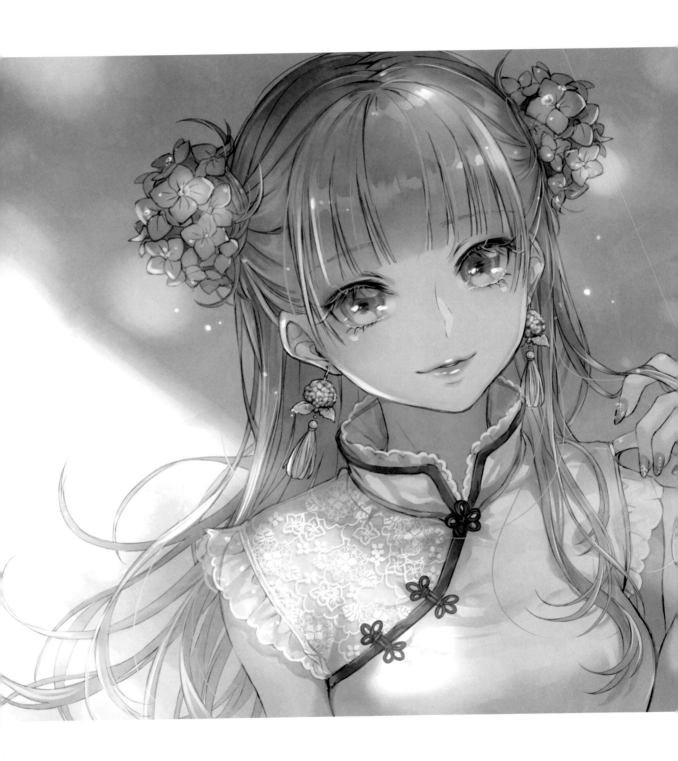

繡球花君

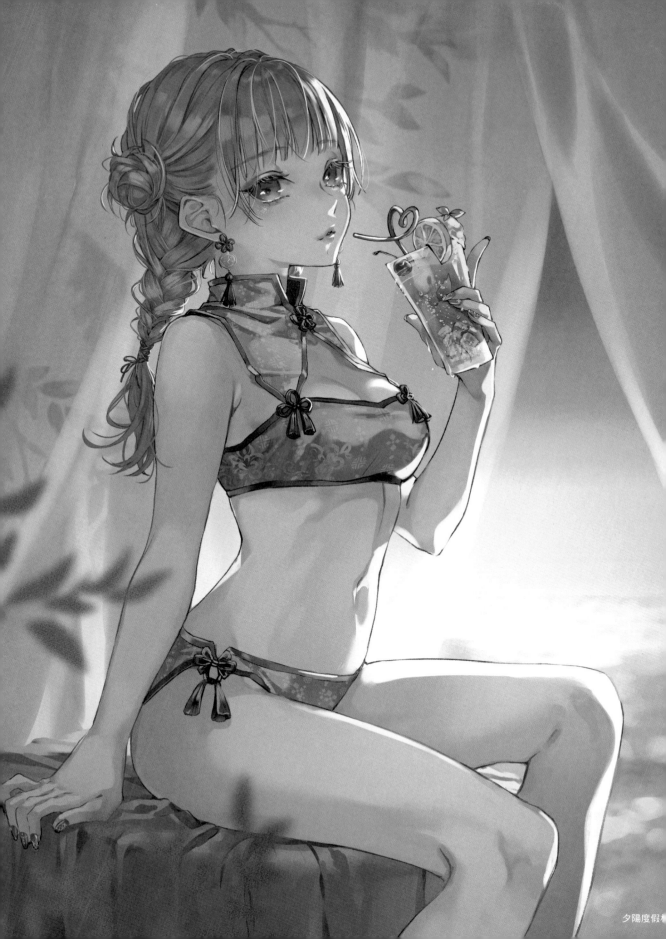
夕陽度假村

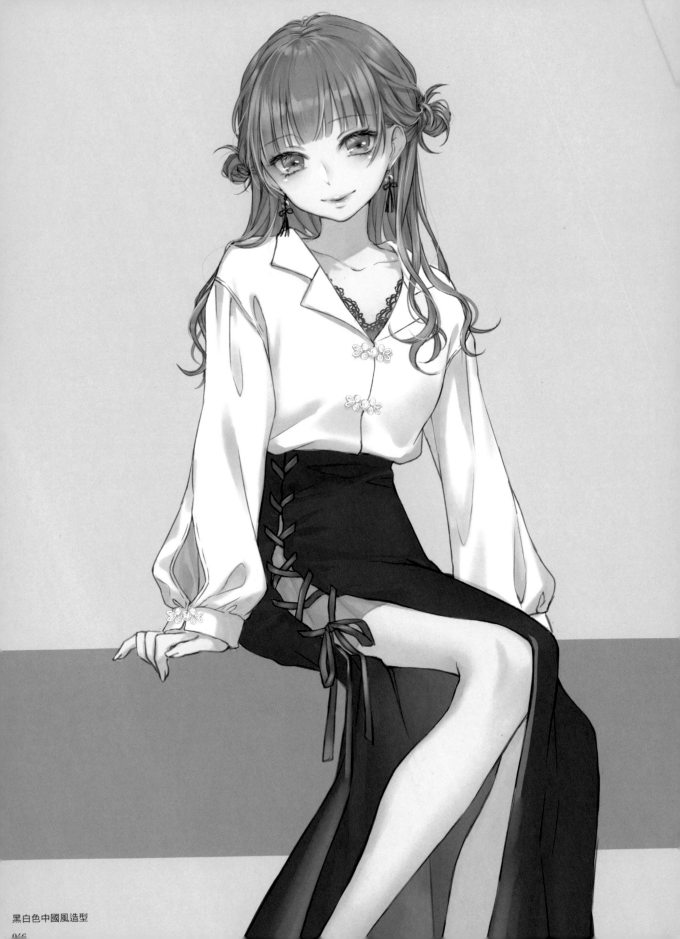

黑白色中國風造型

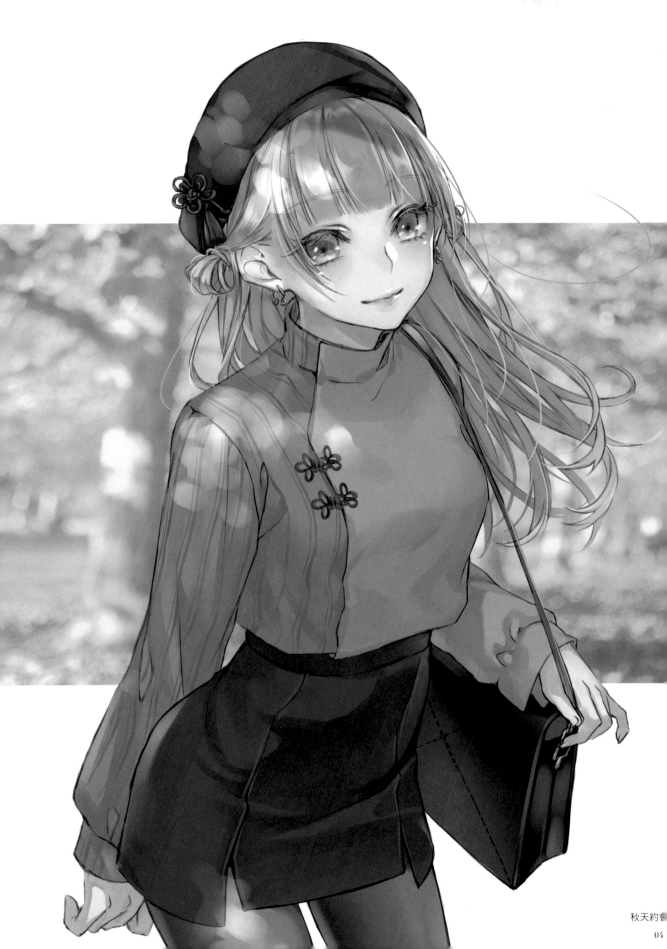

秋天約會

04

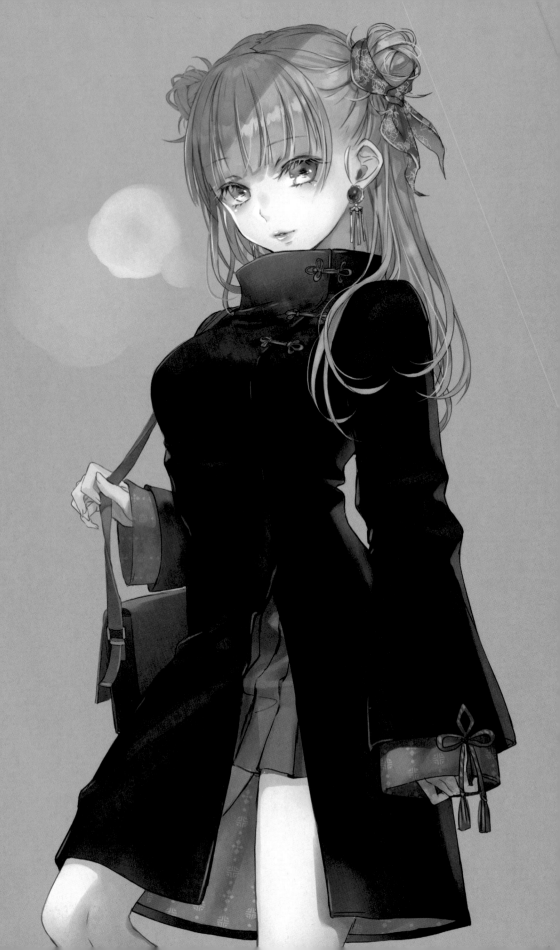
中國風大衣

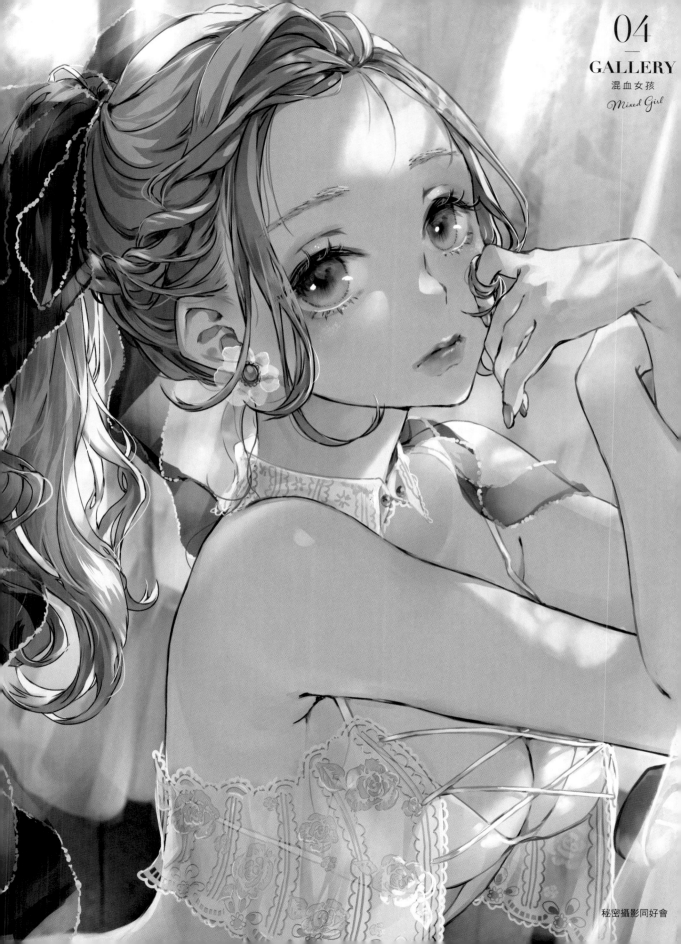

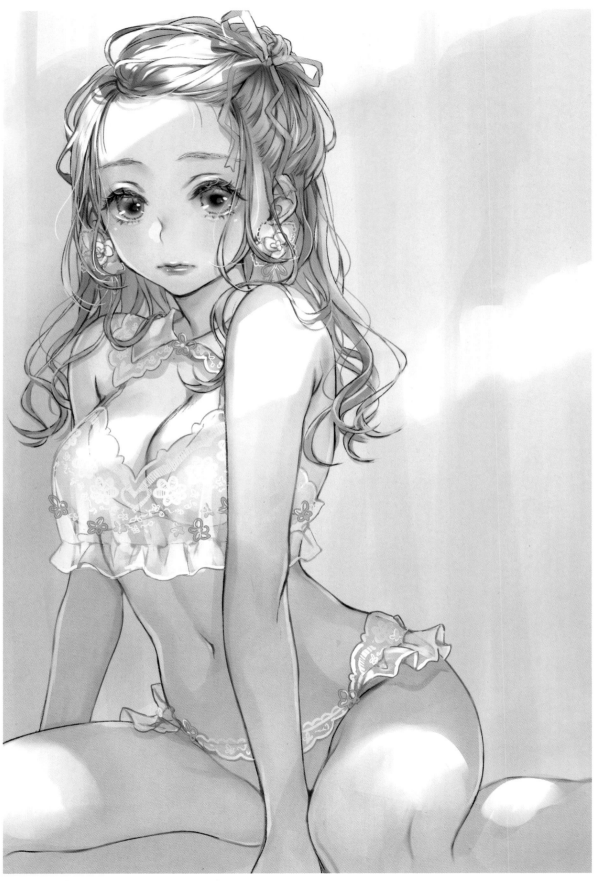

和那個混血女孩

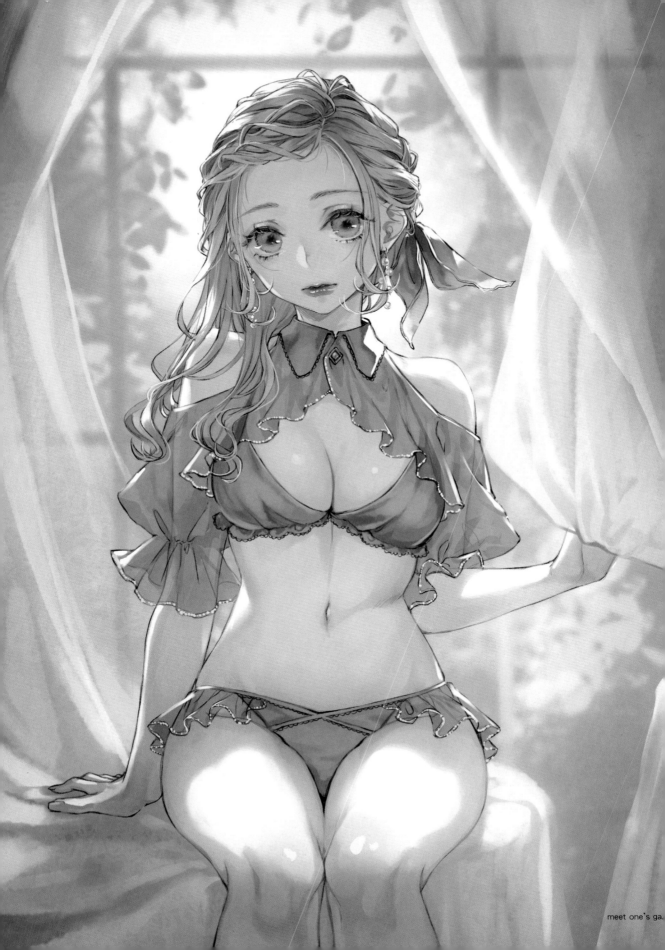

meet one's ga.

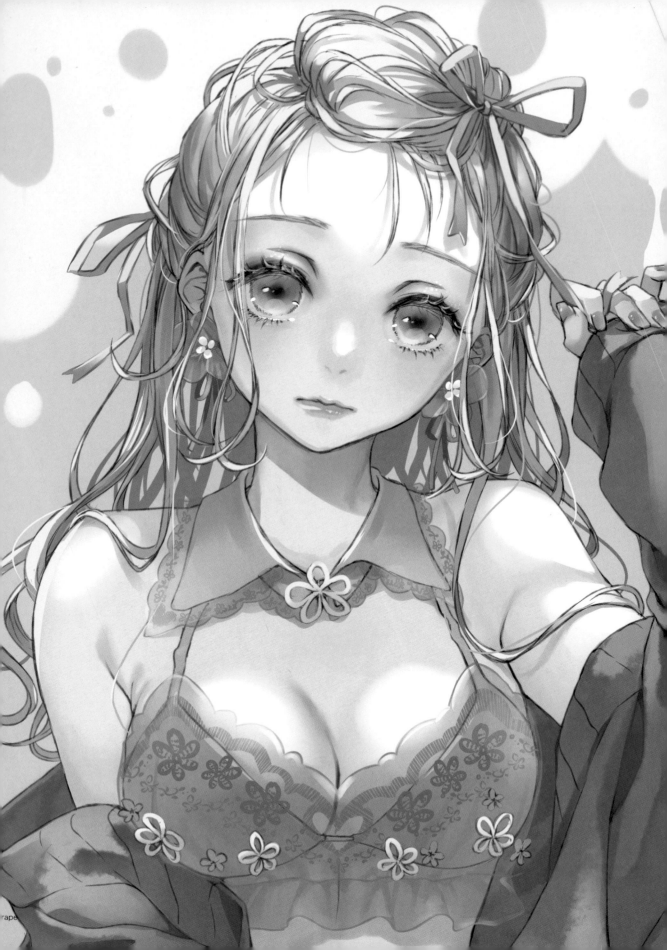

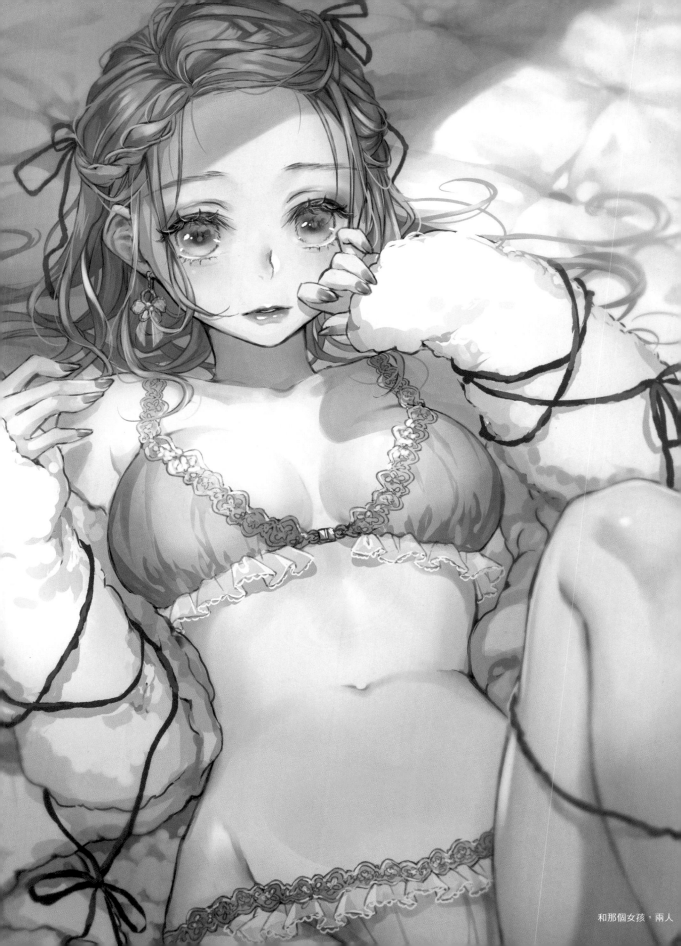

和那個女孩，兩人

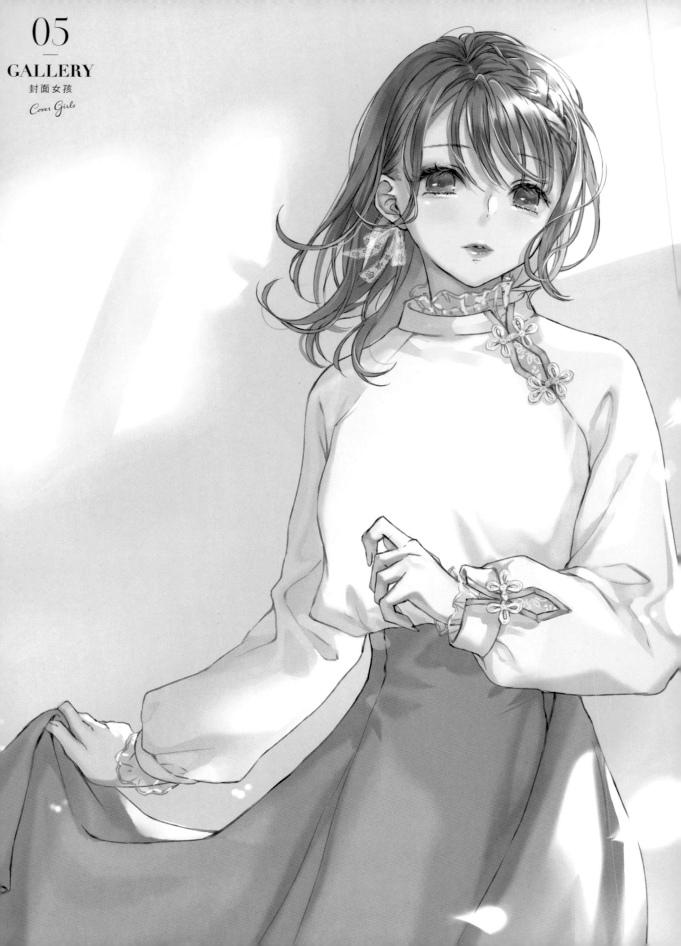

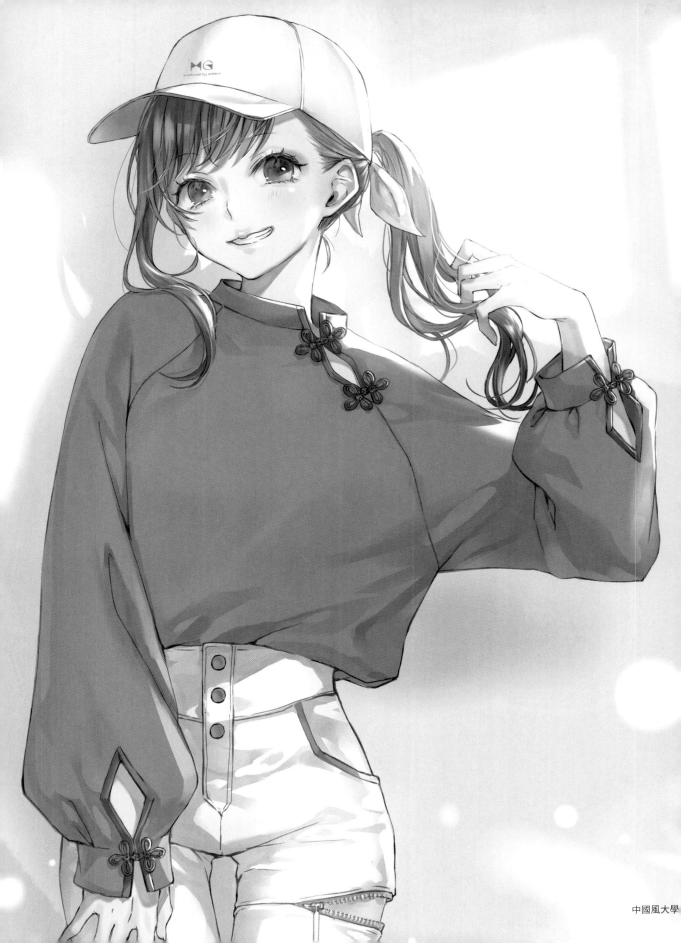

中國風大學

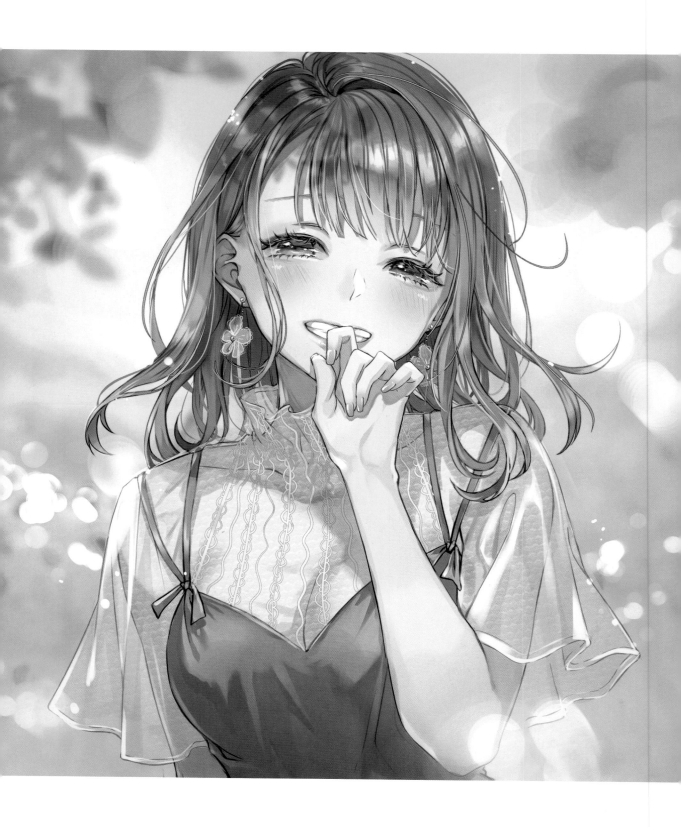

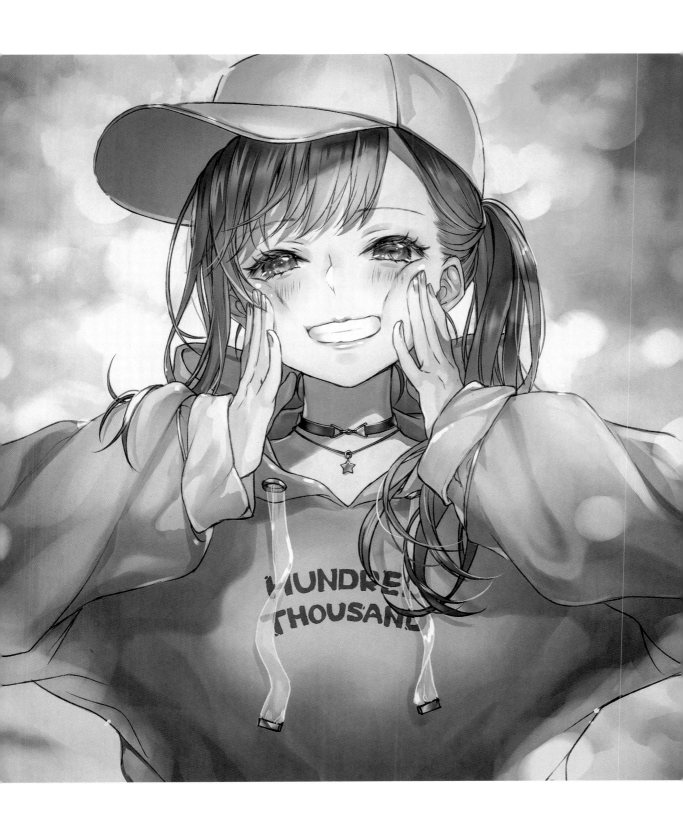

Smile!

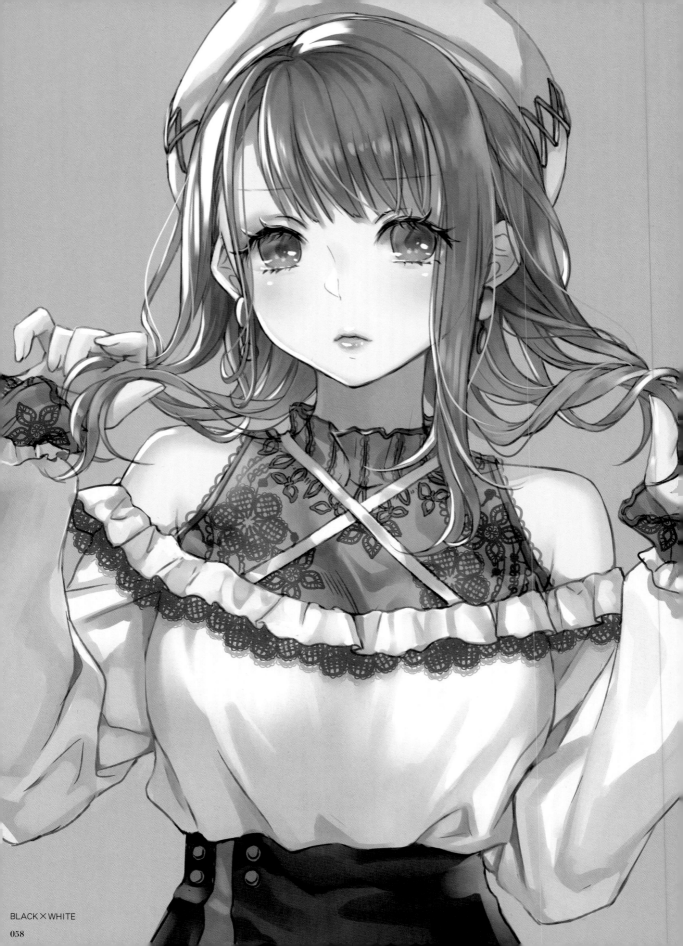

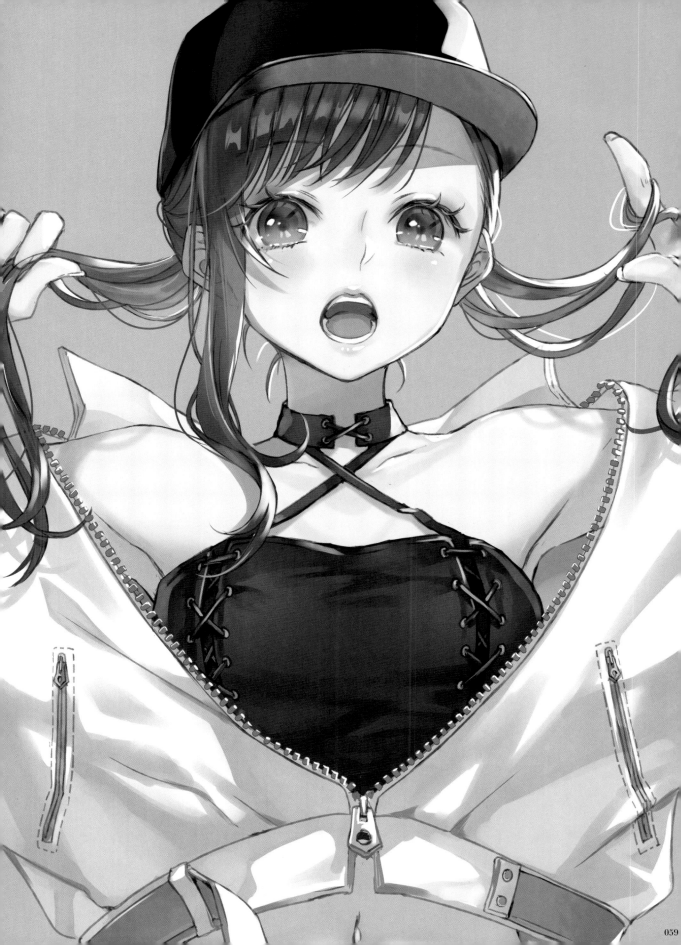

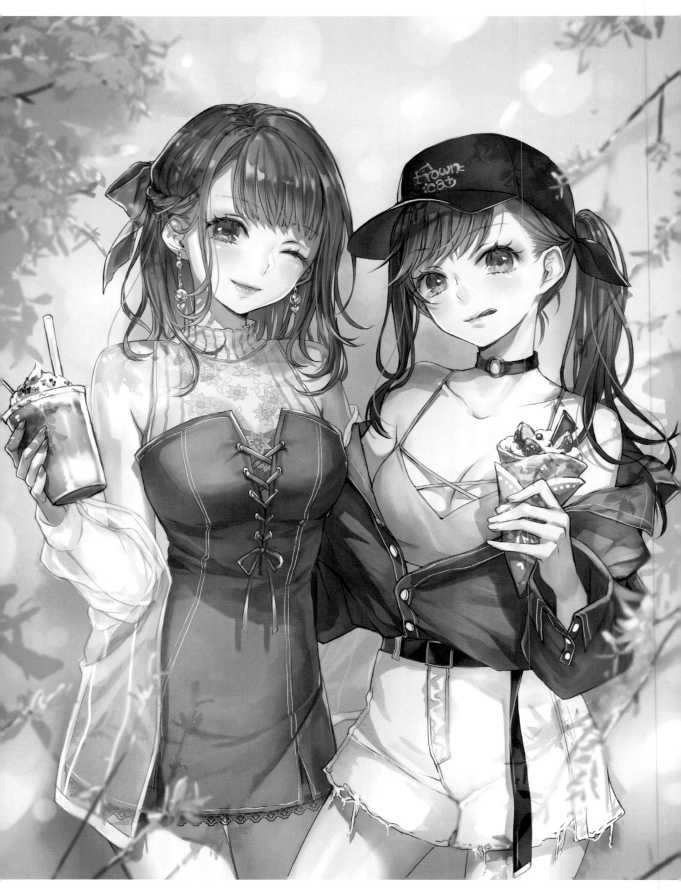

A+B Girls 2018 summer

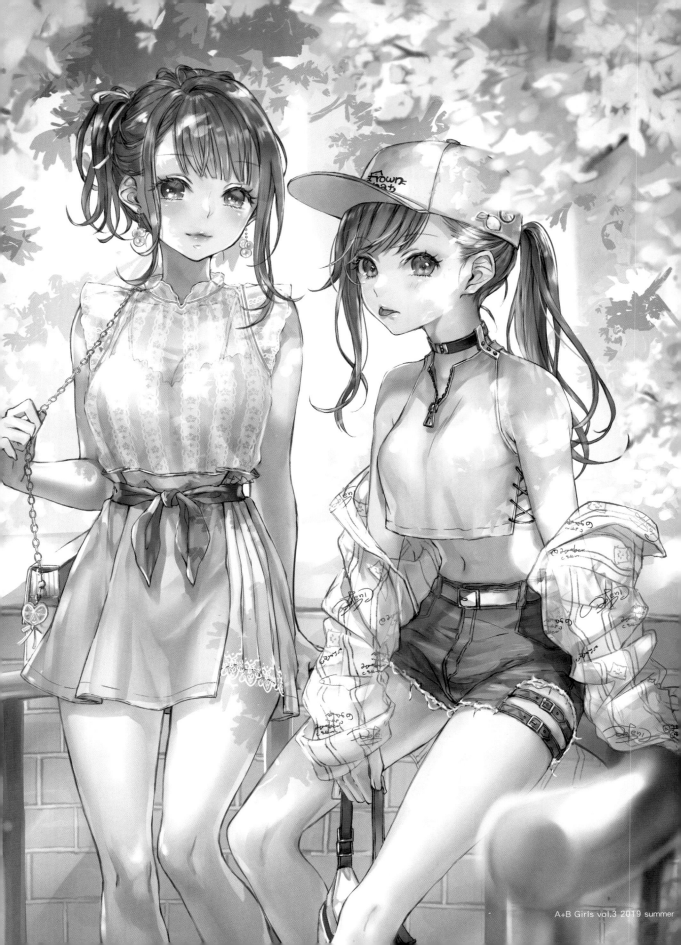

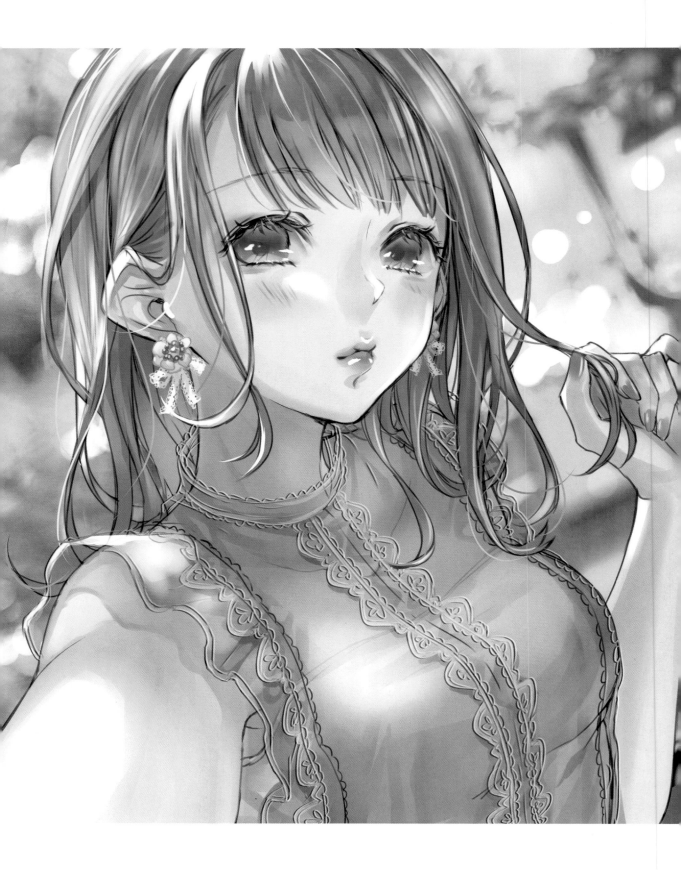

selfie

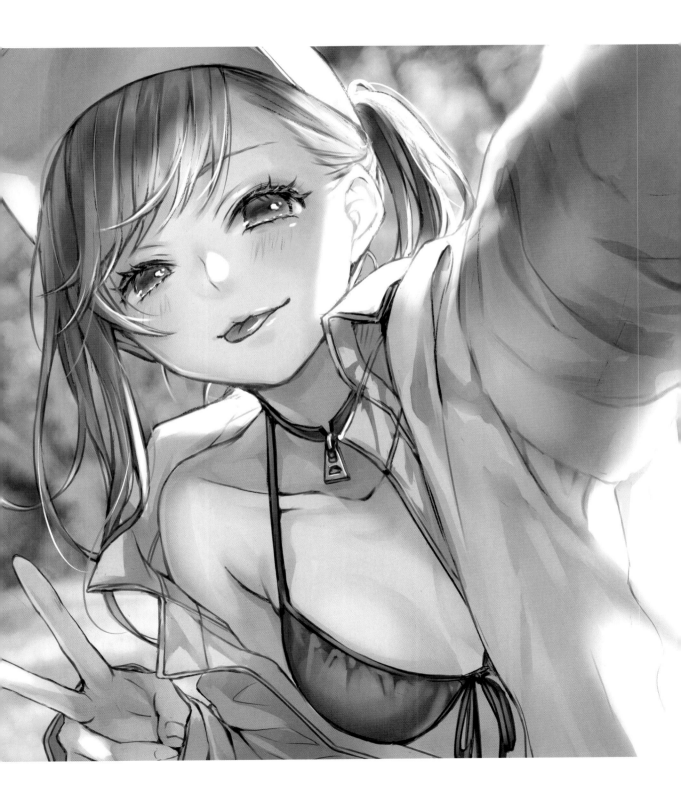

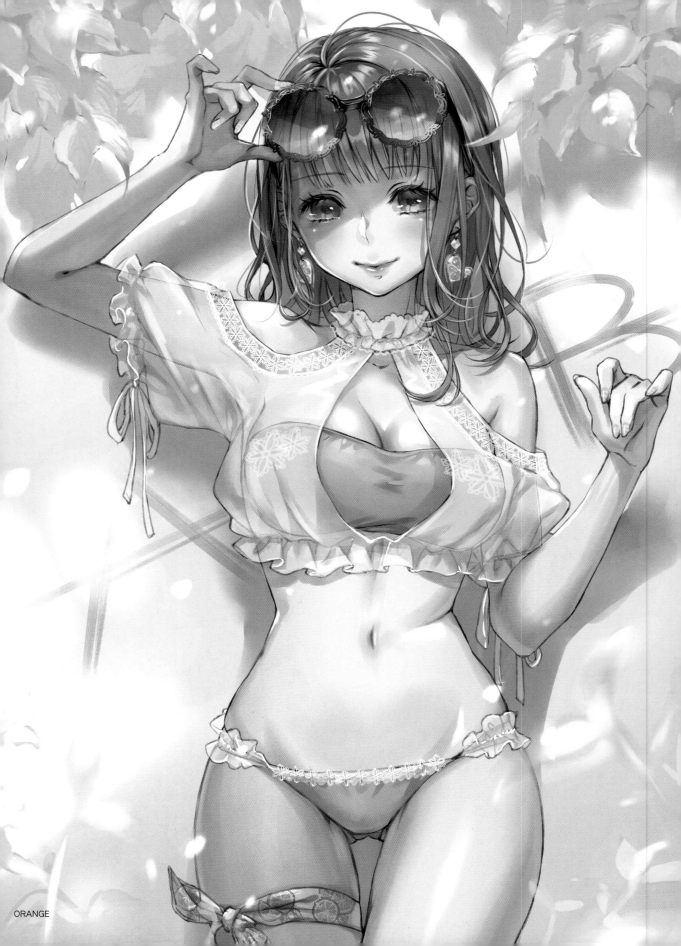

ORANGE

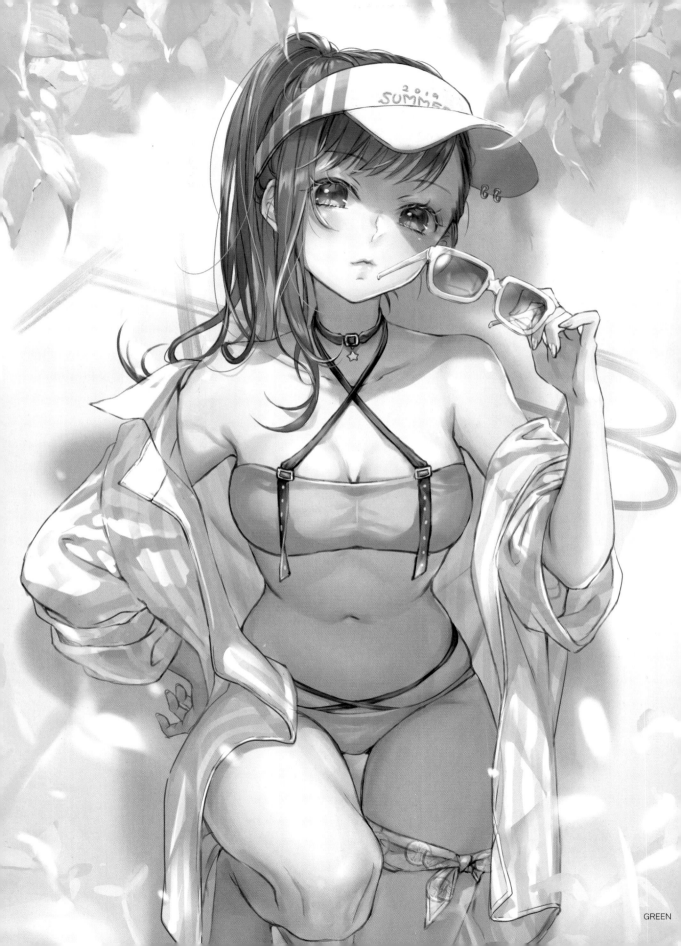

GREEN

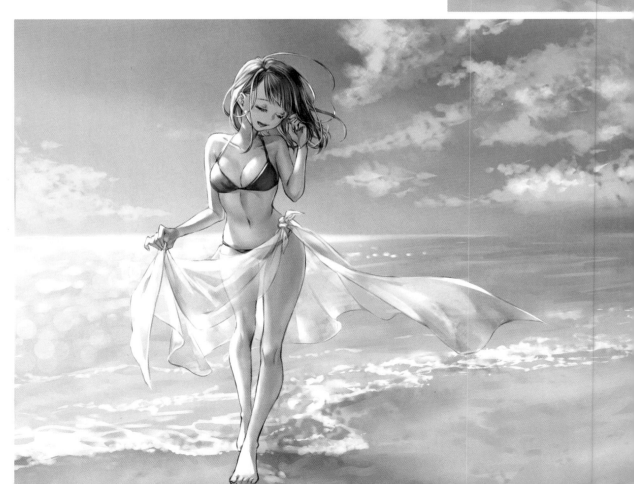

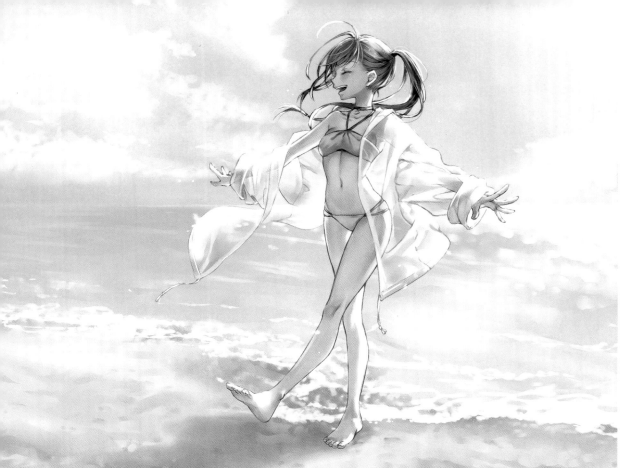

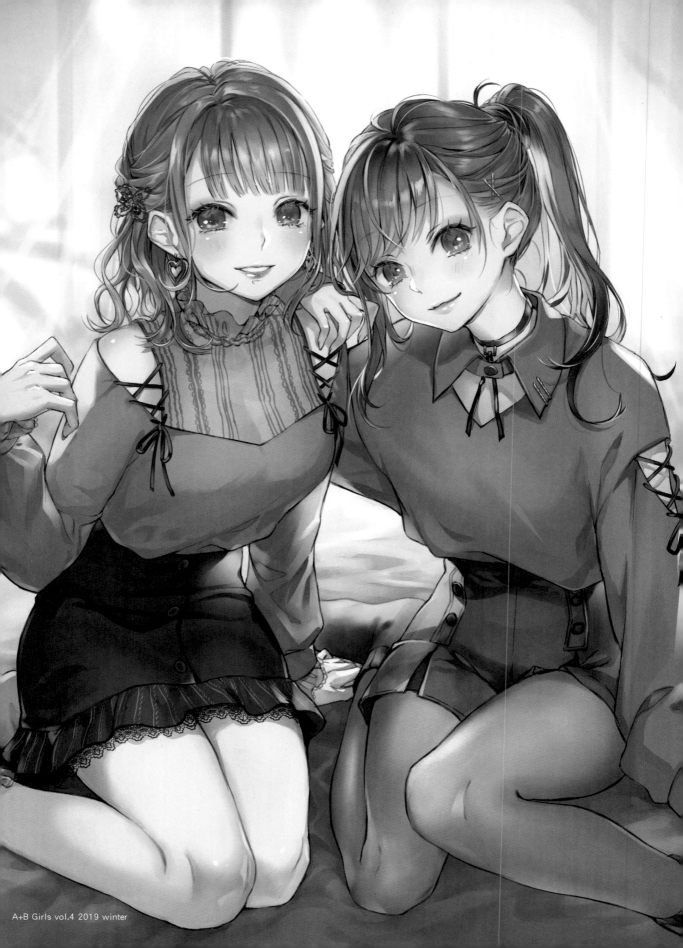

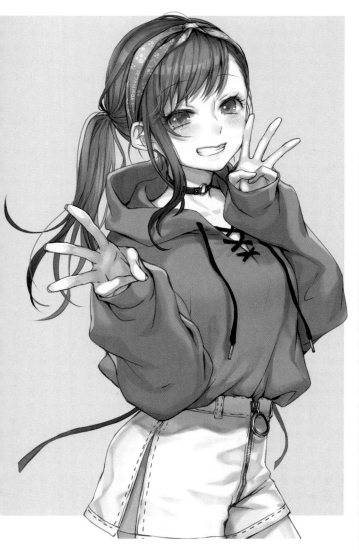

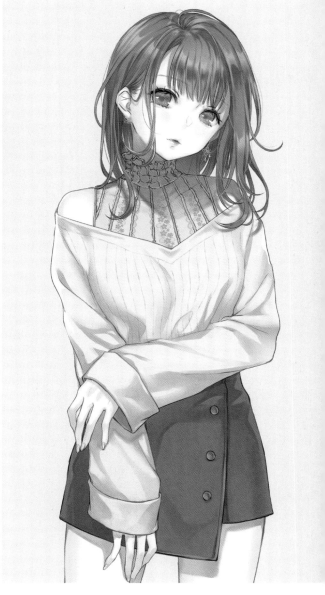

超寬鬆藍灰色上衣｜蕾絲露肩上衣

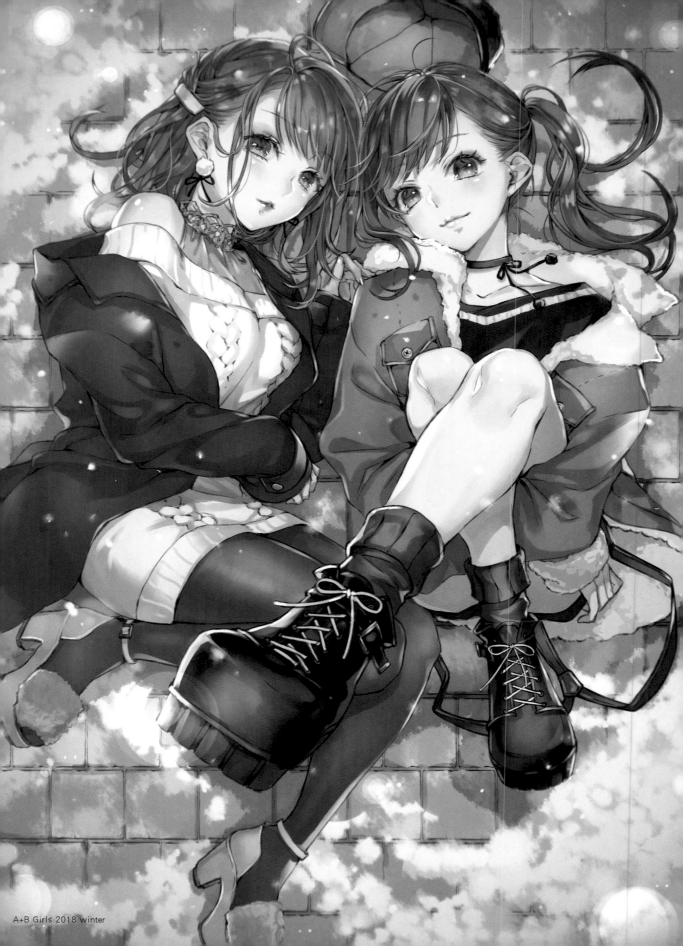

A+B Girls 2018 winter

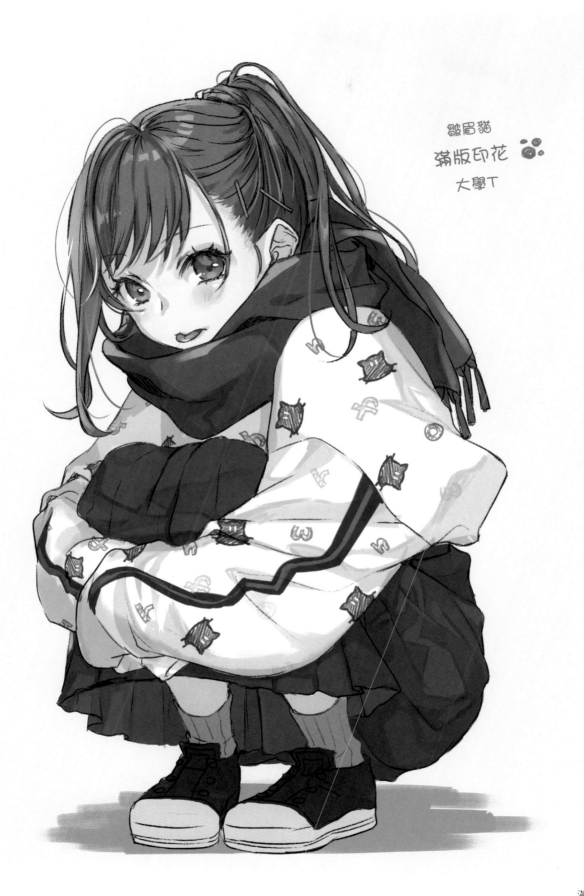

皺眉貓
滿版印花
大學T

滿版連帽衣

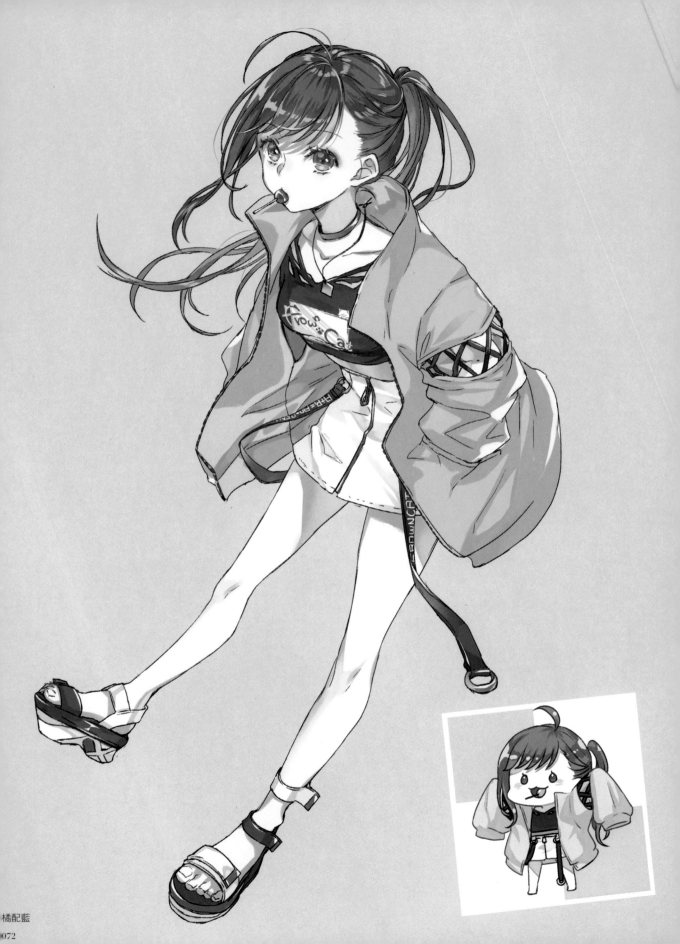

橘配藍

072

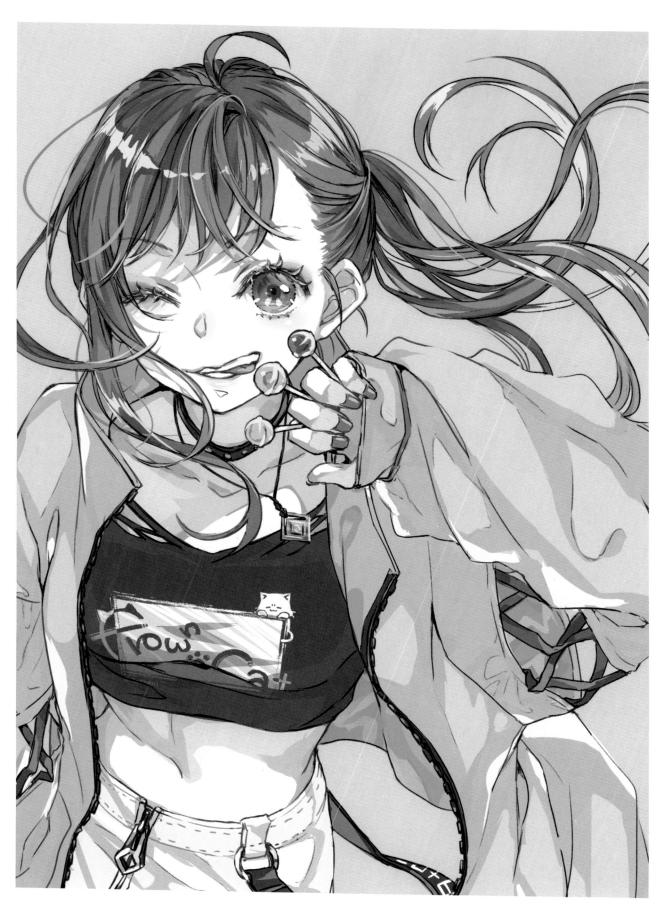

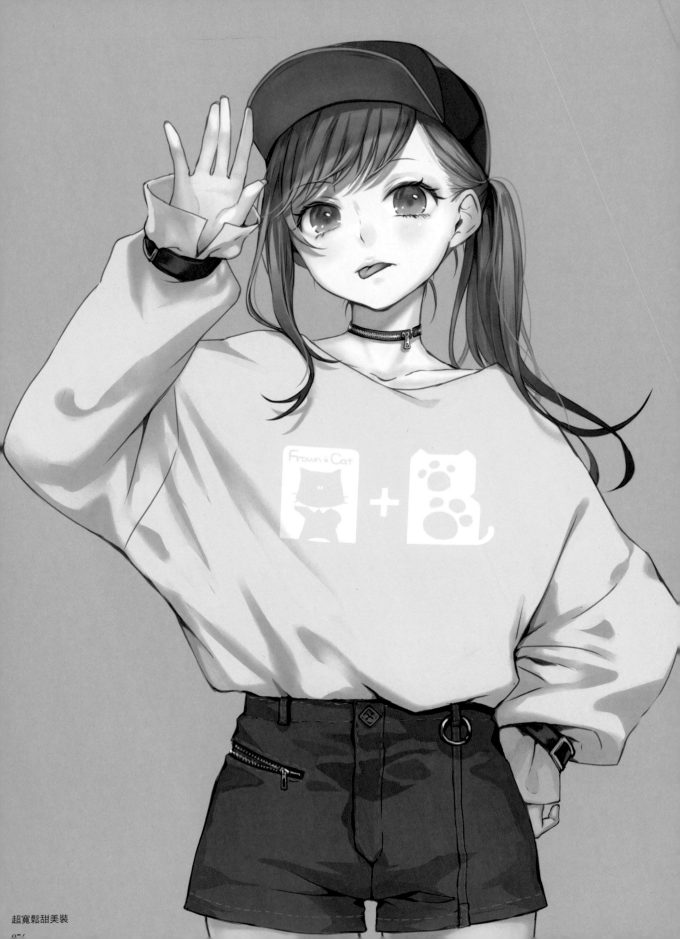

超寬鬆甜美裝

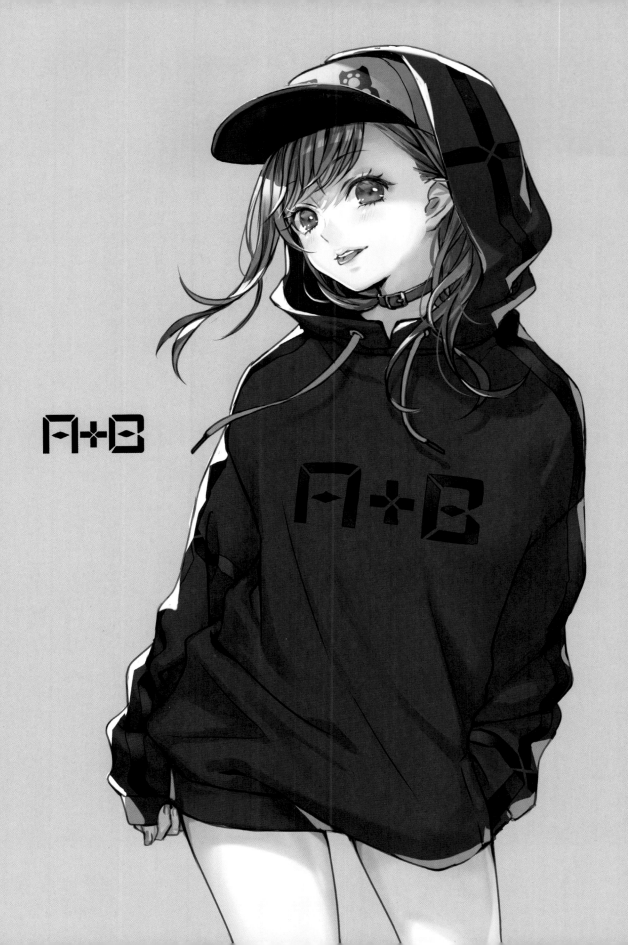

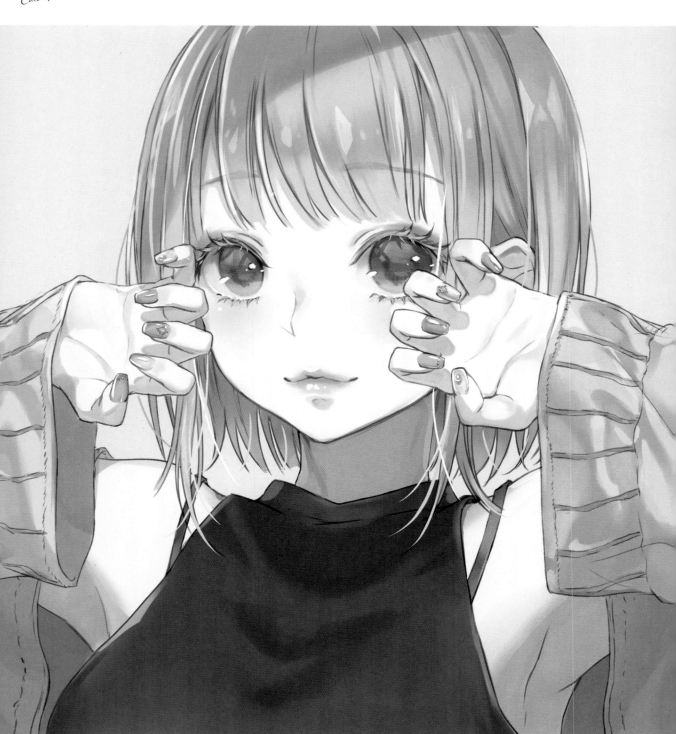

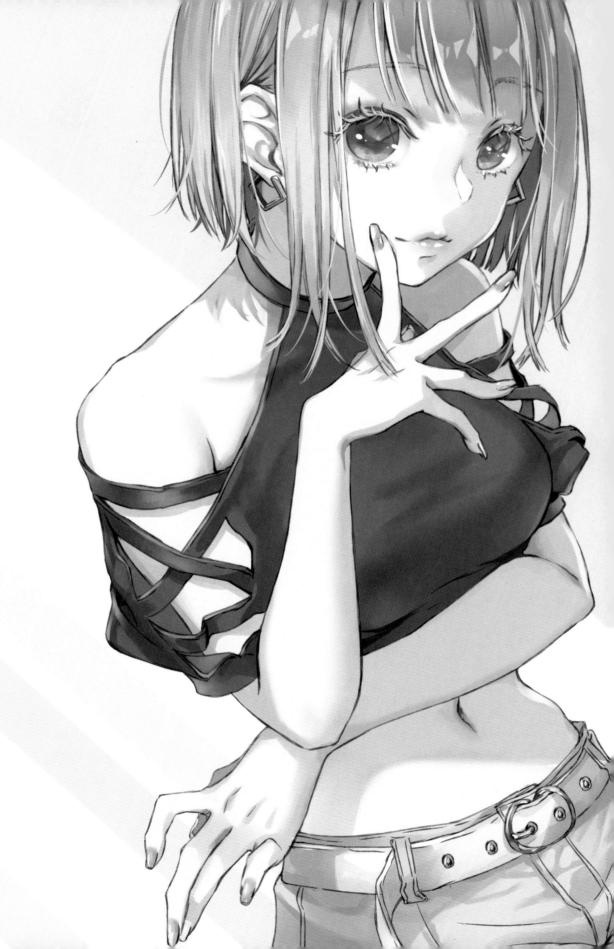

維他命彩指

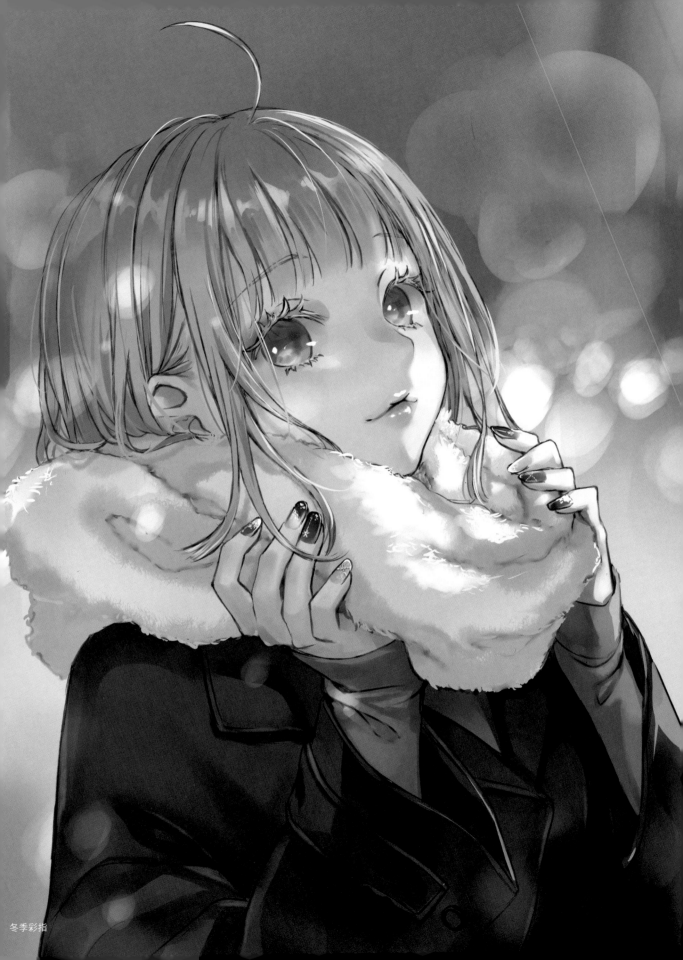
冬季彩指

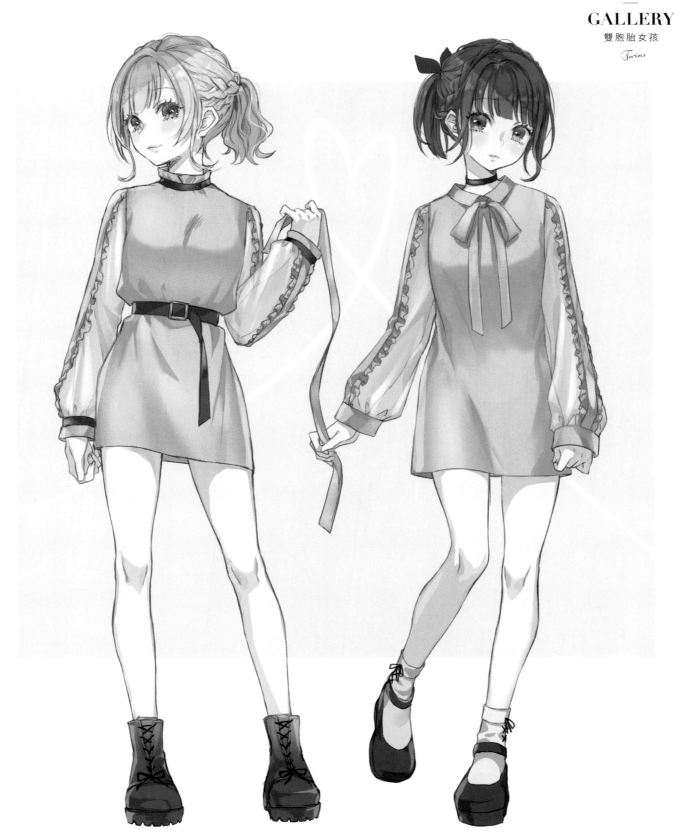

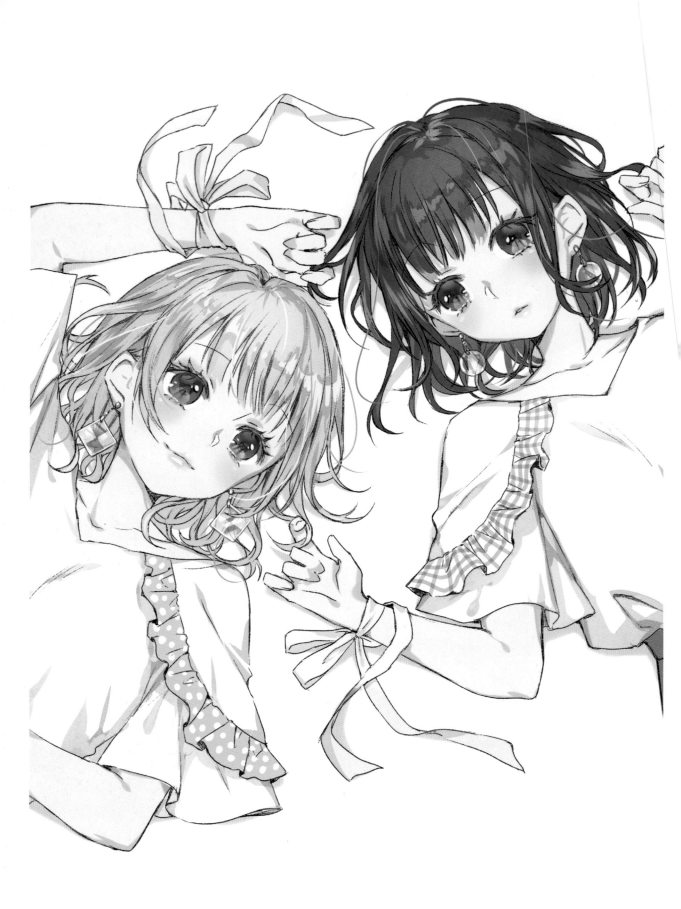

橘與藍

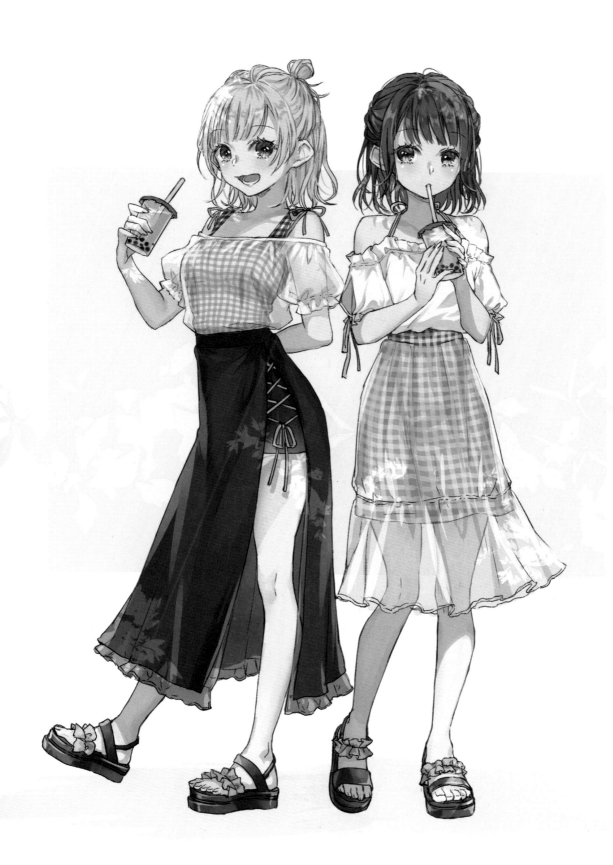

格紋配透明外搭

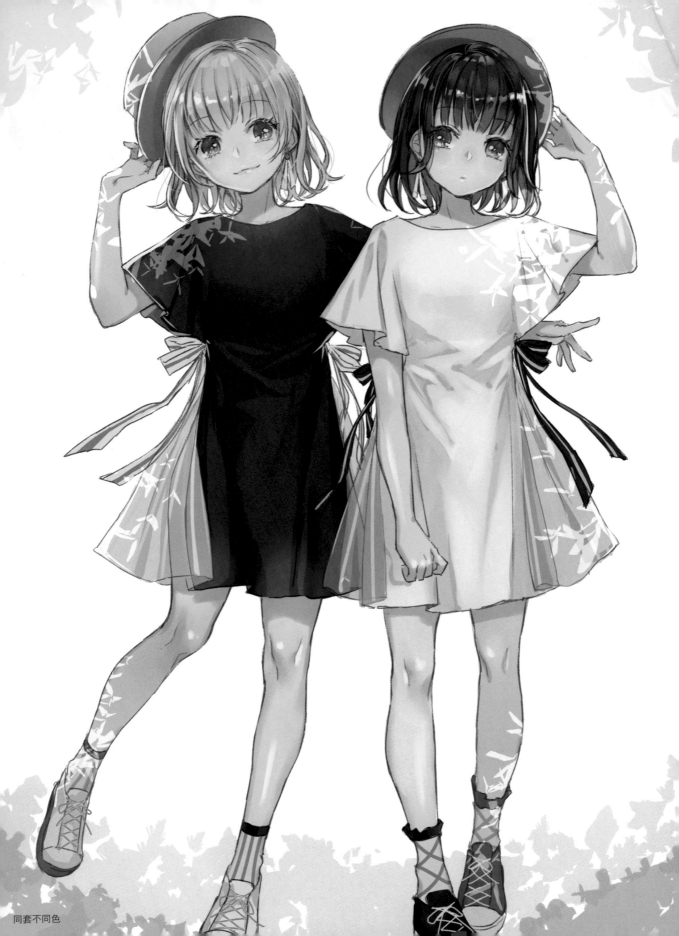

同套不同色

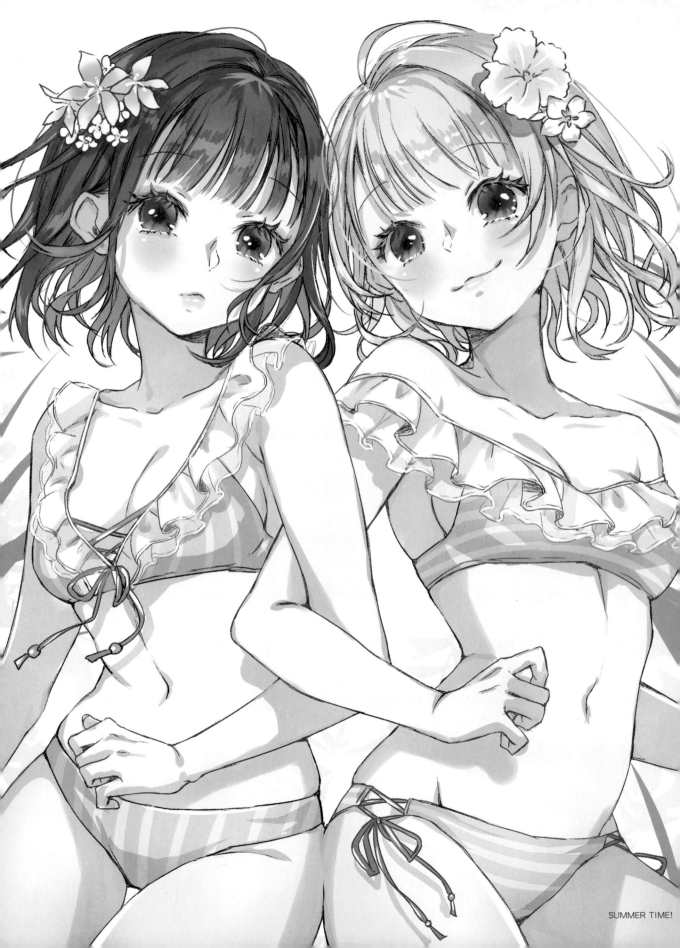

SUMMER TIME!

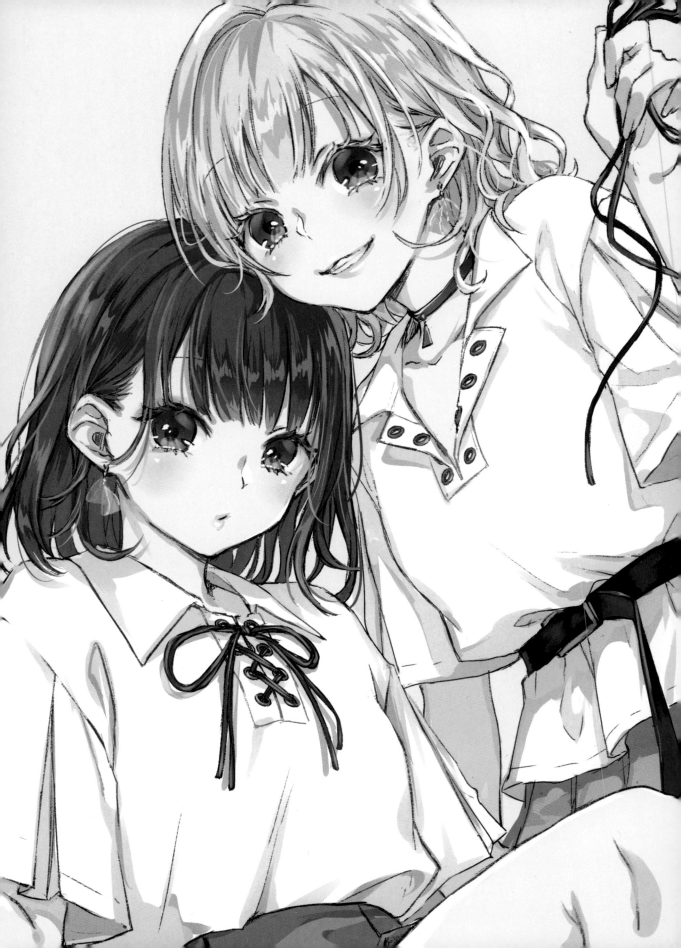

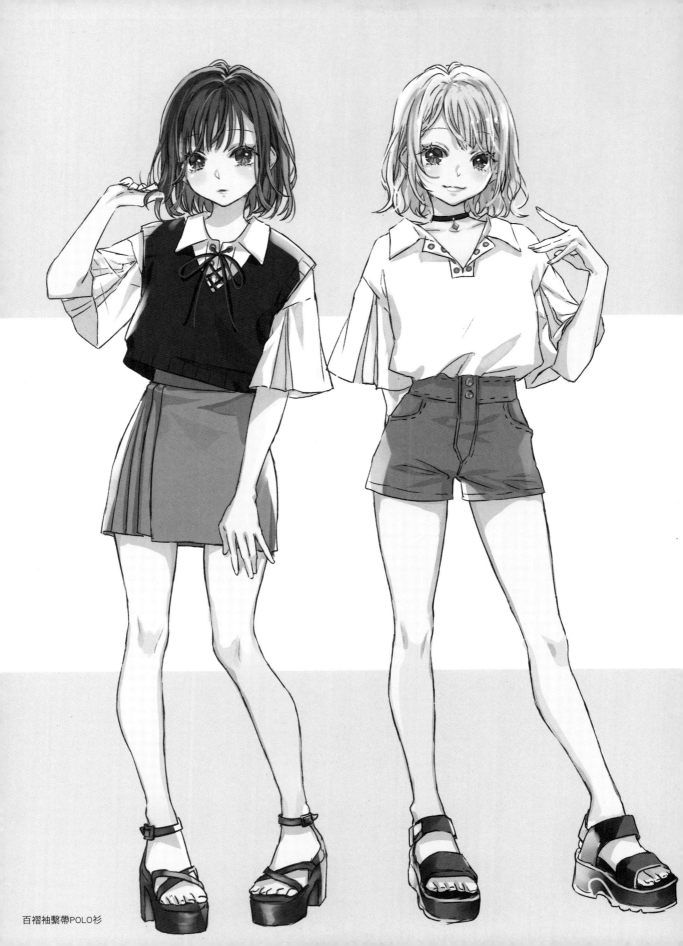

百褶袖繫帶POLO衫

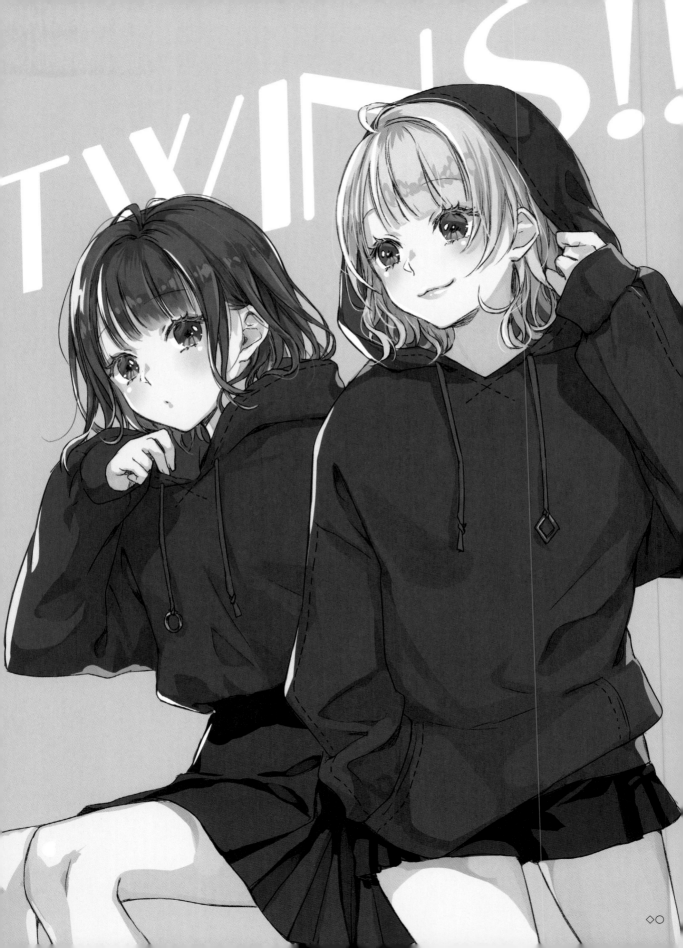

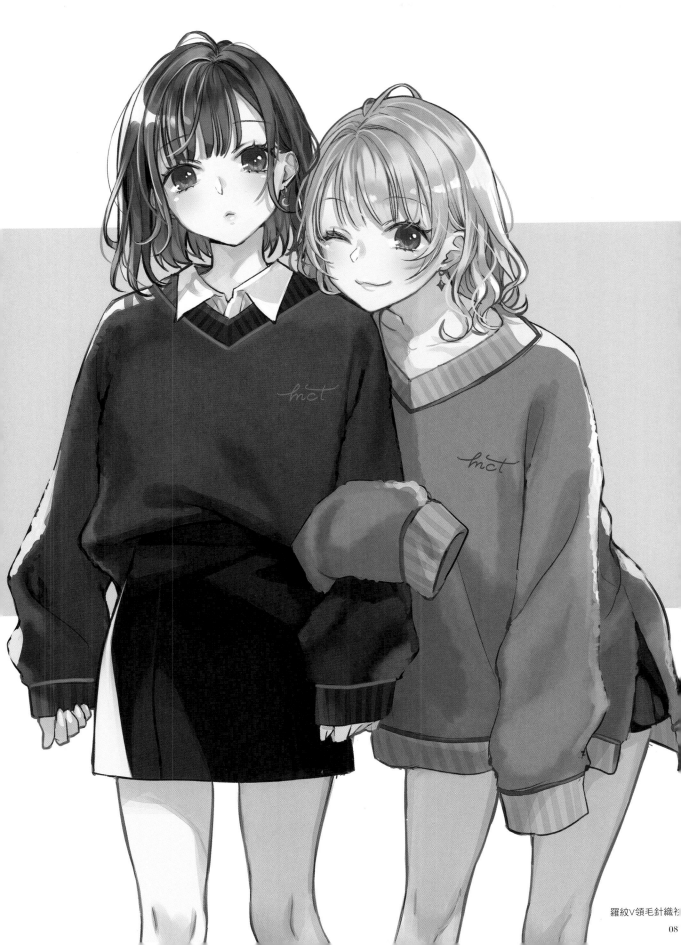

羅紋V領毛針織衫

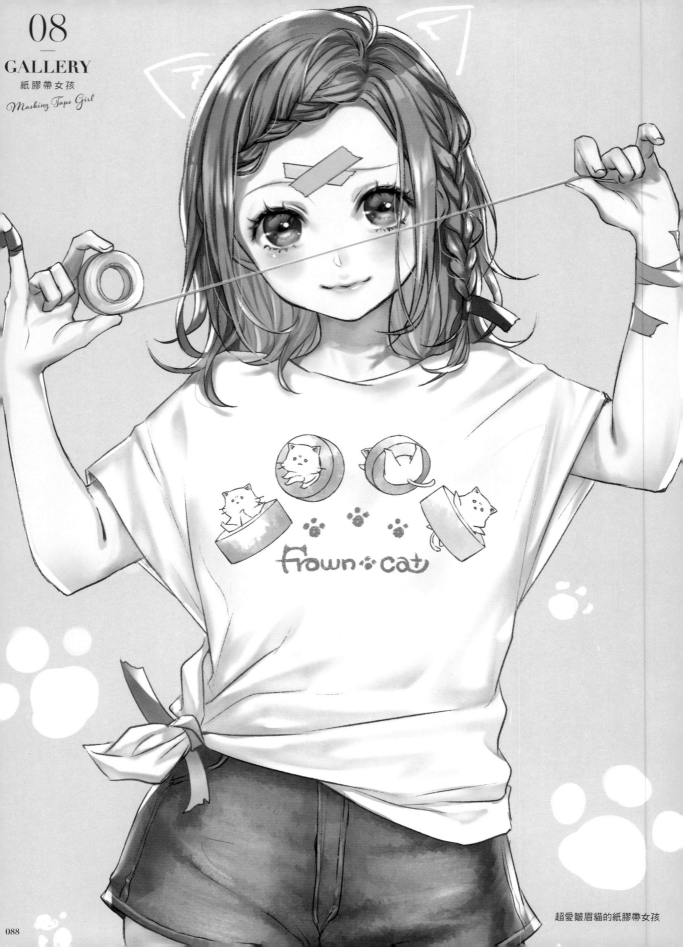

超愛皺眉貓的紙膠帶女孩

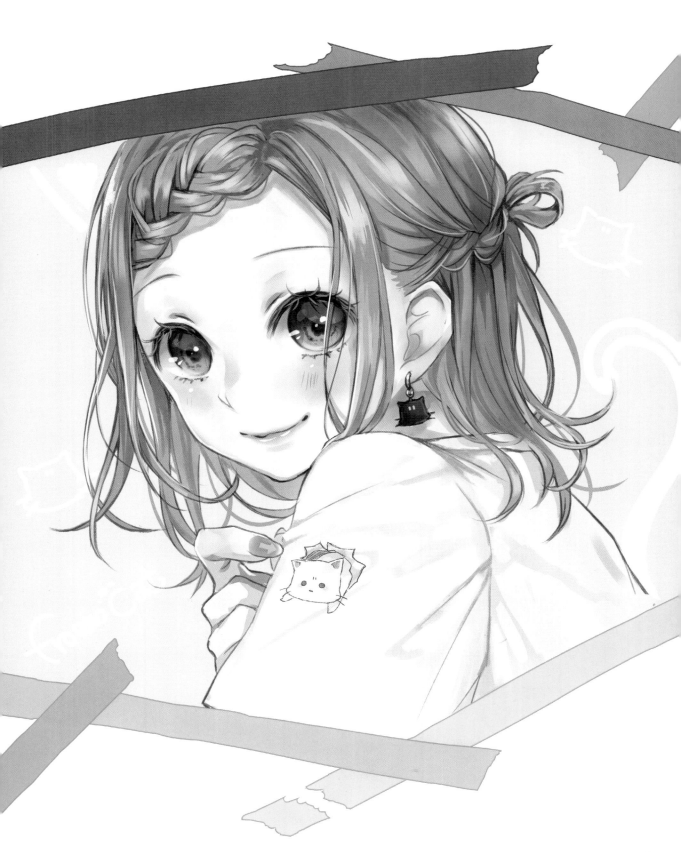

紙膠帶女孩

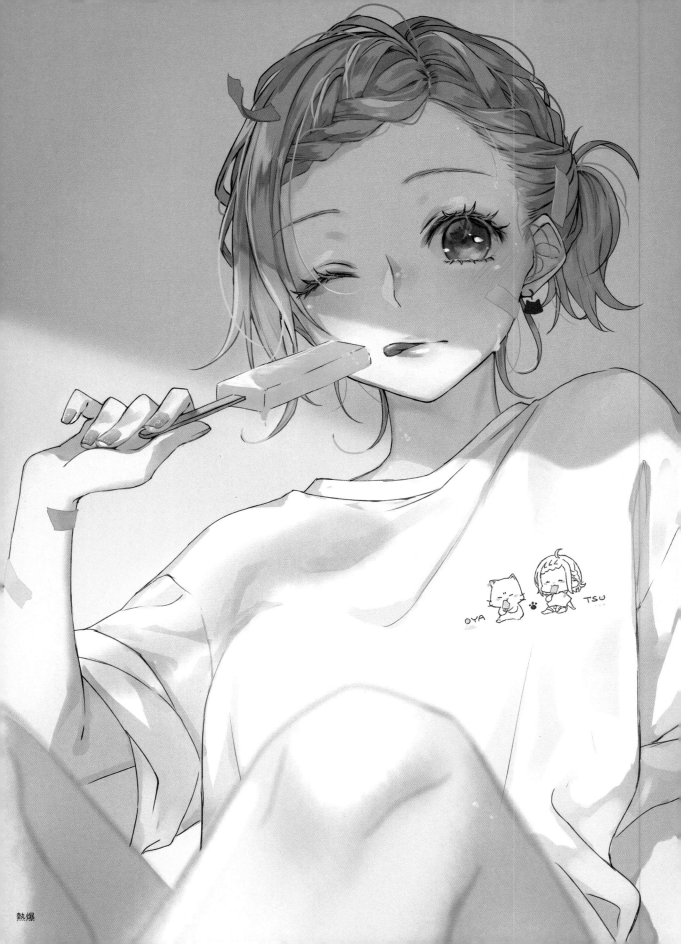

熱爆

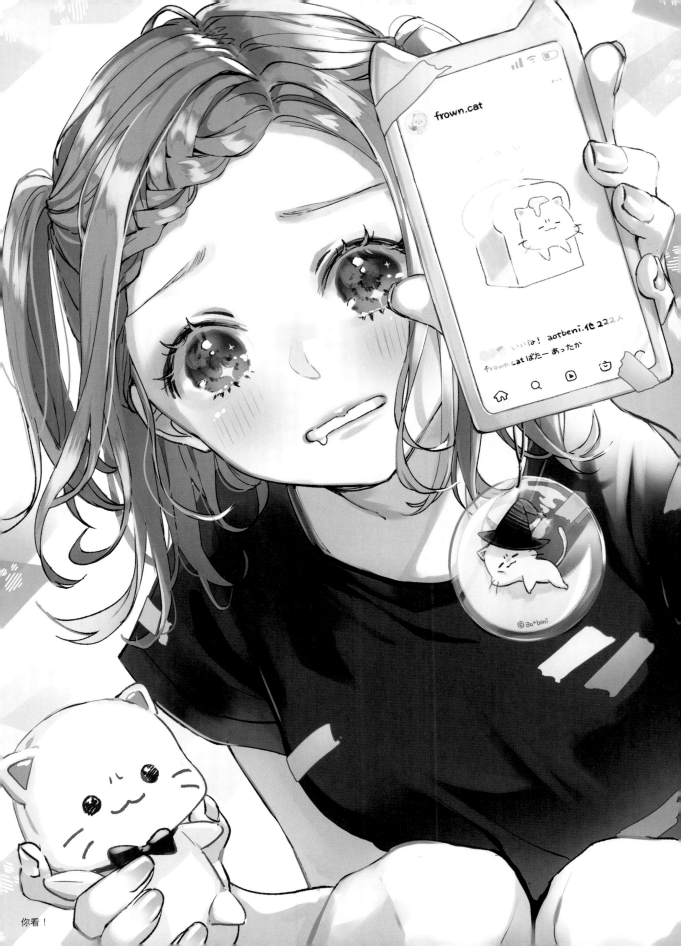

frown.cat

いいね！ aorbeni.他 222人
frown.cat ばたー あったか

你看！

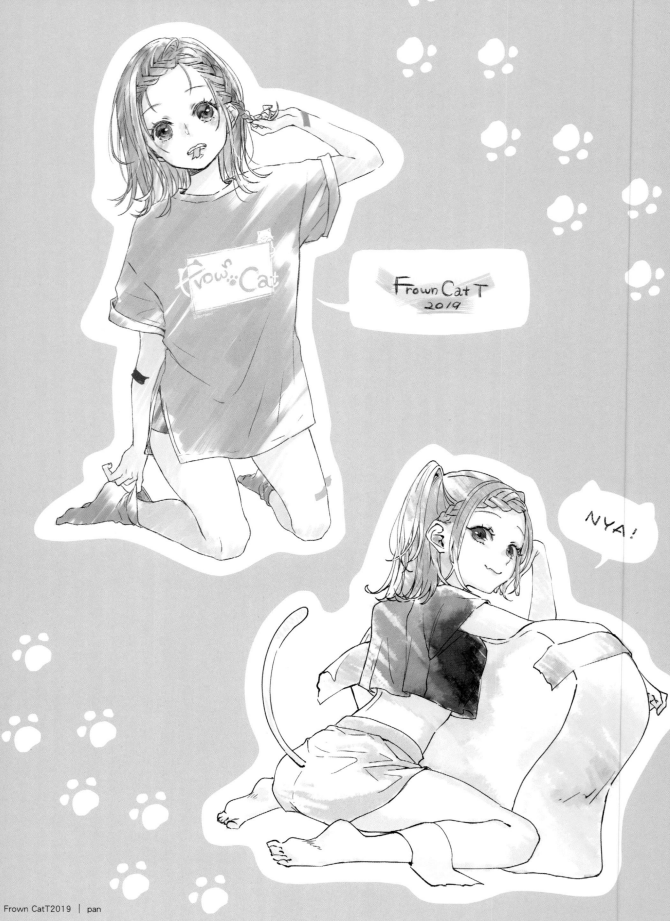

Frown Cat T
2019

NYA!

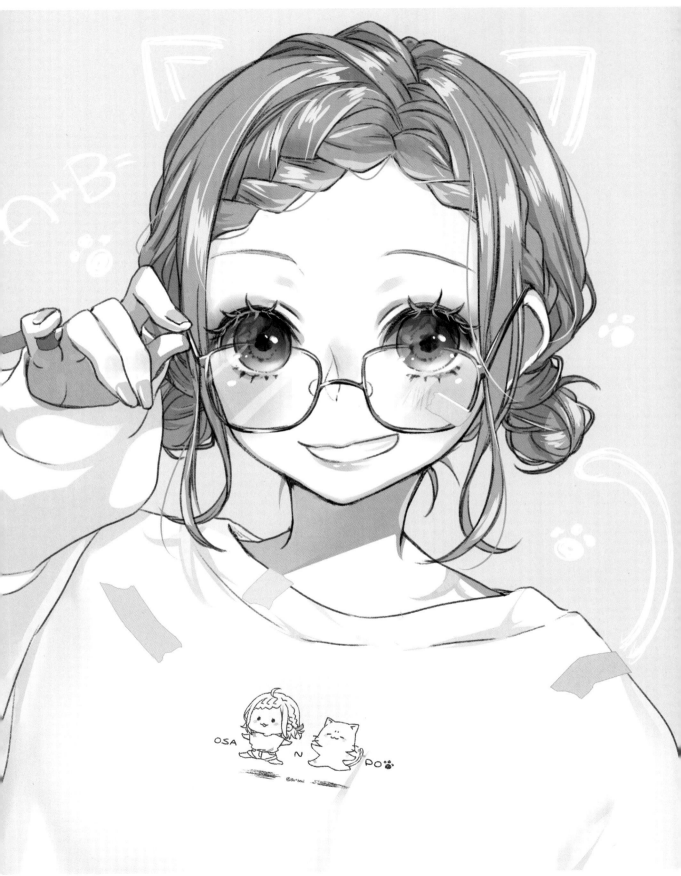

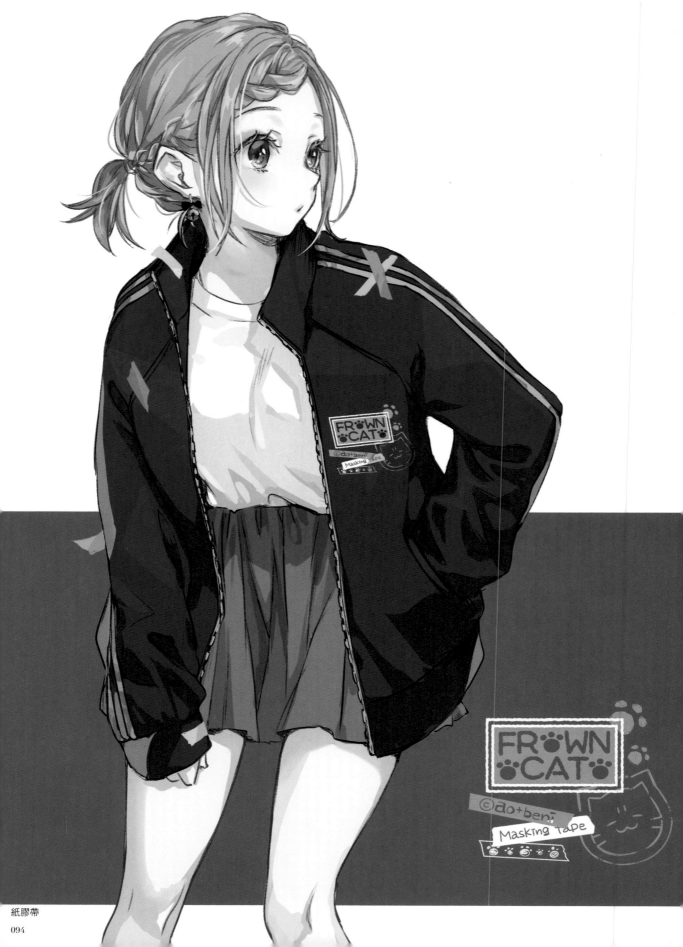

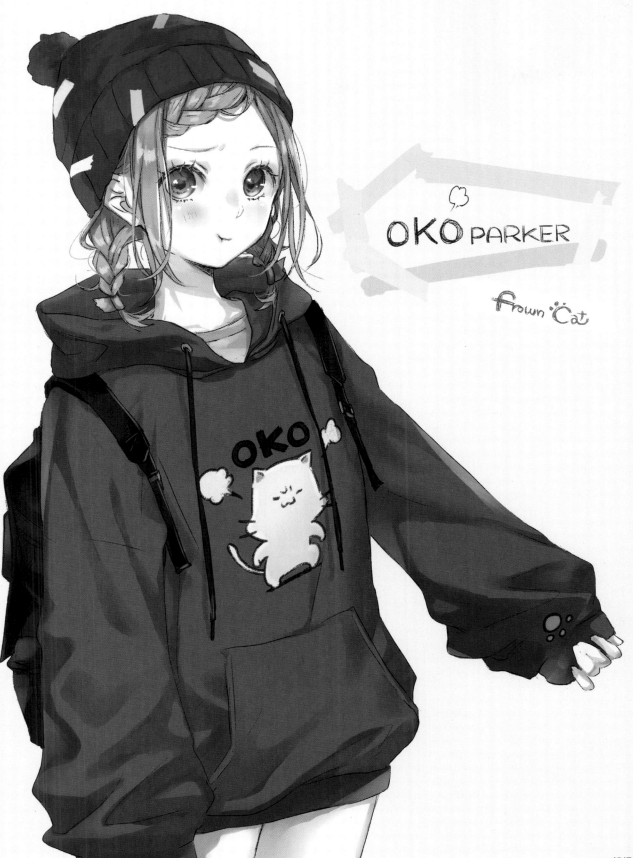

OKO PARKER

Frown Cat

OKO連帽衣

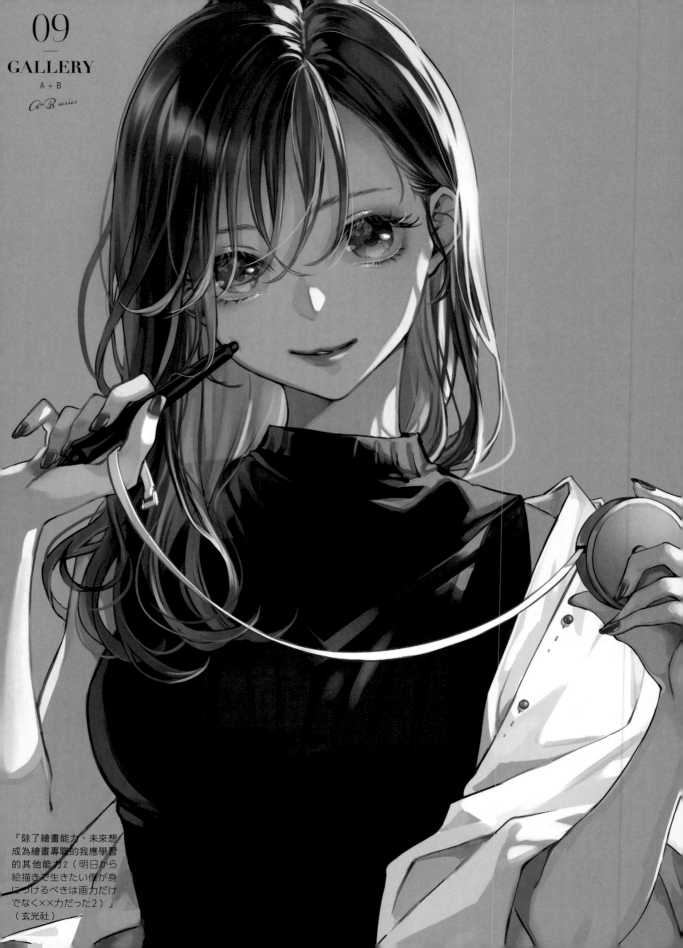

『除了繪畫能力，未來想
成為繪畫專職的我應學習
的其他能力2（明日から
絵描きで生きたい僕が身
につけるべきは画力だけ
でなく××力だった2）』
（玄光社）

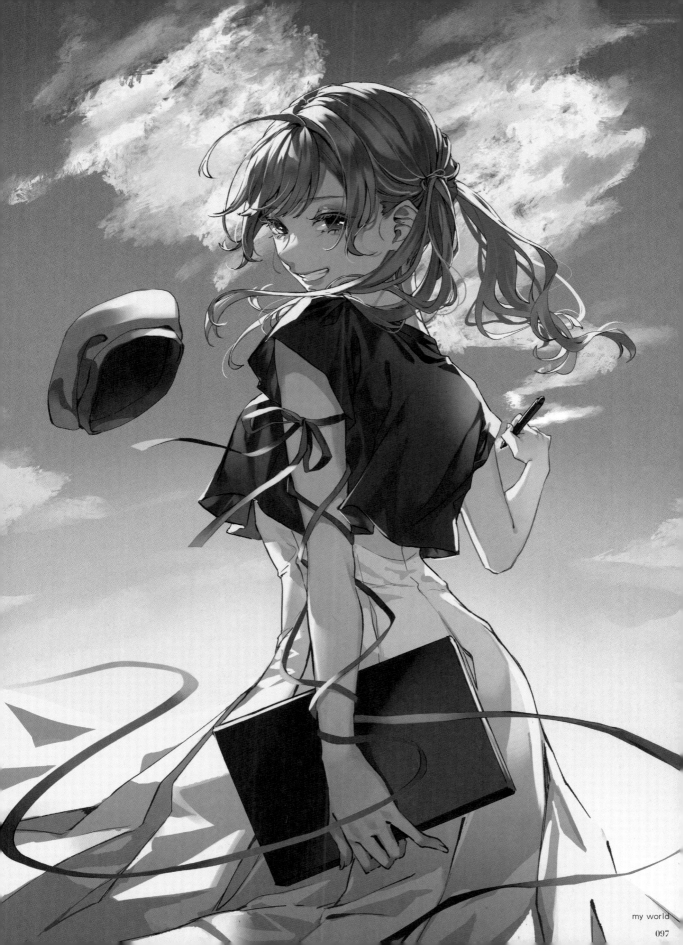

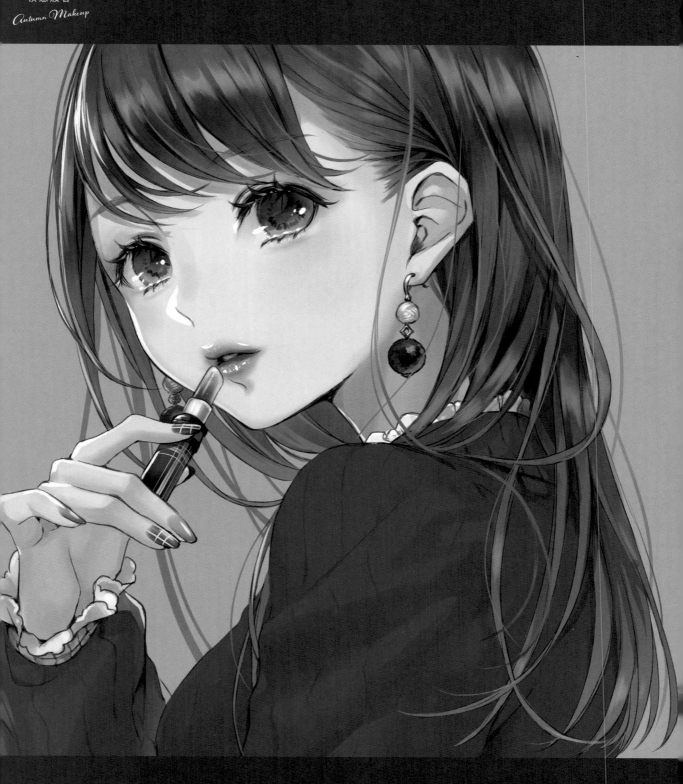

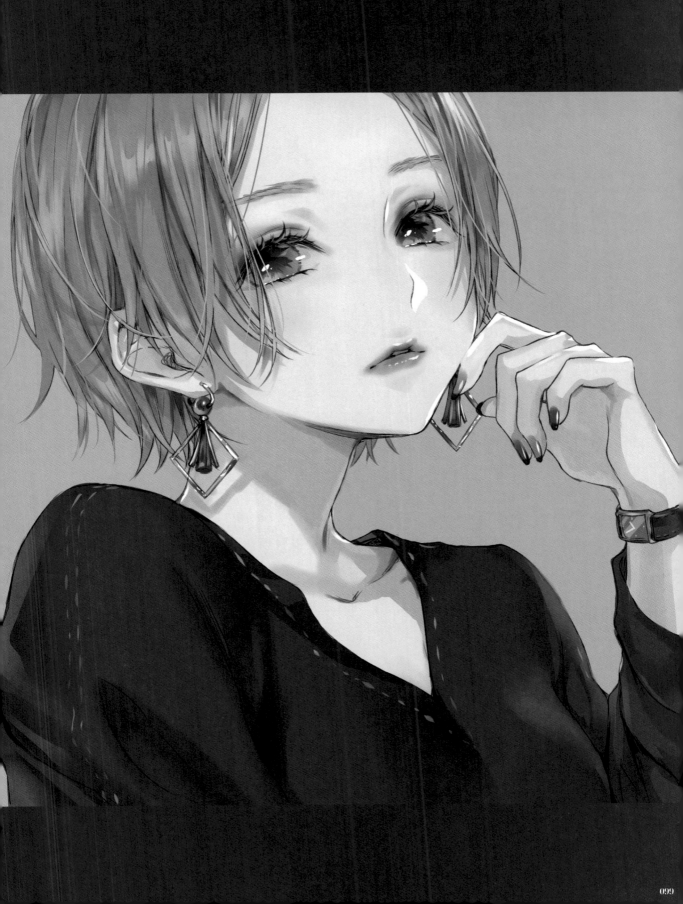

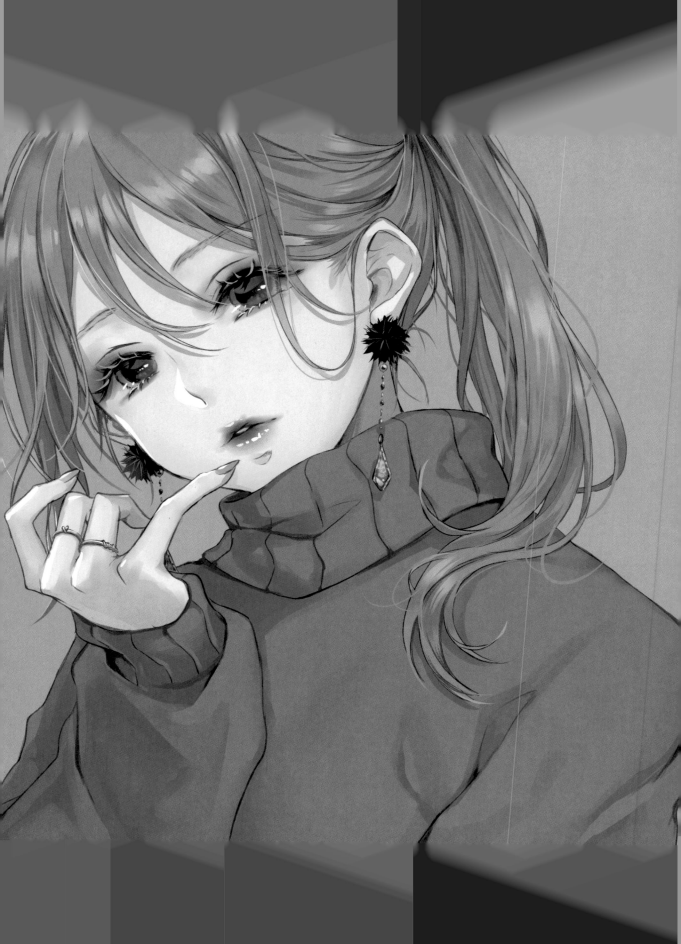

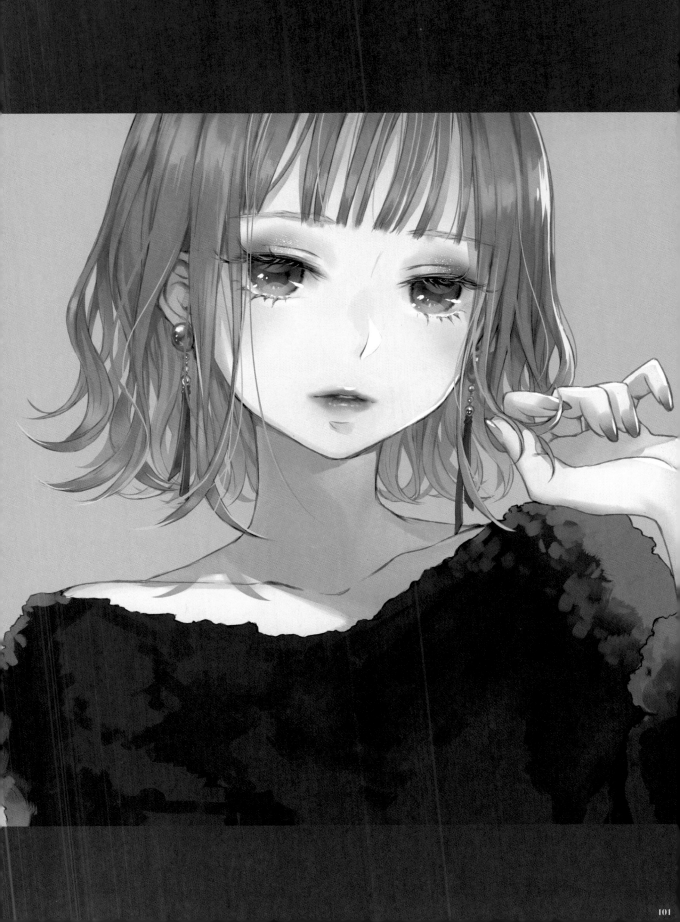

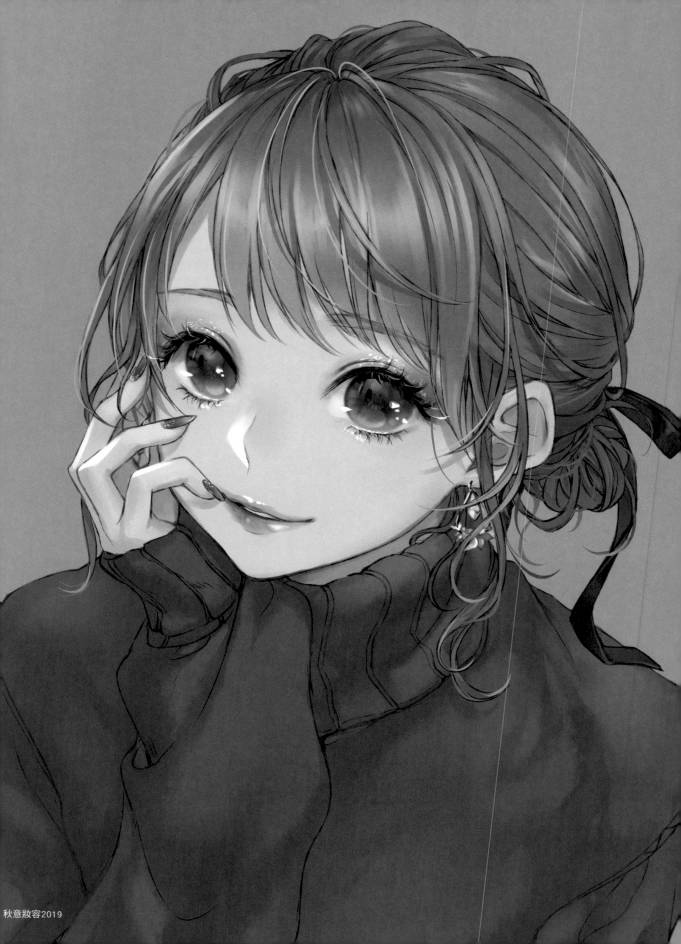

秋意妝容2019

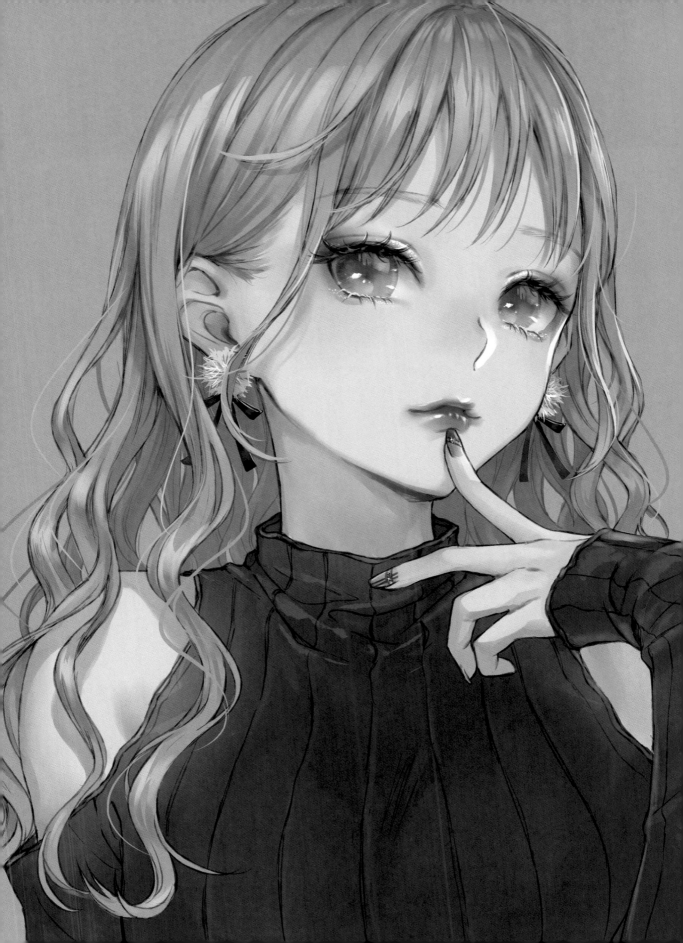

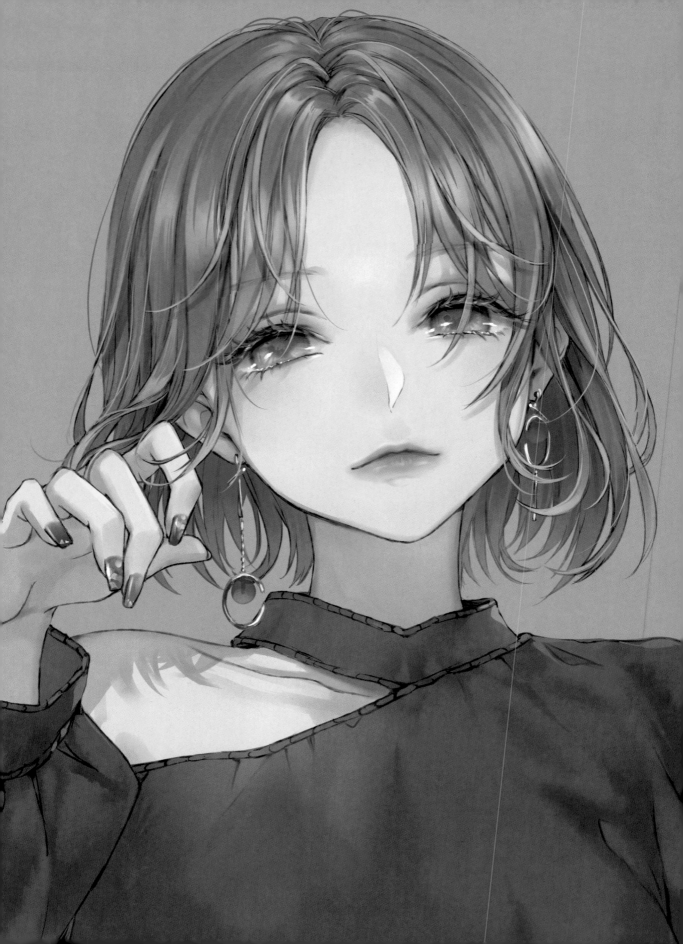

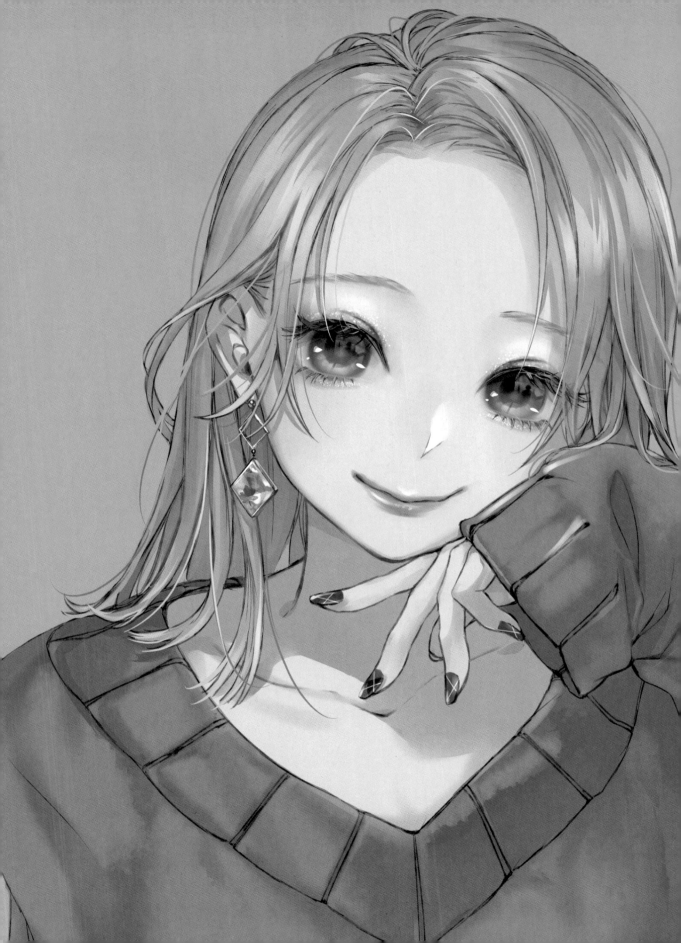

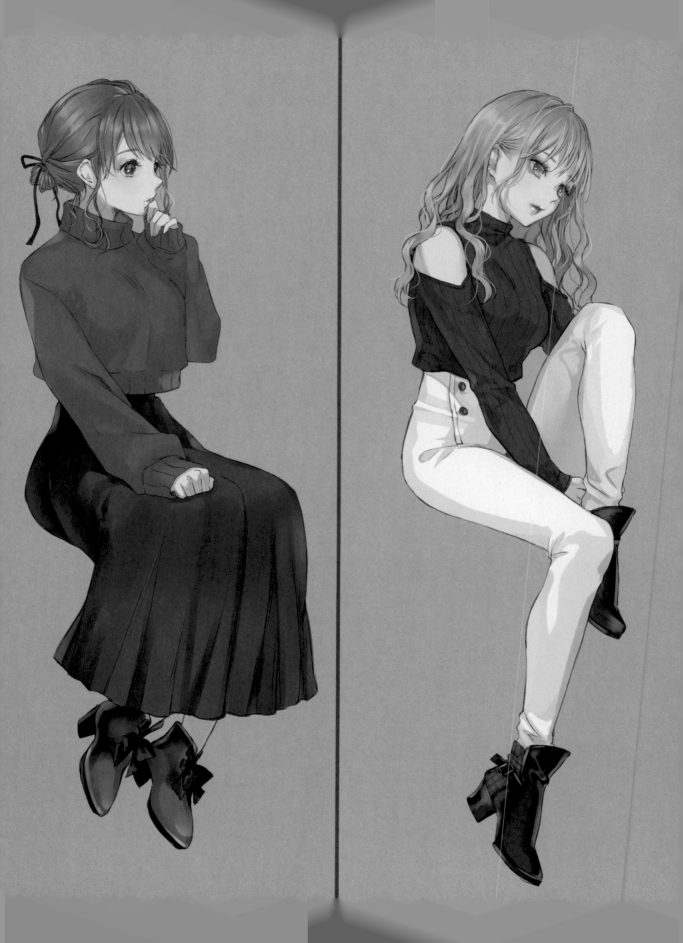

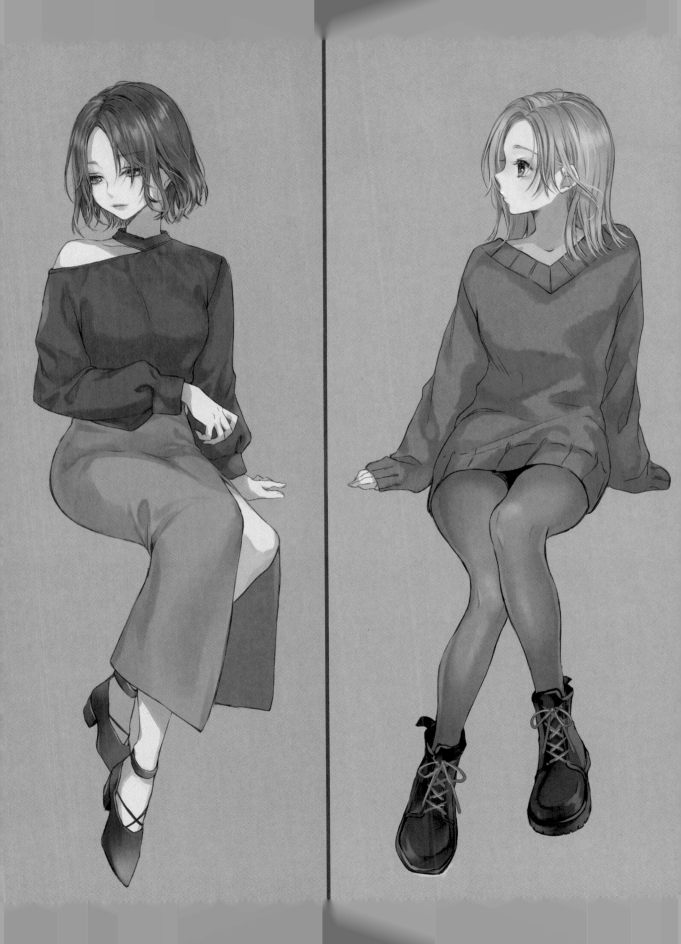

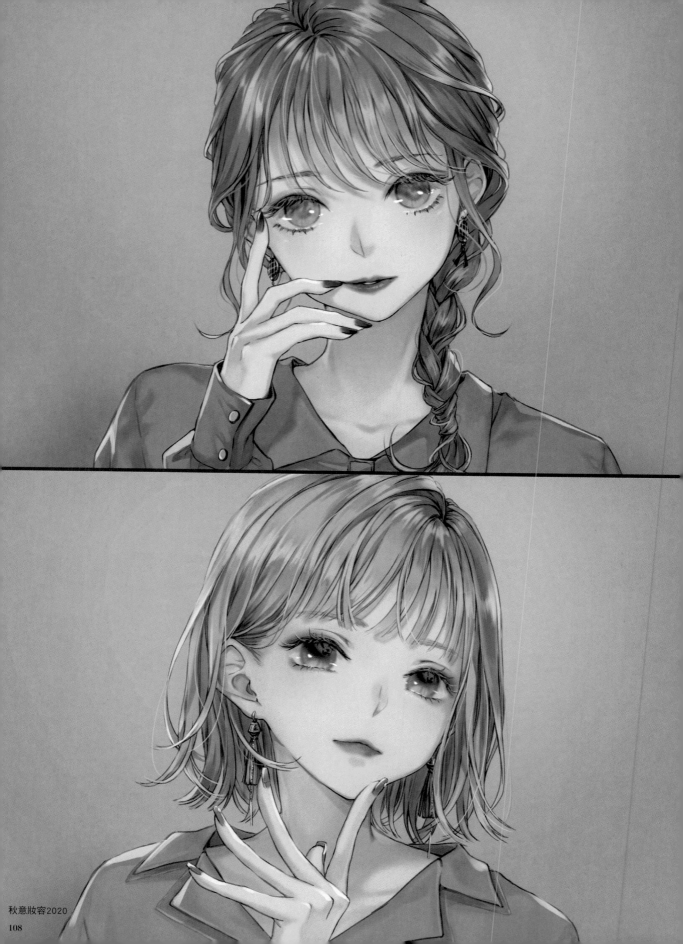

秋意妝容2020

108

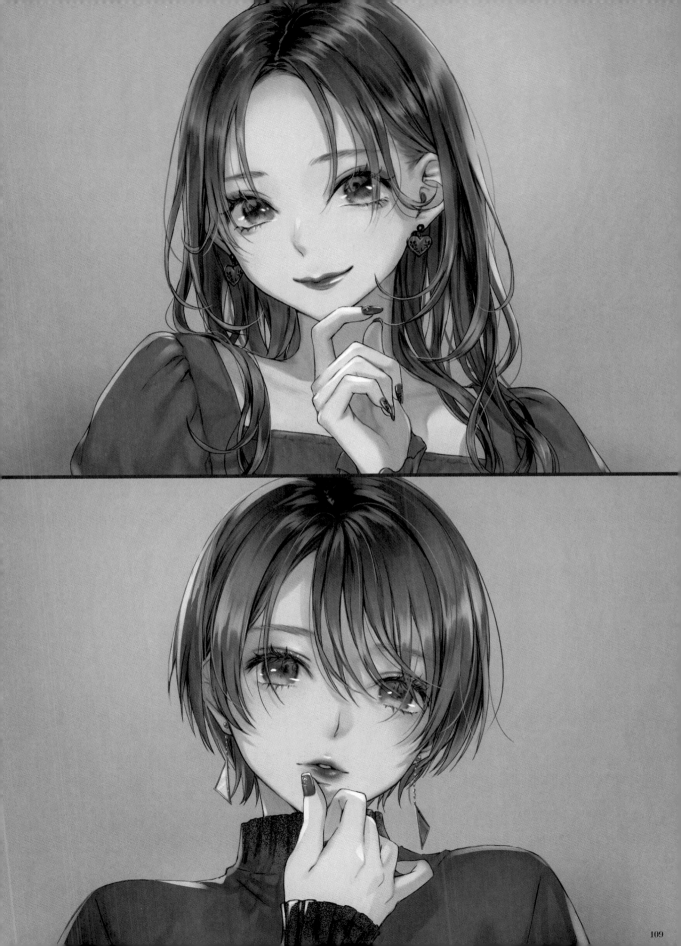

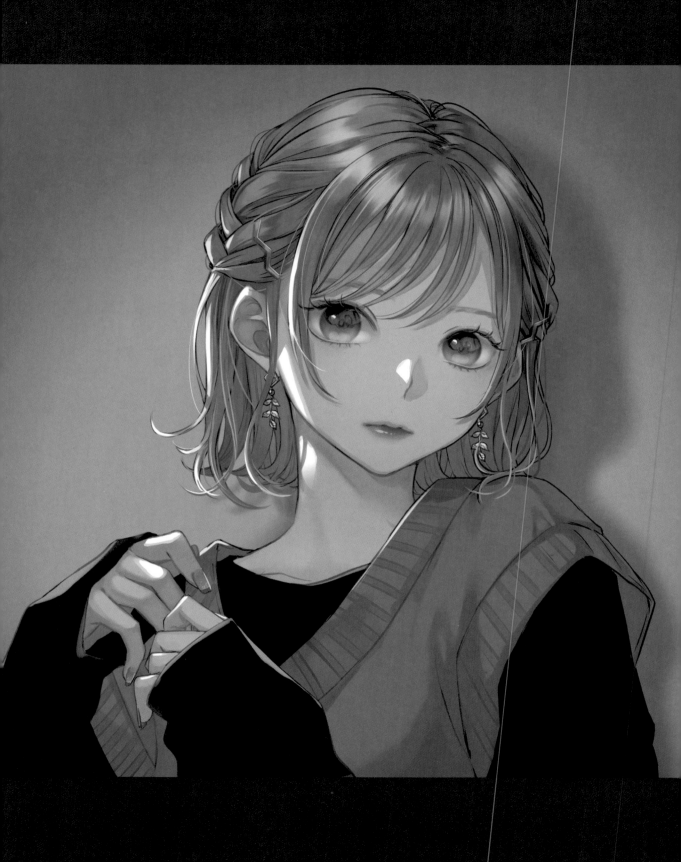

秋意妝容2021

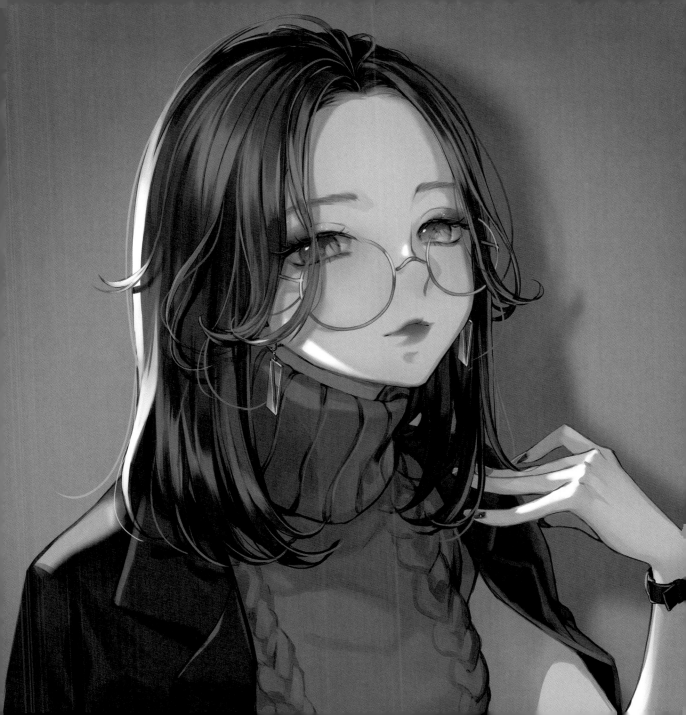

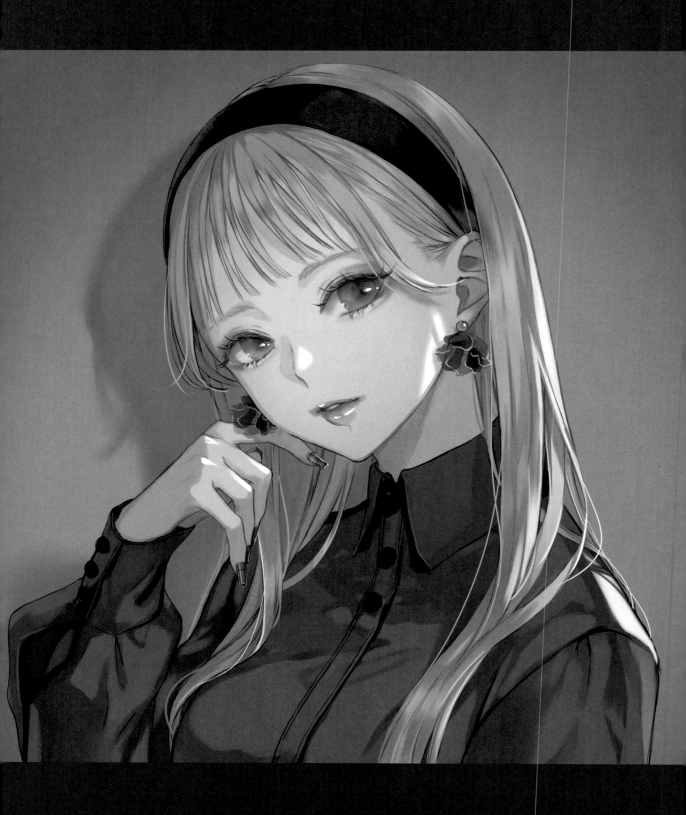

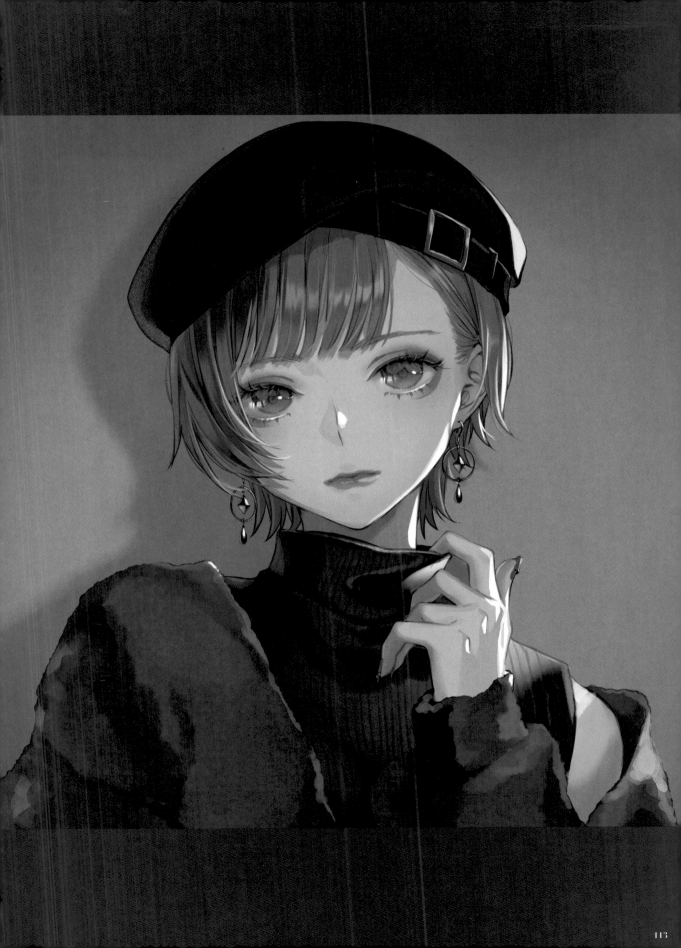

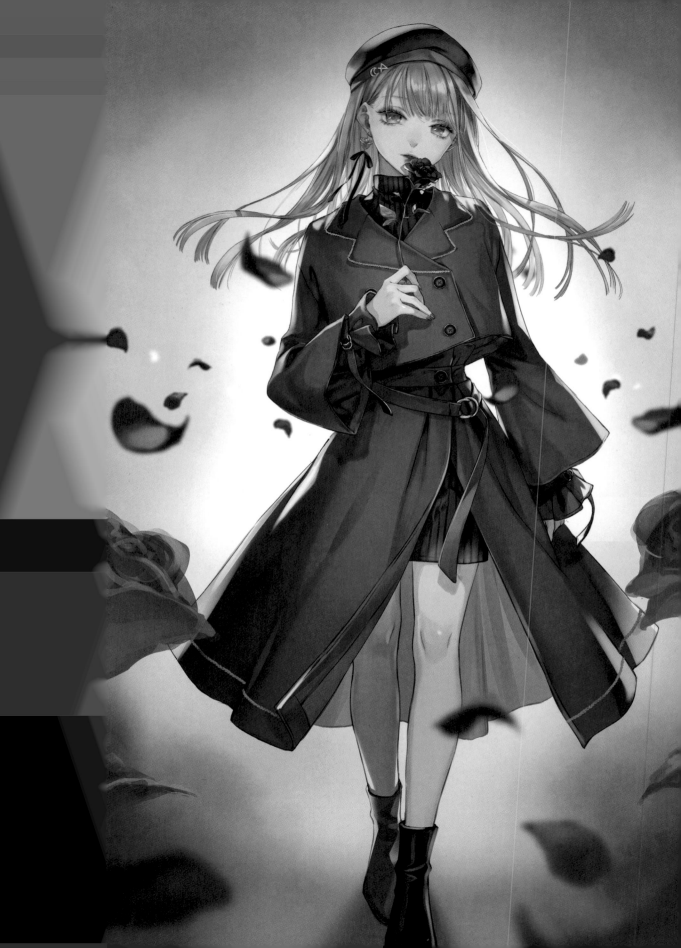

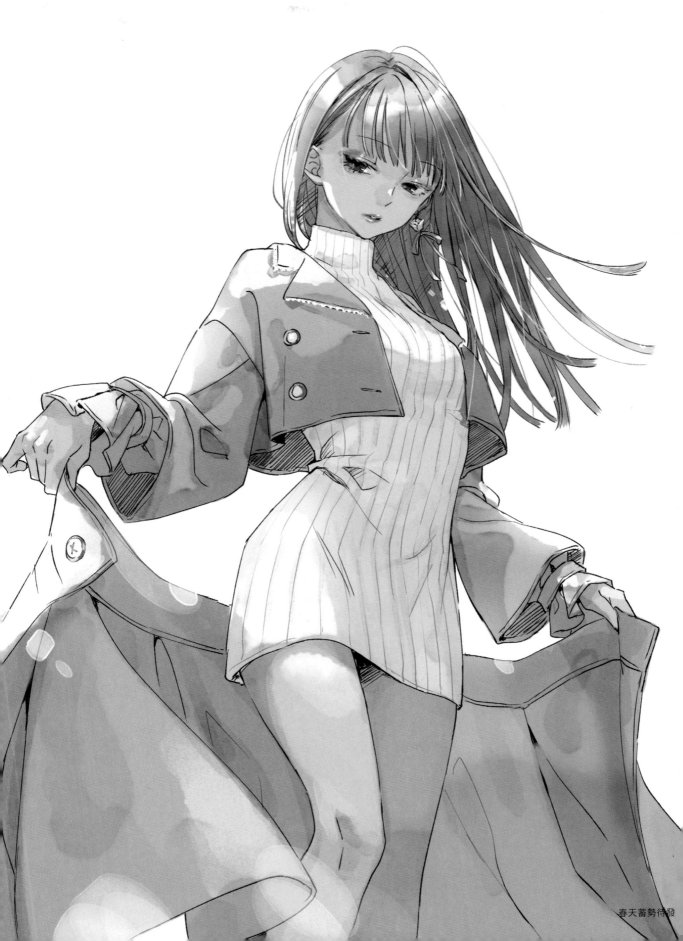

春天蓄勢待發

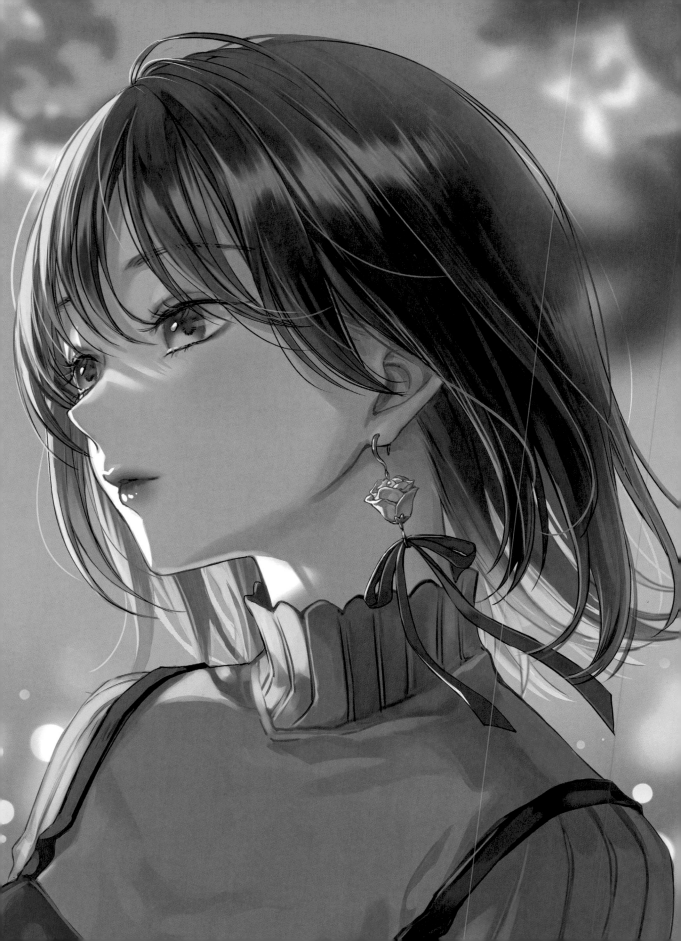

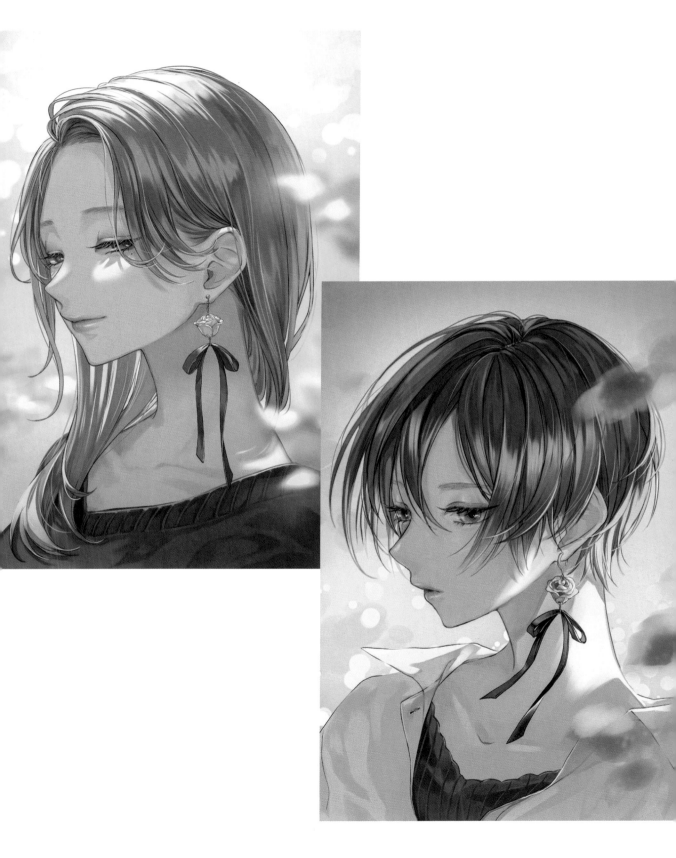

花朵耳環（穿式與夾式）

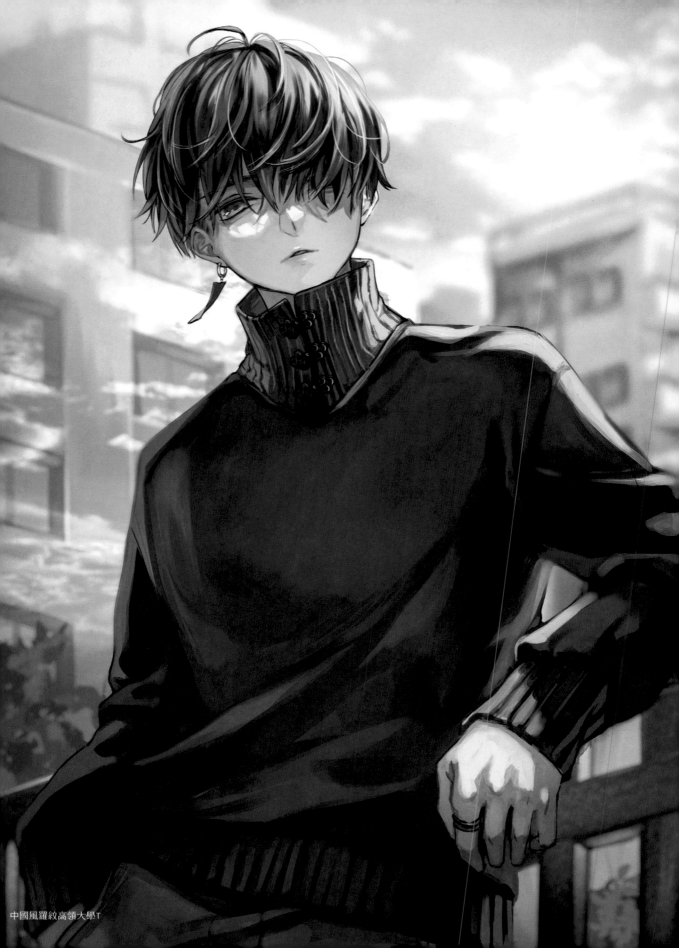

中國風羅紋高領大學T

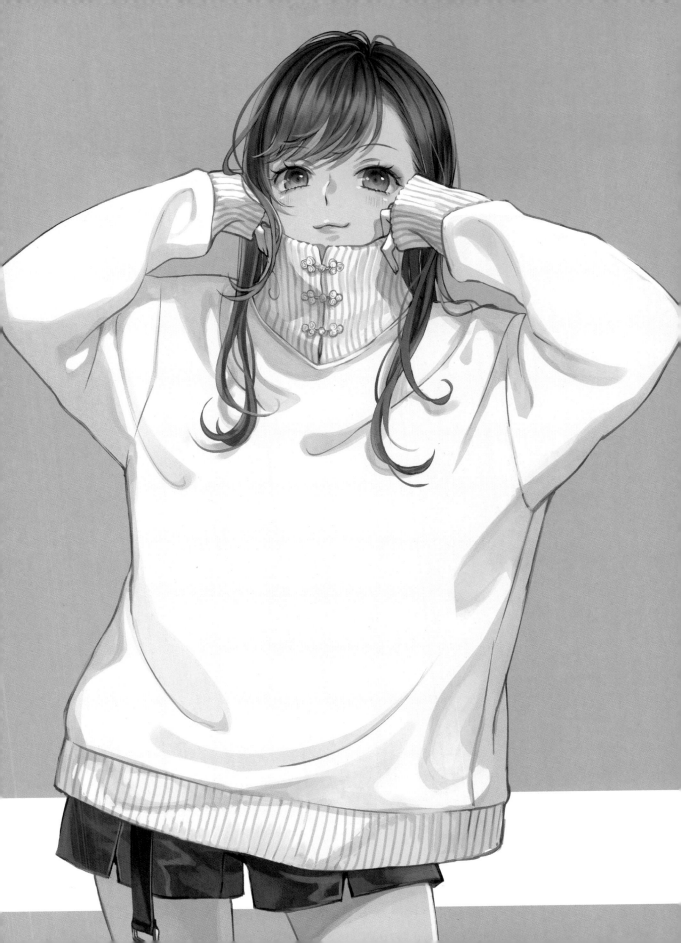

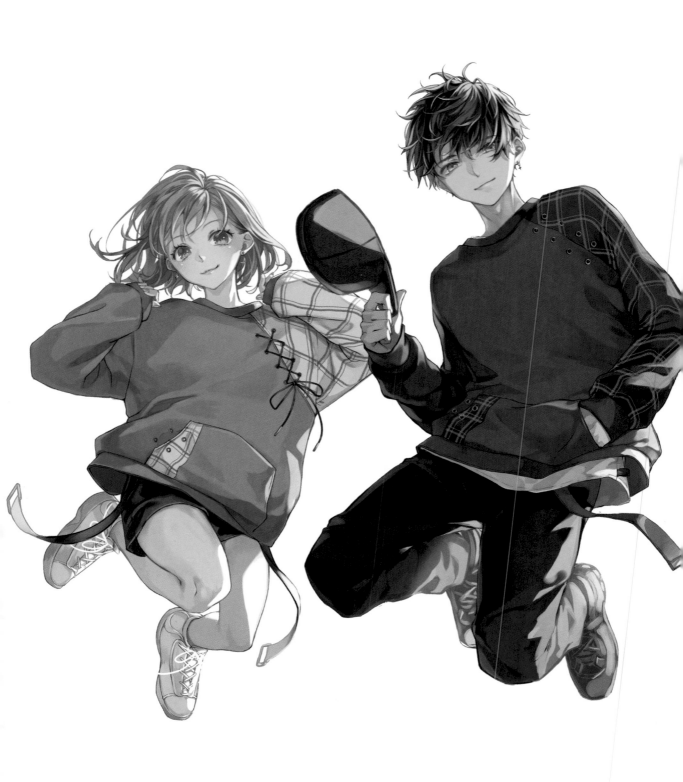

格紋拼接大學T

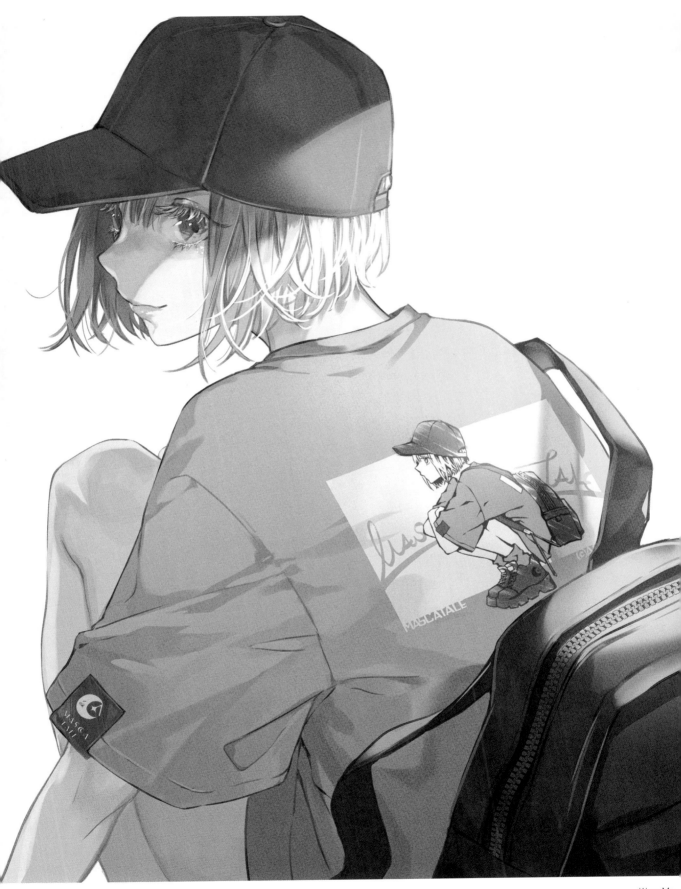

Wear Me

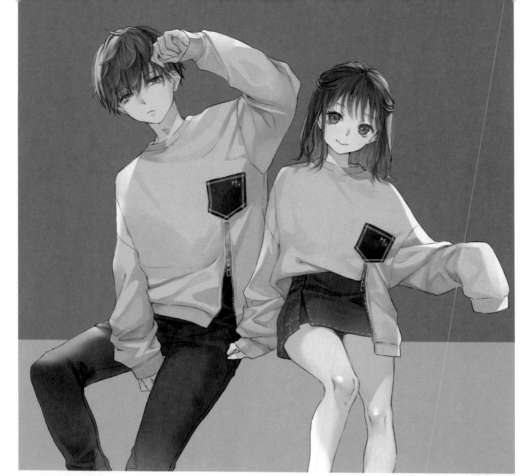

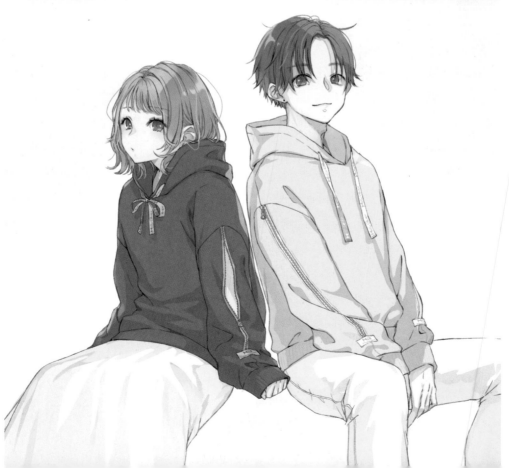

拉鍊大學T
拉鍊袖連帽衣

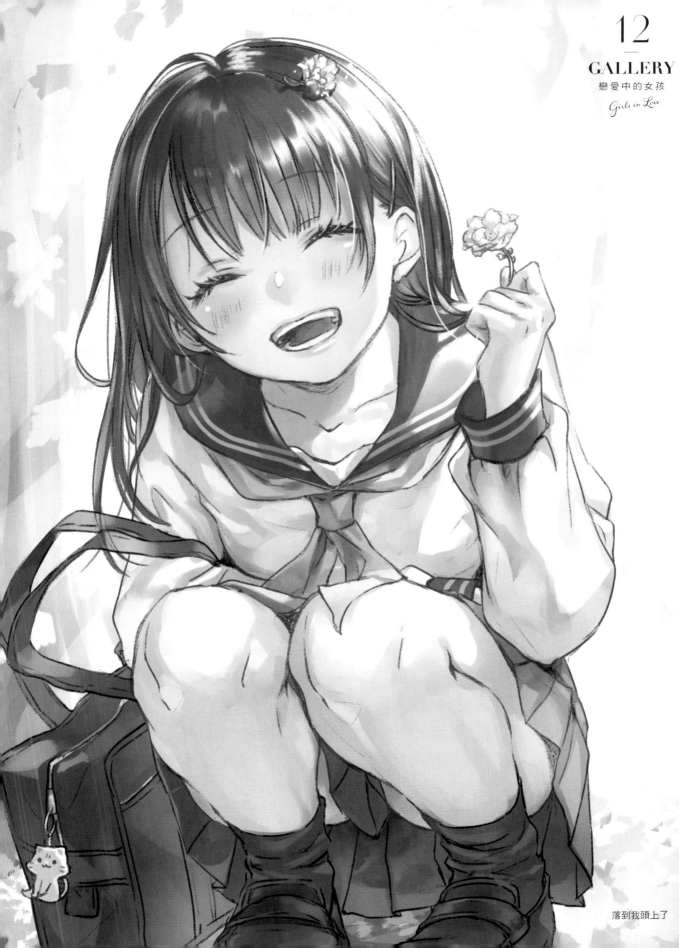

落到我頭上了

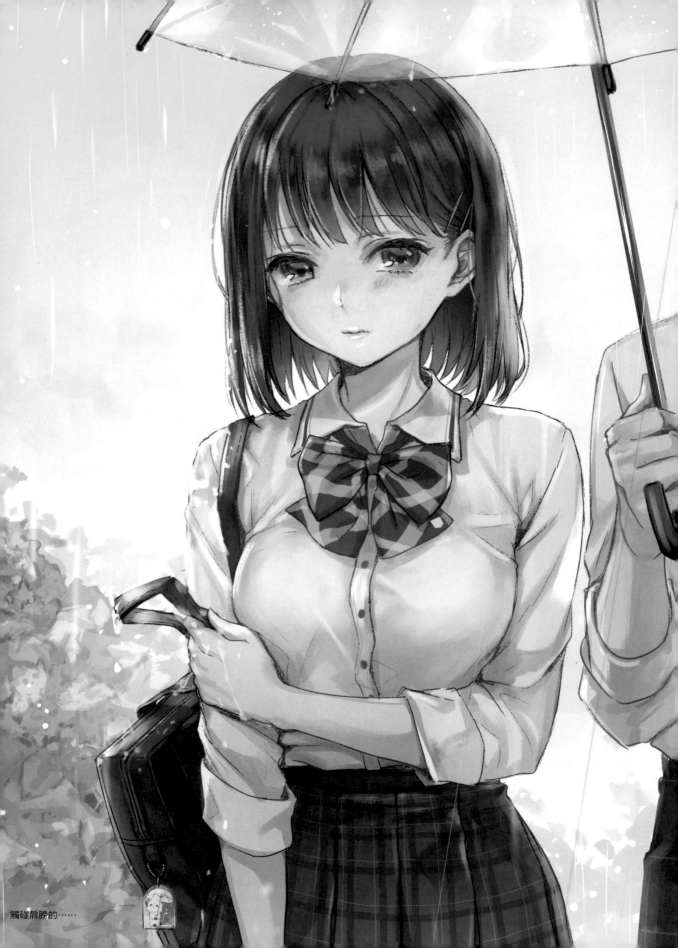

觸碰肩膀的……

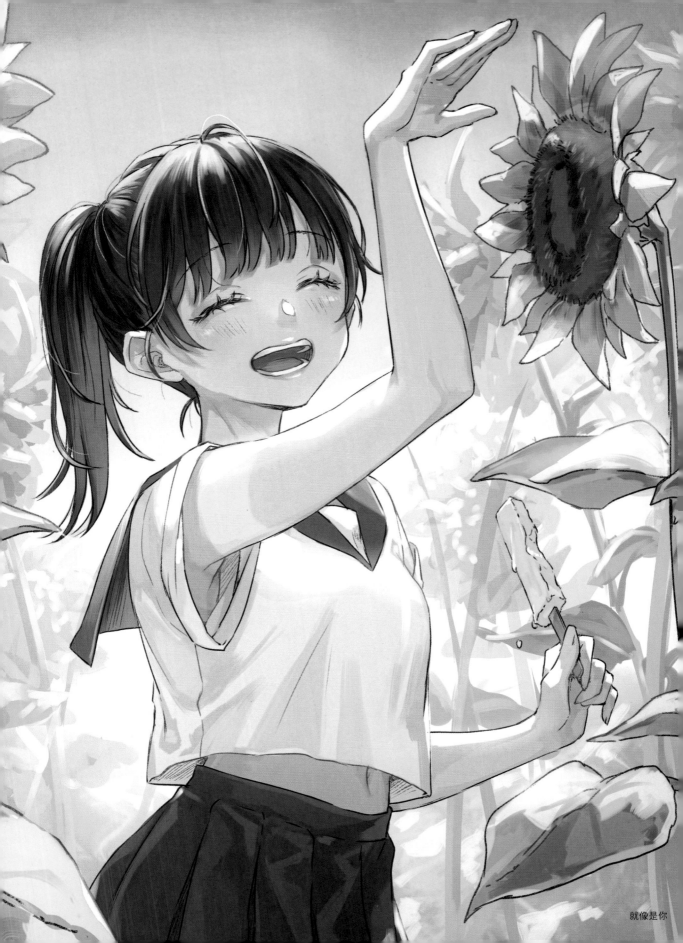

就像是你

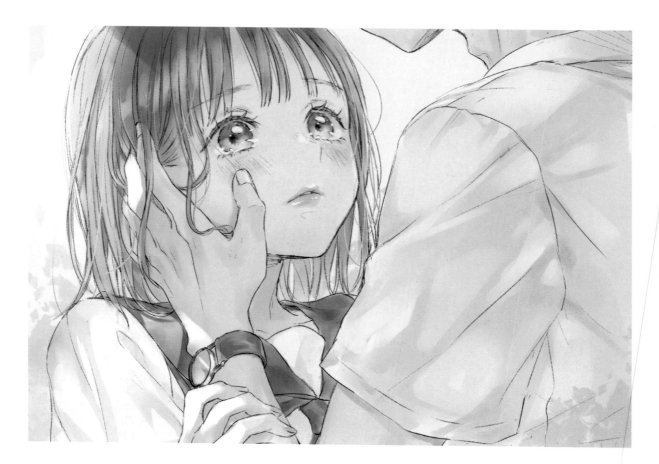

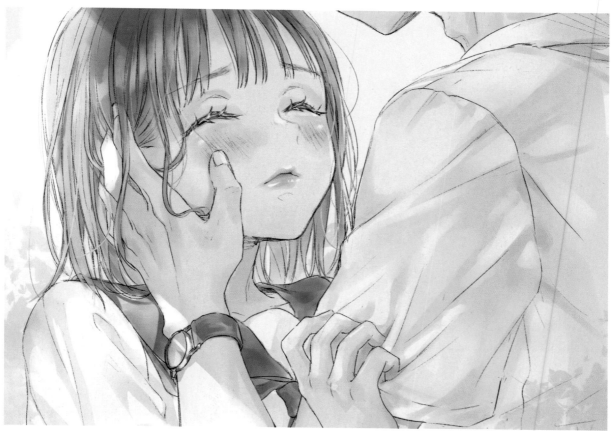

不再是單戀

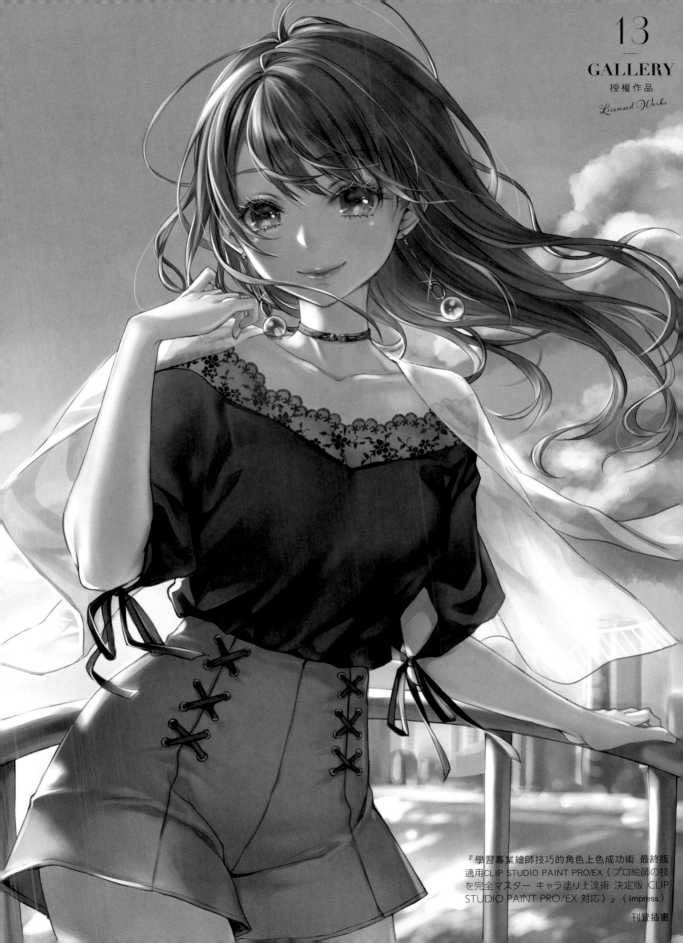

『學習專業繪師技巧的角色上色成功術 最終版
適用CLIP STUDIO PAINT PRO/EX（プロ絵師の技
を完全マスター キャラ塗り上達術 決定版 CLIP
STUDIO PAINT PRO/EX 対応）』（Impress）

刊登插畫

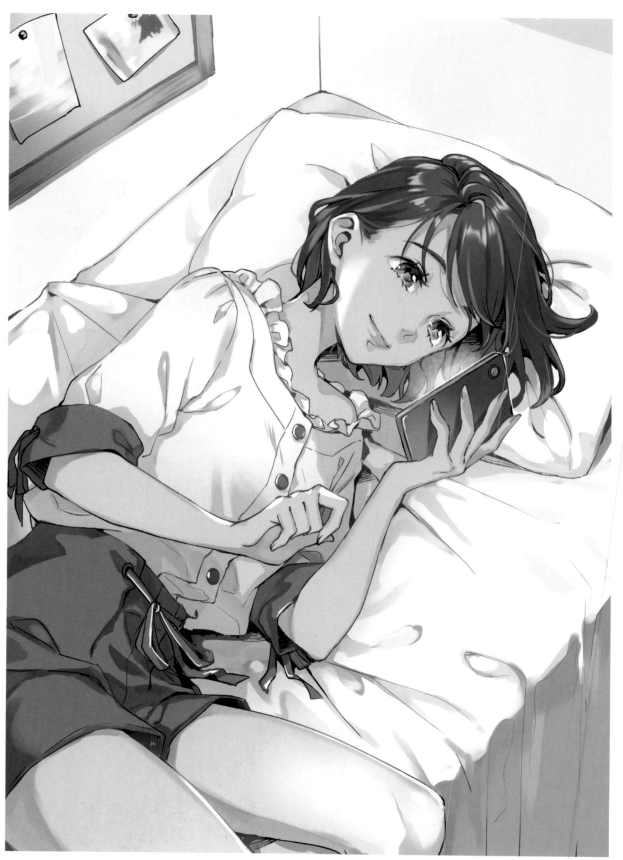

『再見了，橡果兄弟！－奇蹟的暑假－（グッバイ、ドン・グリーズ！オフショット）』（MF文庫J）

巻首畫｜內文插畫

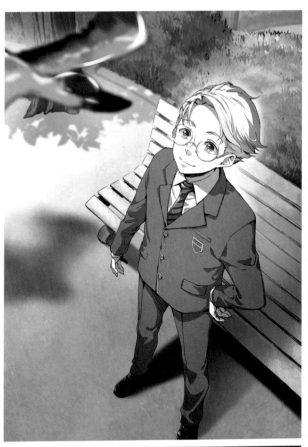

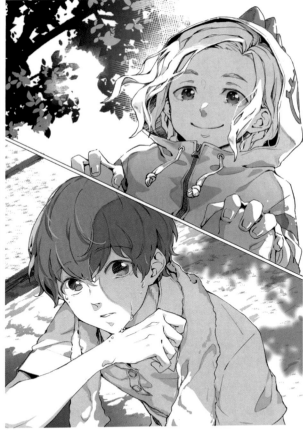

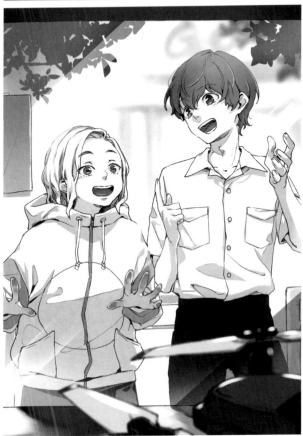

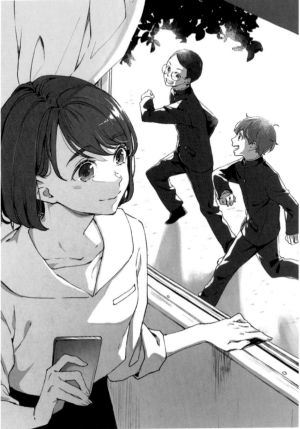

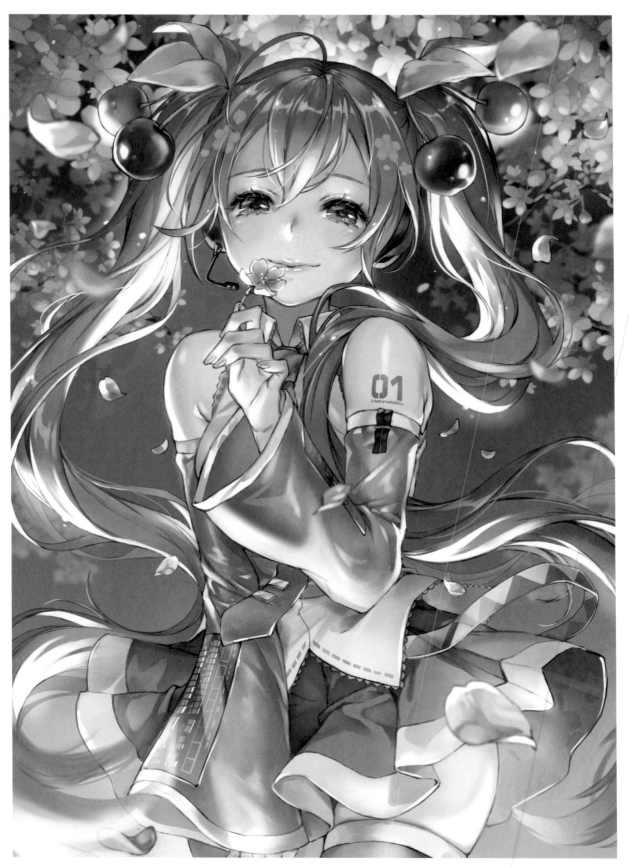

TAITO賞本舗 櫻花未來 D賞全新創作海報

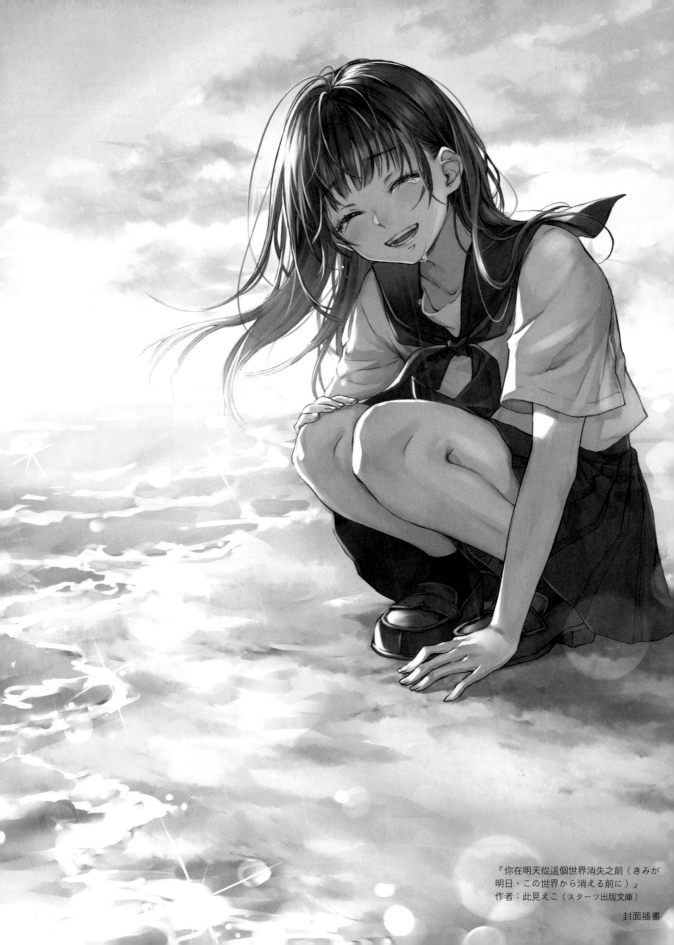

『你在明天從這個世界消失之前（きみが
明日、この世界から消える前に）』
作者：此見えこ（スターツ出版文庫）

封面插畫

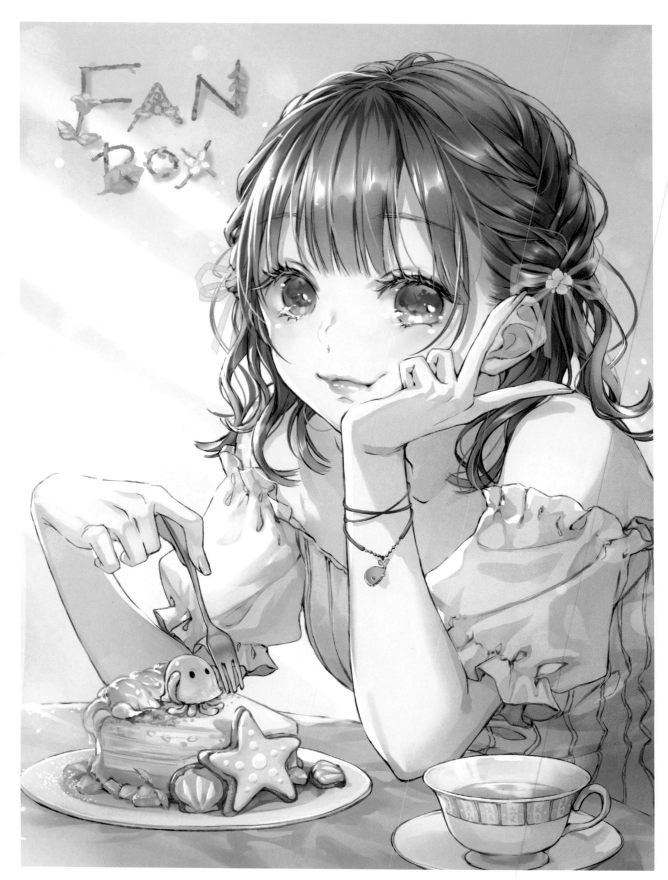

pixivFANBOX
2週年紀念插畫

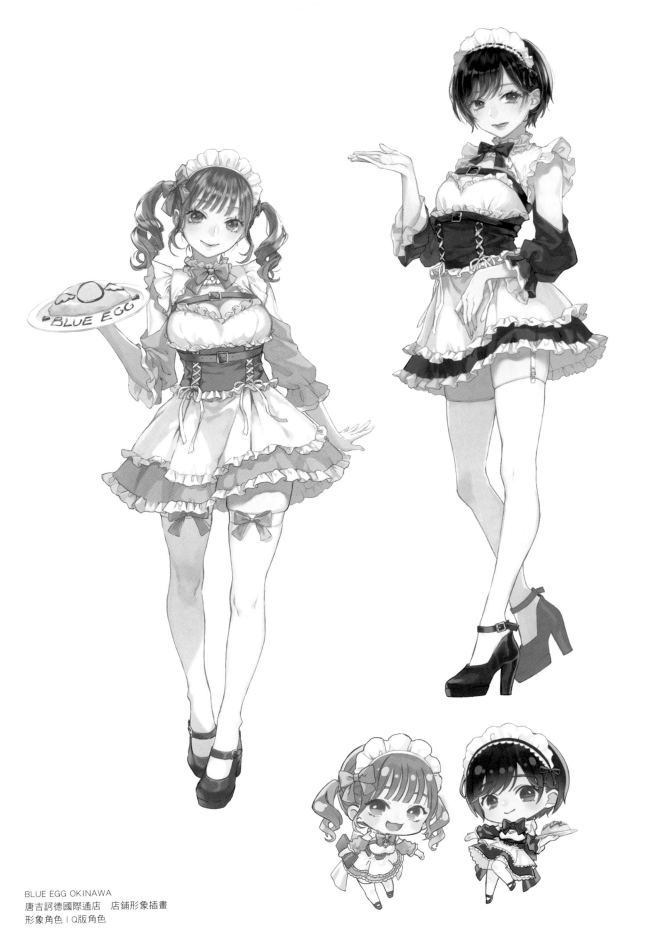

BLUE EGG OKINAWA
唐吉訶德國際通店　店鋪形象插畫
形象角色 | Q版角色

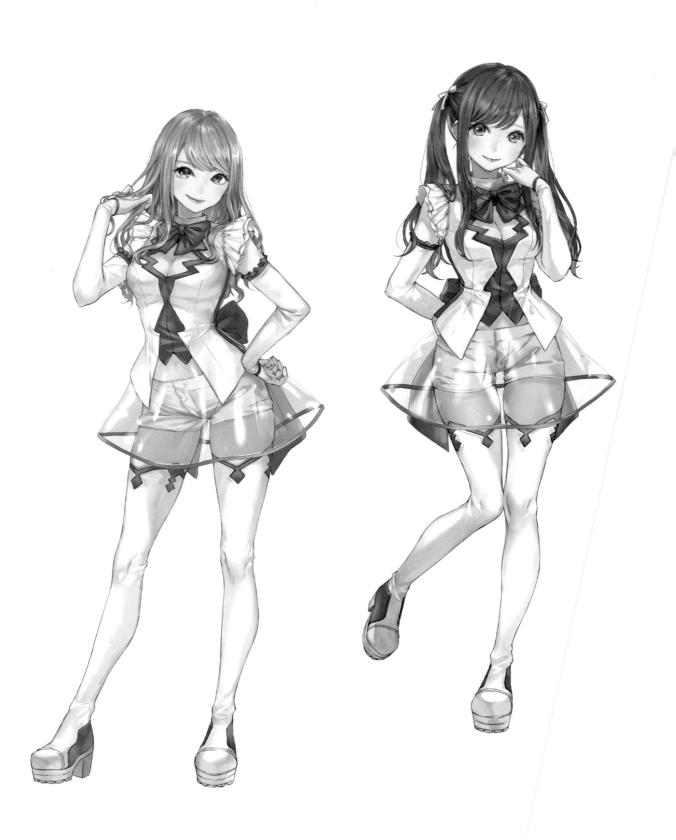

COSPRI！！主視覺設計
©LEWIS FACTORY, INC.
Sithle | uramaru | 五木akira | AMATSUSAMA | Koron Yanagiba

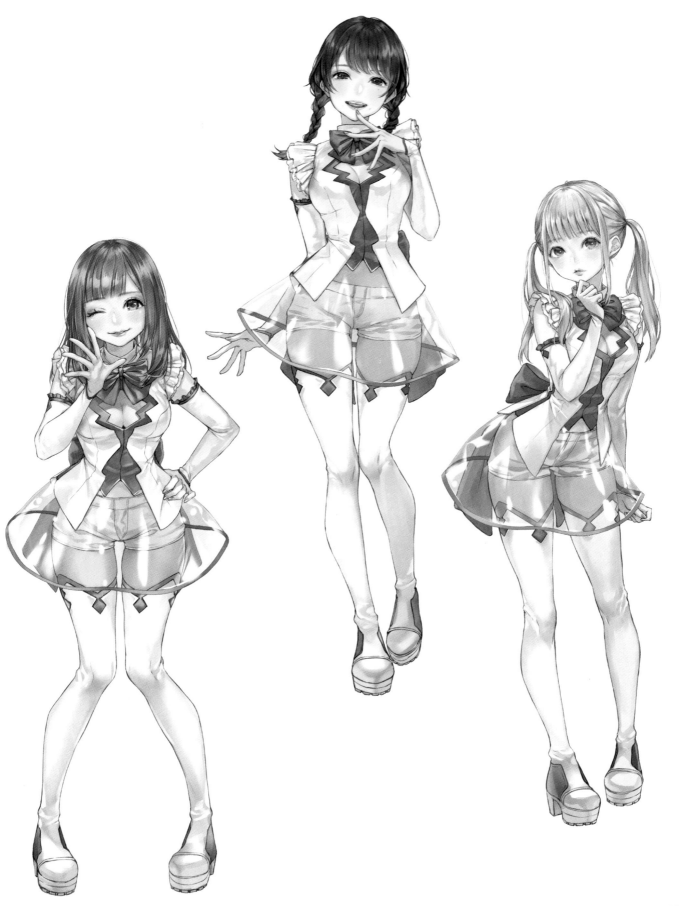

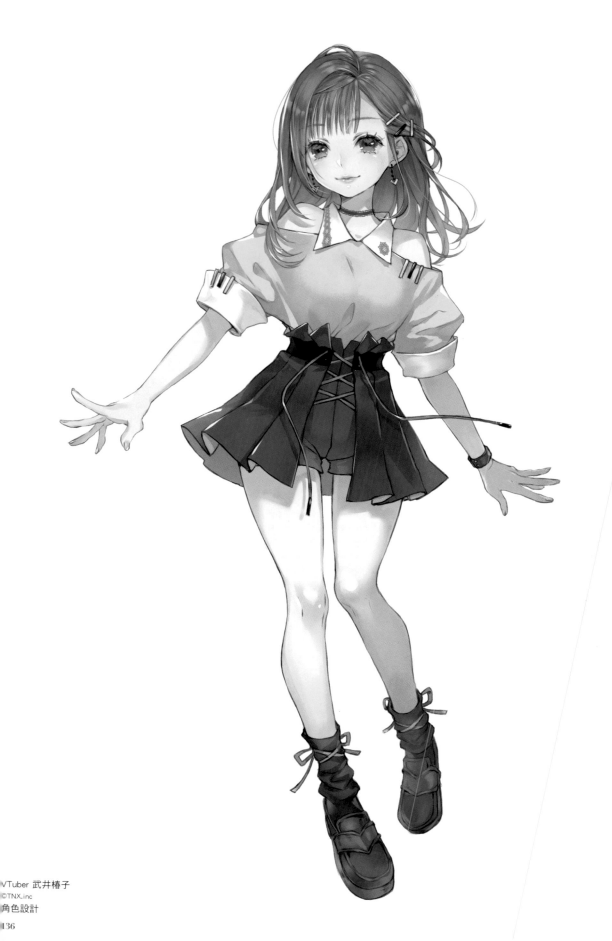

角色設計

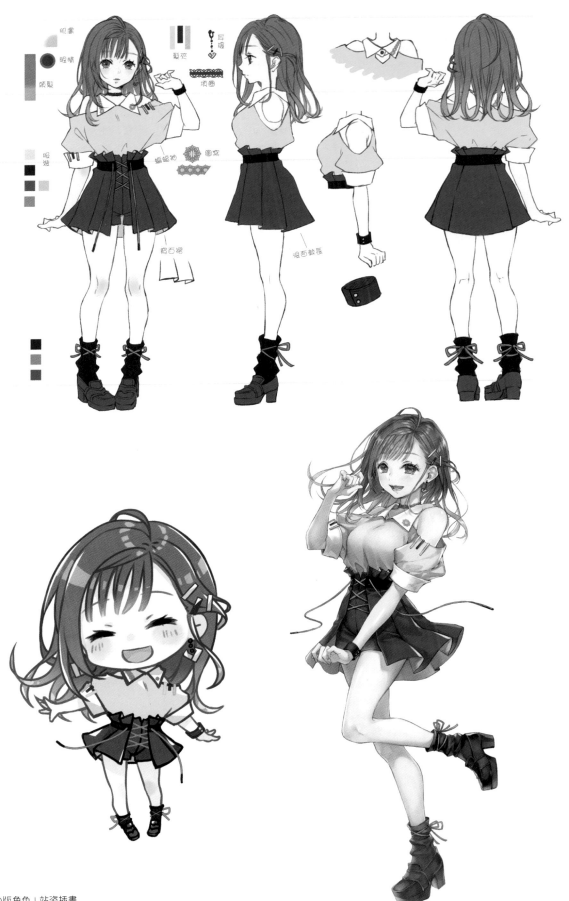

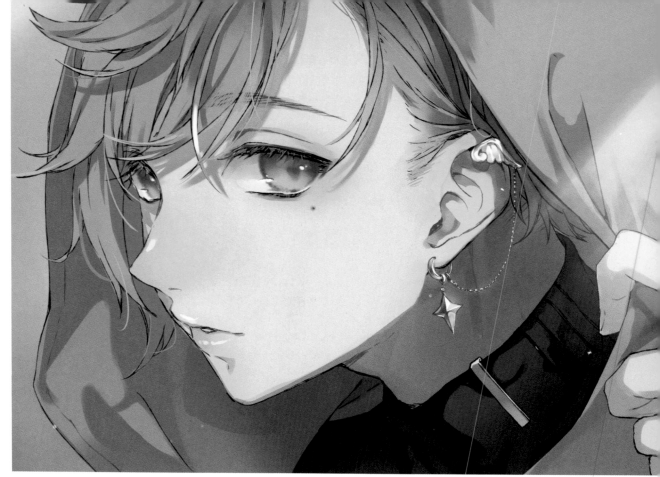

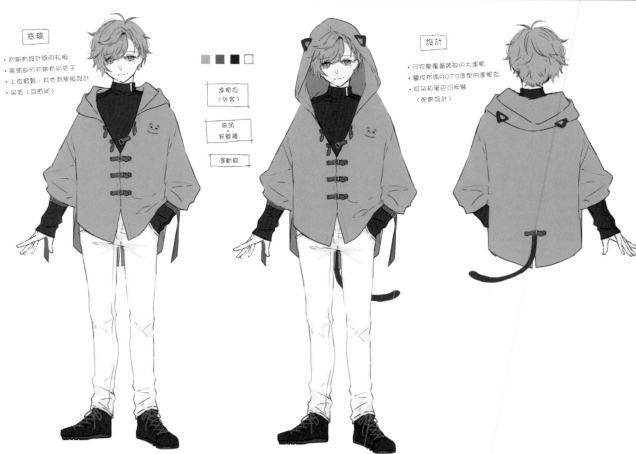

底稿

• 初期有設計腰的私服
• 高領部分初期有別夾子
• 上衣寬鬆，其他為寬版設計
• 呆毛（豆芽狀）

連帽衣
（外套）

高領
+
窄管褲

運動鞋

設計

• 可完整罩蓋頭部的大連帽
• 變成布偶ROTO造型的連帽衣
• 耳朵和尾巴可拆裝
（配飾設計）

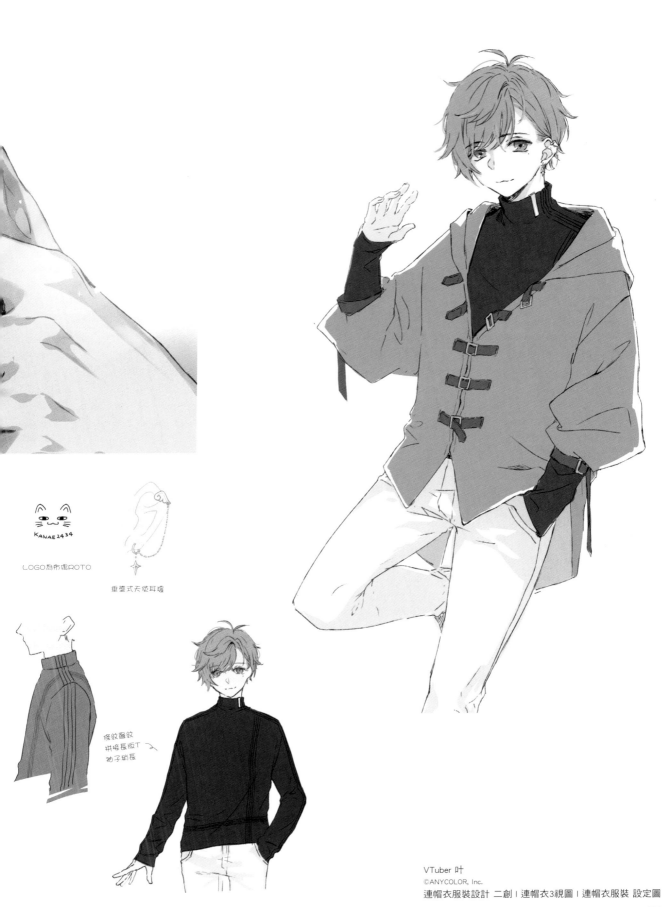

KANAE2434

LOGO為布繡ROTO

垂墜式天使耳璍

條紋羅紋
拼接長版T
袖子稍長

VTuber 叶
©ANYCOLOR, Inc.
連帽衣服裝設計 二創 | 連帽衣3視圖 | 連帽衣服裝 設定圖

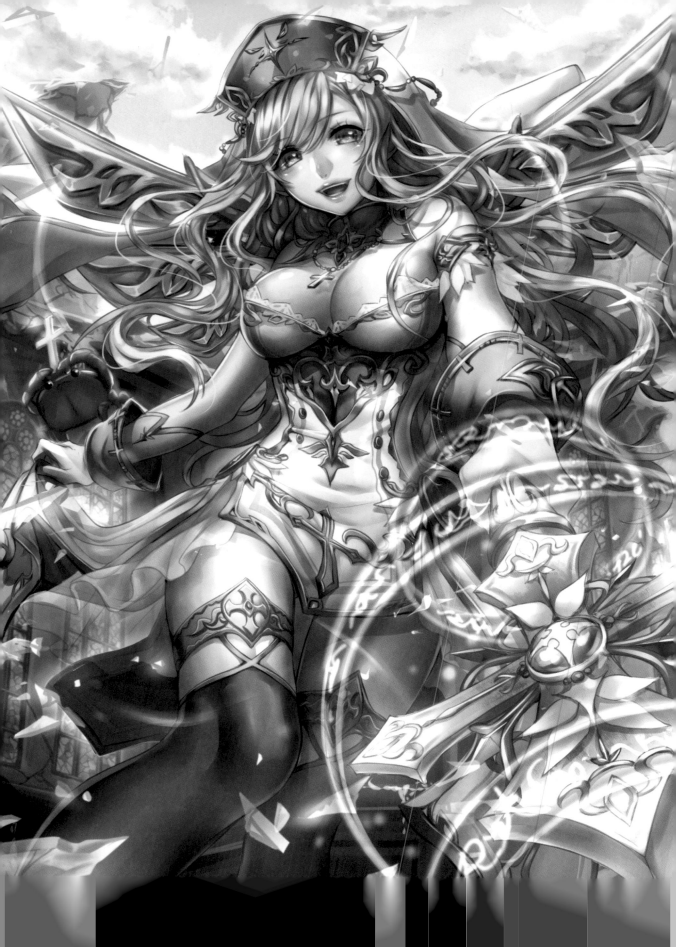

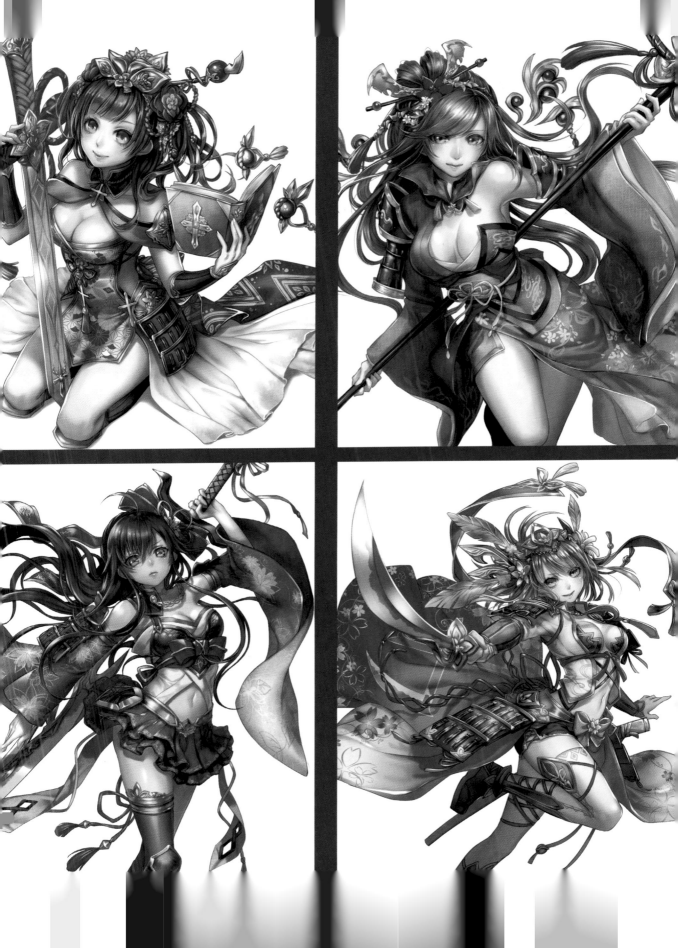

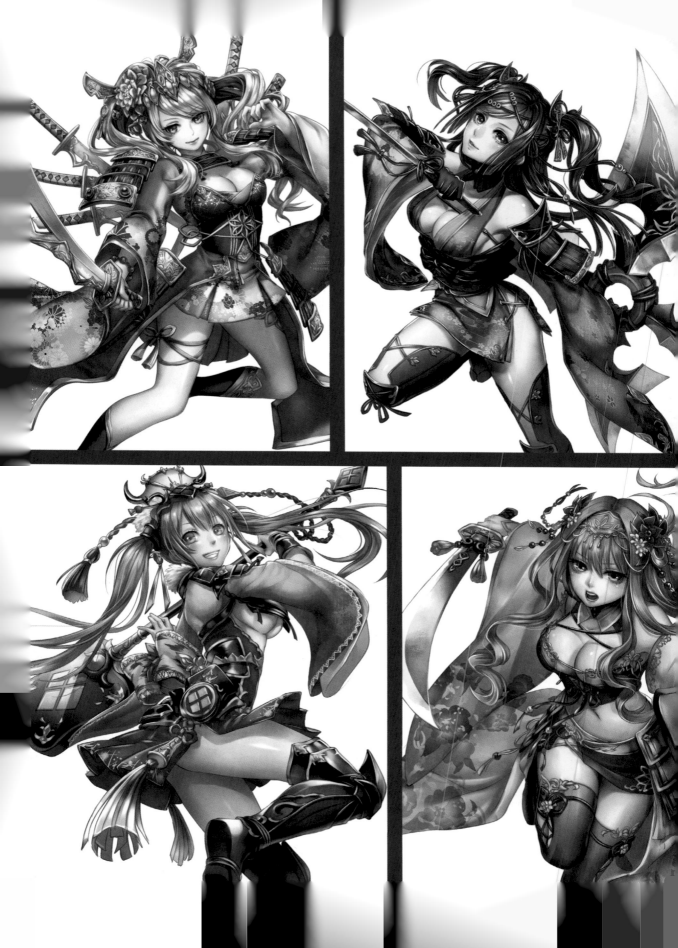

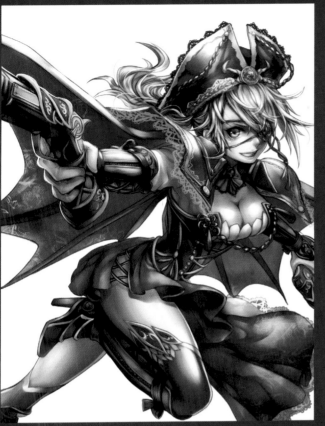

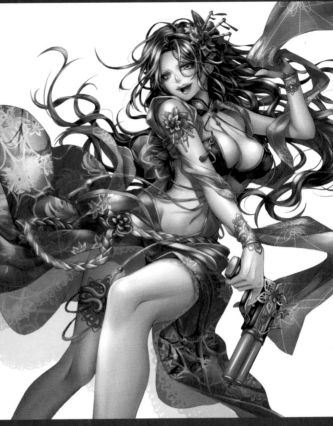

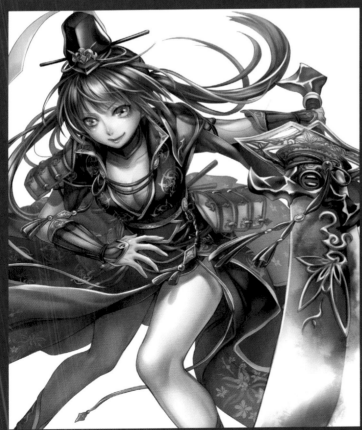

〔劍豪〕吾名・上雲霄・足利義輝 I 〔戀敵〕慌張女忍者・猿飛佐助 I 〔掠奪〕山中無虎王・長宗我部元親 I 〔蜘蛛〕甜美誘惑・松永久秀
〔結束〕甲斐虎姬・武田信玄 I 〔怒濤〕美麗姬夜叉・朝倉義景 I 〔麗刀〕年輕將軍・足利義昭

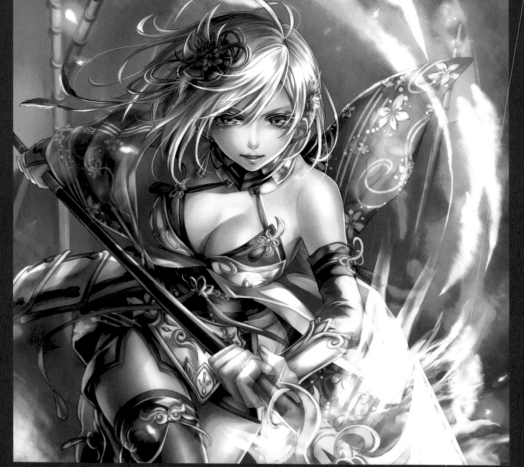

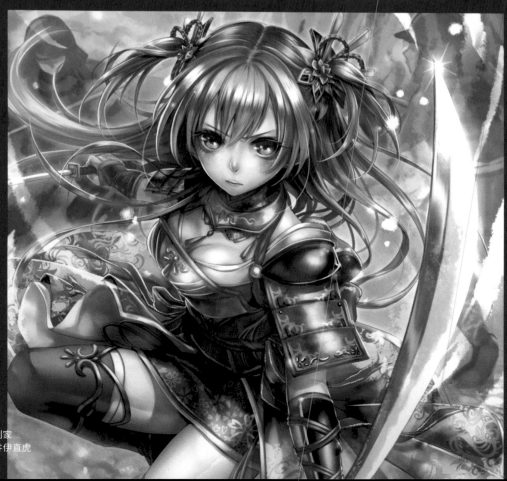

〔麗槍〕大槍美女・前田利家
〔挑戦〕勇敢武士少女・井伊直虎

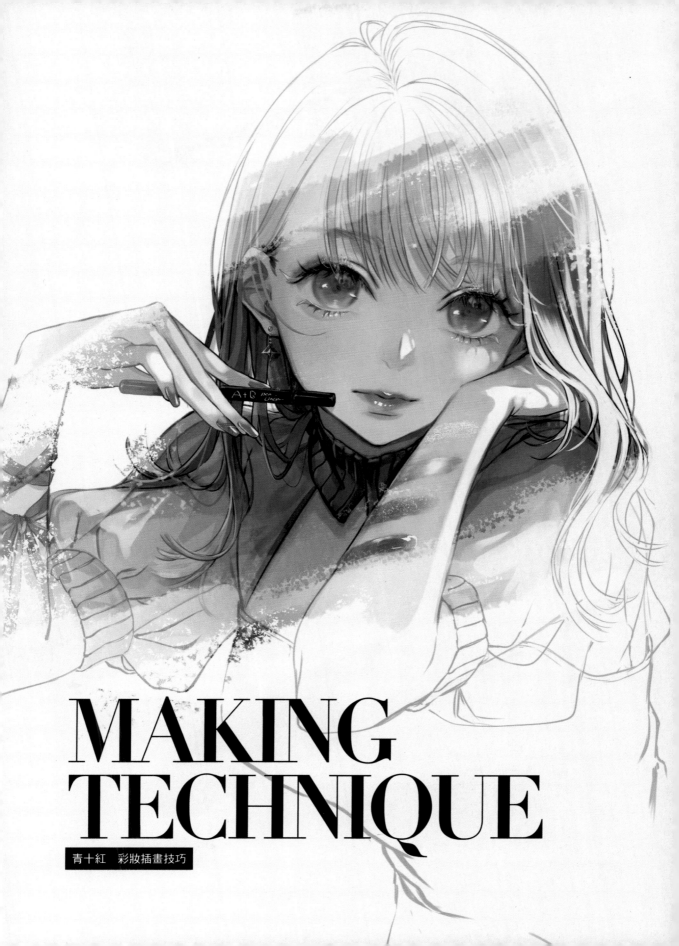

MAKING TECHNIQUE

青十紅　彩妝插畫技巧

MAKING TECHNIQUE

封面插畫「PLUS」創作

畫冊中收錄各類風格的女孩，在描繪畫冊封面時決定盡量創作出不受限於任何類型的女孩形象。

Time ▾
40小時
Tool ▾
CLIP STUDIO PAINT

1 草稿

角色構圖草稿

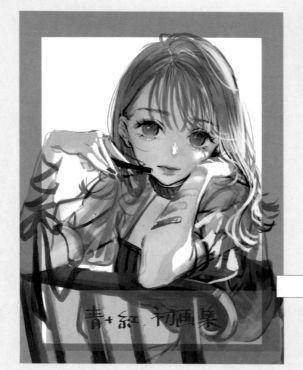

因為想放入彩妝的元素，而構思在手臂添加陰影表現彩妝試塗的樣子，由此完成草稿構圖。為了讓姿勢呈現「手臂露出」、「姿勢可愛」、「秀髮因為重力的動態感」，著實費了一番苦心。若將光線直接照射在彩妝上，會削弱閃爍的感覺，所以設定光源位置以表現陰影。

配色顏色草稿

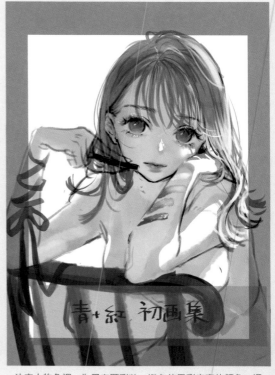

決定人物色調。為了突顯彩妝，避免使用彩度高的顏色，還思考著要加入「藍色」和「紅色」的元素，所以將頭髮設計成暗藍色。在預計裁切刪去的手臂處添加紅色緞帶，椅子也設定為藍色調。考量標題和書腰的區塊，將插畫的資訊都彙整在中央，所以還修改了右手的位置。這樣還可以加上化妝品，成了視線聚焦的位置，完成最佳構圖。

服裝設計

在描繪服裝造型時，想避免使用太搶眼的色調和設計，而決定設計成黑色的單一色調。但是，單純的黑色過於沉重，還有為了避免細節過於單調，因此決定設計成需呈現材質質地的針織與透視服裝。另外，因為想讓指甲更顯眼，還調整了手拿化妝品的動作。

2 線稿

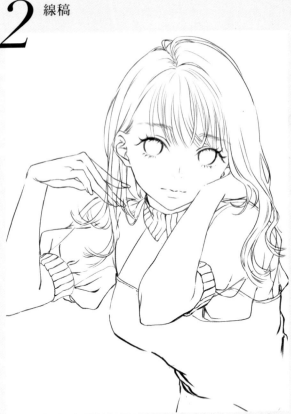

以稍後還會重新描繪的前提下描繪線稿。有時候臉部會因為化妝的過程，而使眼睛變得太大，視覺效果過於搶眼，所以刻意畫成比較平淡的面容。
和理想的可愛面容還有一大段差距，所以描繪時會不斷向自己說：「等一下就會變漂亮」。

3 上色

上色時要注意以草稿為基礎，不要偏離原本的樣貌，希望描繪出集酷帥、漂亮、可愛於一身的女孩。目標是比草稿漂亮又有魅力。

| 肌 膚 |

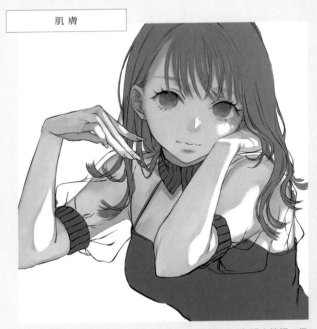

留意光源在右邊。想表現光滑的肌膚，所以並沒有添加過多筆觸。但是若著墨得太淺，會顯得不夠完整，所以添加了關節、凹凸部位、髮絲落下的陰影等細節描繪。這樣一來就會讓角色更立體鮮活。

| 頭 髮 |

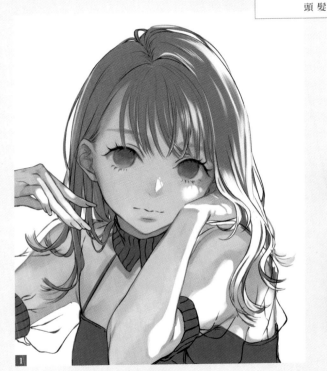

1

和肌膚一樣要留意光源，先添加打光。

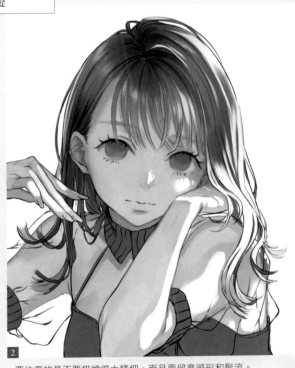

2

要注意的是不要描繪得太精細，而且要留意頭形和髮流。

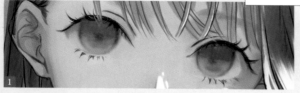

邊緣添加藍色調，並且加以暈染營造透明感。

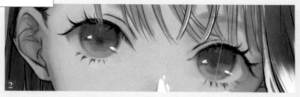

添加高光並且讓陰影映在邊緣加以強調。為了表現閃閃發亮的樣子，還加入了粉紅色的暈染。

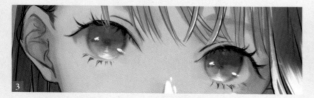

由下往瞳孔描繪波浪般的高光，以呈現出水潤光澤。

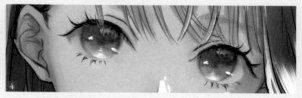

在眼睛上方添加反射光，並且描繪出大概的輪廓，讓人想像其凝視遠方的景色。

彩 妝

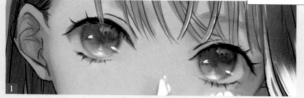

眼線

添加草稿中刻意沒有描繪和強調的眼線。再稍微暈染、添加色調，勾勒出完整的眼形。

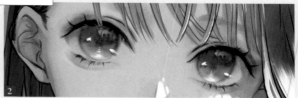

眼影

為了讓眼睛看起來很大，添加眼影。下眼皮描繪出澎潤的臥蠶。

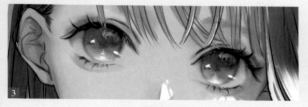

睫毛

描繪時接近眼影的寬度，像塗上睫毛膏一般，畫得纖長濃密。只用黑色會顯得過於沉重，所以描繪時混入明亮的睫毛（受到光線照射的睫毛）。

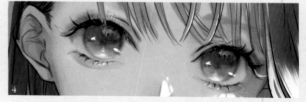

在中心線添加金色眼線、亮粉即完成，而且可讓畫冊封面呈現燙金設計。

唇 妝

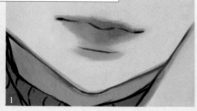

口紅不塗至下唇的凹線處，不但不會讓嘴唇太過搶眼，還可以讓下唇顯得豐潤。

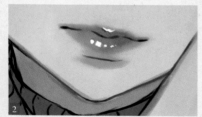

將嘴唇的高光描繪成縱向細紋。

彩 妝 試 塗

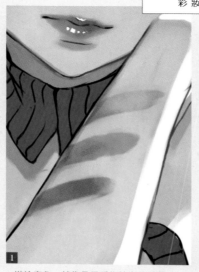

描繪底色，就像是用手指塗上的感覺。

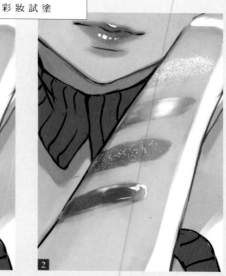

添加不同的亮粉和高光，描繪出細節差異。

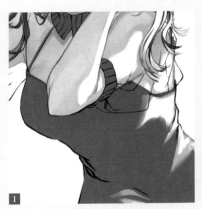

1　和頭髮一樣,從高光的細節開始描繪。

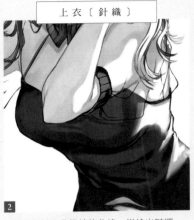

2　留意身材凹凸扭轉的曲線,描繪出皺褶。

3　沿著皺褶畫出縱向線條,並且描繪出反射光。

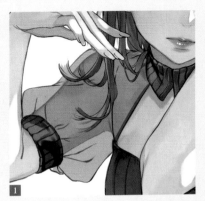

1　用黑色填色,將不透明度調至希望的透視程度。

2　添加高光,表現出髮絲陰影遮擋到高光的樣子。

3　再準備一張降低不透明度的圖層,用相同顏色描繪皺褶。

 添補描繪

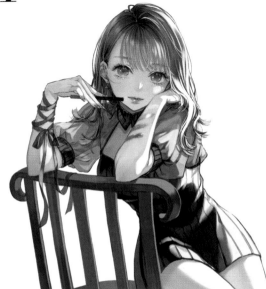

包括畫面外的部分也都完整描繪,這樣比較方便封面的裁切或展示等其他需求,所以持續描繪至填滿整個正方形的畫面。為了豐富畫面和色調,一邊留意整體的協調,一邊以沒有輪廓線的方式描繪出耳環、彩指、緞帶和椅子等物件。

5 完成

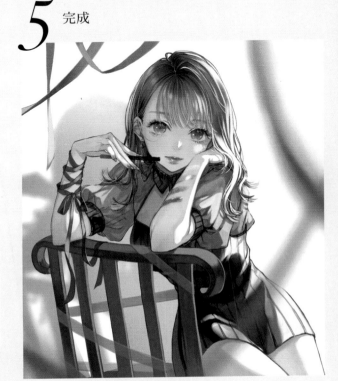

為了呈現更立體生動的樣貌,將緞帶描繪成一前一後,並添加上陰影即完成。

149

MAKING TECHNIQUE

「Bitter China」彩妝插畫技巧

這是一組成套的插畫,我想讓同一個角色有全然不同的轉變!其中一幅的主題就是「暗黑強悍女孩」。為了散發俐落氣場,以仰視構圖和強調上揚眼形的方法描繪創作。

> **Time** ▶ 15小時
> **MakeUp** ▶ 2小時
> **Tool** ▶ CLIP STUDIO PAINT

Before

素顏

彩色隱形眼鏡為有色外圈且小直徑的款式提升眼神魅力。
用紅眼線、大紅唇表現氣場強大的女力形象。
想要強調出線條感,所以用基本黑~焦茶色描繪線稿。

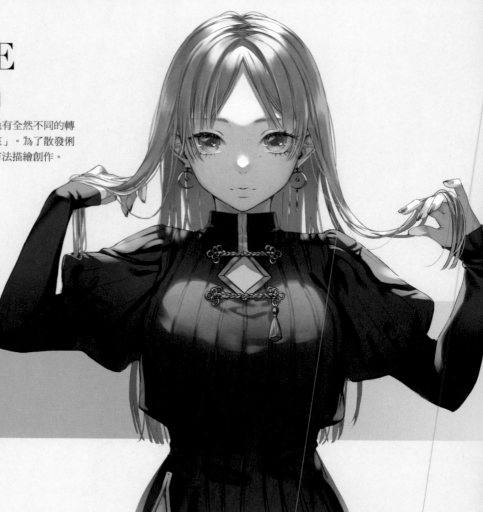

唇妝

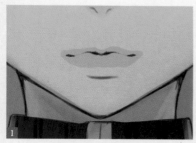

1
想表現出略為成熟的形象,所以希望描繪出紅唇帶霧面的唇妝。先塗上基本色確定唇形。

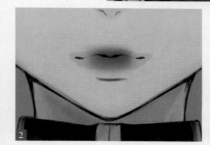

2
在嘴唇的中心塗上一抹紅色。

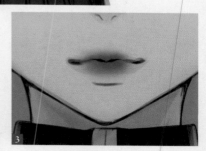

3
強調嘴唇內側唇線。

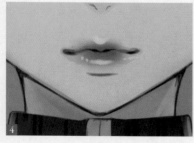

4
添加高光。為了呈現霧面,不使用比肌膚明亮的顏色。

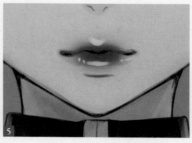

5
因為不夠鮮紅,所以加重整個嘴唇的紅色調。

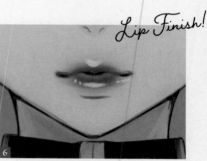

Lip Finish!

6
因為看不出線稿的唇線,為了表現澎潤唇形,添加反射光。

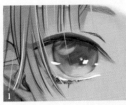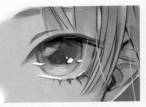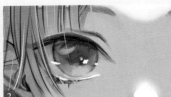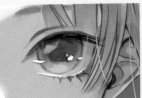

為了將眼睛拉長，散發凌厲的眼神，從開眼頭～眼尾上揚，描繪出超長眼線。先在眼頭畫較細的眼線，接著慢慢往眼尾加粗，讓眼尾周圍散發強烈的眼神。

為了讓眼睛整體呈現更強烈的視覺效果，加強雙眼皮的線條。

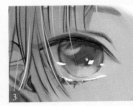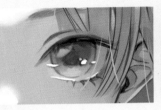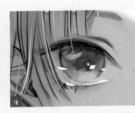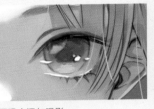

為了有點血色，加入淡淡暈開的紅色。

眼睛下面的妝感較淡，所以只在下眼皮添加眼影。

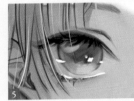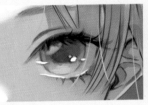

為了讓眼線更明顯，將上睫毛往下描繪。

在同色系填滿的部分添加亮色調，將睫毛調整成根根分明的樣子。

用覆蓋在下眼皮～臉頰之間添加明亮色調，提亮整個外表並且添加高彩度亮點。

Eyemake Finish!

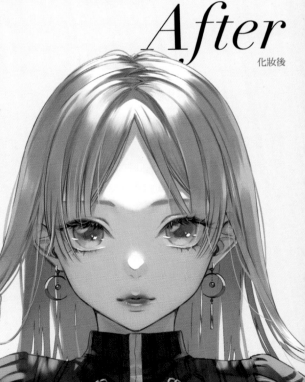

After

化妝後

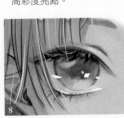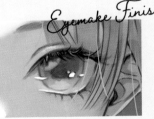

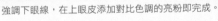

強調下眼線，在上眼皮添加對比色調的亮粉即完成。

Makeup Finish!

MAKING TECHNIQUE

「Sweet China」彩妝插畫技巧

以「雪白甜美女孩」為主題，搭配白色中國風設計服裝，畫上甜美柔和的彩妝，並且特別捨棄原本強調上揚眼形的妝容。為了做出差異，對照成對主題的「暗黑強悍女孩」插畫，並且同時作業描繪。

Time ▶ 15小時
MakeUp ▶ 2小時
Tool ▶ CLIP STUDIO PAINT

Before

素顏

彩色隱形眼鏡片選擇無色外圈且大直徑的款式，營造清澈眼神。描繪成陰影映入眼中，眼睛細長的模樣，利用映入眼中的陰影還可使高光更加閃爍。我想讓妝容散發柔和的氛圍，所以並未使用深色調，而是描繪出輕盈淡雅的眼線。

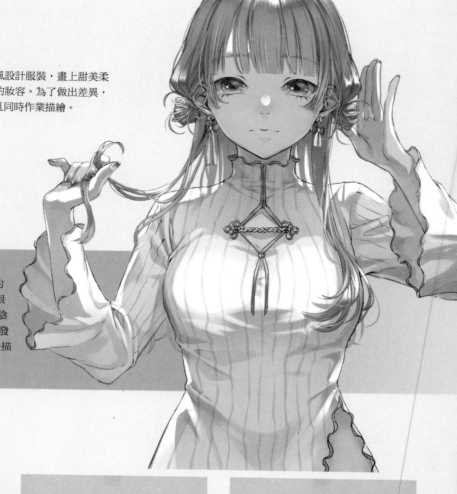

唇妝

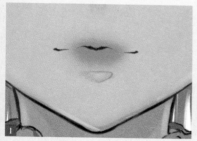

用淡色塗上輕輕暈染的唇妝，營造豐潤唇形。

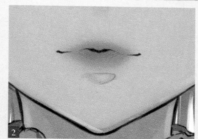

在內側塗上深一階的色調，呈現漸層唇妝。

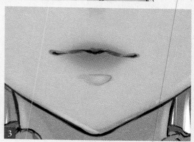

再用更深一階的色調突顯線稿的唇線。

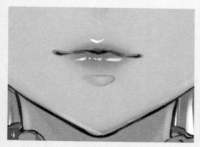

在嘴唇最突出的部分添加高光。

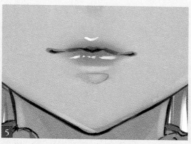

用明亮的反射光勾勒出外唇線。

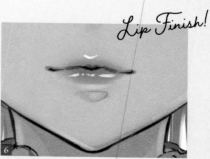

Lip Finish!

唇妝完成。

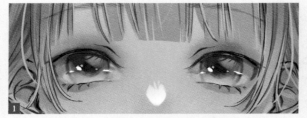

1

在眼周大範圍塗上淡色眼影。由於這個色調也用來充當腮紅,所以毫無顧忌的大量上色。

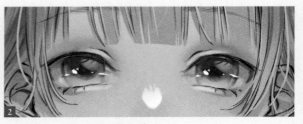

2

用明亮膚色在上下眼皮添加高光。

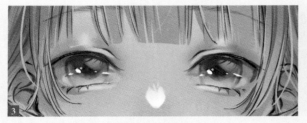

3

上眼皮的中央也添加高光,描繪出圓弧眼皮。

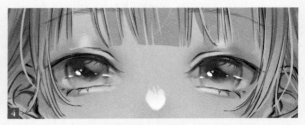

4

相較於臥蠶,雙眼皮變得不明顯,眼神變得有點淩厲,所以加重雙眼皮的線條。

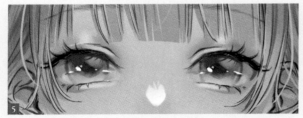

5

睫毛從眼睛中央往眼尾朝下描繪,勾勒出圓弧狀的眼睛,隱藏上揚的眼形。

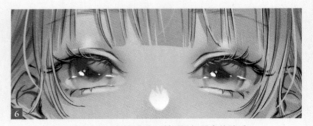

6

由於上眼皮眼影過深,色調過重,所以添加明亮的睫毛。

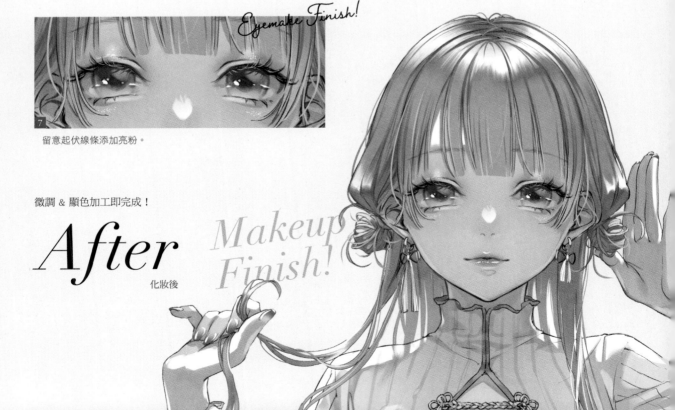

7

留意起伏線條添加亮粉。

Eyemake Finish!

微調 & 顯色加工即完成!

After

化妝後

Makeup Finish!

PC　mouse DAIV A9
CPU：AMD Ryzen 9 3900XT 12-Core Processor 3.79 GHz
GPU：NVIDIA GeForce RTX 2070 SUPER / 8GB
記憶體：32.0 GB
OS：Windows10 Home
液晶繪圖板　Wacom Cintiq 22 FHD
數位繪圖板　iPad Pro 12.9 吋 第 3 代

青十紅 Interview
History & Drawing Technique

YouTube影片總觀看次數高達45萬次以上！

讓我們和青十紅談談描繪時尚彩妝插畫和設計繪圖的訣竅和經過！

Drawing Technique

——青十紅平常生活應該需要吸收很多相關知識，請問關於彩妝會觀看哪些訊息？

我會經常關注時下的流行訊息。除了透過SNS之外，若有關彩妝的訊息，我會在YouTube觀看美妝新品介紹的影片。透過觀看YouTuber依照色別搭配流行色的試塗比較，腦中會有大概的印象，了解如何呈現不同的彩妝。我並非依照品牌觀看，而會觀看有關顏色或化妝的美妝影片，從中清楚掌握到重點，類型多樣，而且價格實惠。

——請問目前是否有覺得最漂亮的彩妝？

我覺得渡邊直美小姐的彩妝超美，顯色度絕佳，而且原本素顏的皮膚就相當光滑，宛如娃娃一樣，底妝也很完美無瑕，讓人一眼就愛上。我認為是各類主視覺、廣告照片等各種彩妝領域的指標性人物，我很常瀏覽渡邊直美小姐的Instagram，並不是完全當成繪圖的參考，而是她能激發我許多靈感，讓我想到這樣的色調會有怎樣的形象轉變。

——請問對於配色是否有講究？

通常在描繪插畫時就會講究配色，因為我覺得每個角色都一定有其適合的顏色。我會從角色個性開始構思，這個角色會喜歡哪一種彩妝，會想要嘗試哪一種彩妝，我會不斷思考之後才決定。

——請問何時起形成從素顏開始上妝的作業模式？

還蠻早的，應該是開始畫插畫的初期。若要回溯最早的作品，應該是為初音未來畫上彩妝的繪圖。

我是「臉部繪師」（喜歡畫臉的繪師），所以我一直覺得當繪圖只有臉部這項資訊時，要使其更加華麗，除了添加彩妝別無他法。為了讓人一眼感到驚艷，嘗試畫上彩妝，而最初就是先將自己的眼妝運用在插畫中。

嘗試的過程中我發現，若在一般描繪的插畫上添加彩妝，角色會給人一種濃妝豔抹的感覺，並且發現自己會用添加彩妝的方式來描繪插畫或線稿。若要添加彩妝讓繪圖變得漂亮或華麗，就必須要以素顏的狀態開始描繪。這樣一來繪畫表現類型就會變多。我發現在描繪線稿時，若已經添加妝容，此時就已經完成繪圖，再也無法為插畫做出任何變化。當我重新思考這一點後，就產生了素顏的概念。

——請問描繪素顏時是否有特別著重的地方？

應該就是要畫得很平淡（笑）。畢竟在素顏線稿的狀態下就很可愛，也就是一開始就已經達到100分，化妝時就會變成120、130分。一畫上妝就超過100分，就會太過華麗而變得很俗豔，所以畫線稿的時候，目標就是絕對不可畫到100分。

——請問是否會特別著重彩妝和光線的關聯？

光線照射方式會改變人物形象，這是一種照片拍攝的技巧，而這個技巧也可以運用在插畫中。因為我有角色裝扮拍照累積的經驗值，所以會將想要表現的形象和可以拍照呈現的形象對照，再決定光線的表現方式。

基本上會讓男生在受光線照射時留下陰影，這樣就可以讓鼻子更加立體，有了陰影的加持就會呈現更加帥氣的模樣。因此若想表現酷帥形象時，就將光線設定為閃爍灑落的樣子。相反的，女生要利用光線消除陰影比較能增加柔美的氣質。這兩種模式雖然是一種理論，但是運用在插畫時，我不會以男女來區分，而是以「可愛」、「酷帥」的風格來區分運用。

——請問在服裝的陰影和質感方面是否有特別注意的地方？
服裝不論如何都要描繪出版型和物體形成的陰影。但是比起表現出實際陰影落下的樣子，我在塗色時會著重在讓人看出這件衣服的樣子，畢竟我從事服裝品牌的工作，插畫大多又是服裝相關的主題。反過來說，倘若並非自己原創的服飾，而只是一般的衣服，就不會這麼著墨於衣服的呈現。

——請問為了描繪出清澈晶瑩的眼睛是否有特別留意的地方？
沒有特別著重的點耶……大概只有注意到描繪成塗滿顏色又沒有塗滿的樣子。我並不覺得人類的眼睛很漂亮，日本人的眼睛近乎黑色，如果沒有非常靠近，並不會知道每個人的眼睛顏色並不相同，但是看貓的眼睛時，會覺得貓的眼睛又大又圓又漂亮，我有一陣子瘋狂收集貓眼睛的照片（笑）。一看到貓的眼睛，就會明顯看到映有外在的景色，我覺得超美。而且瞬間覺得裡面充滿故事。
關於眼睛的倒影，「秋意妝容」有刻意設定成模特兒在拍照，所以對面有攝影師的情境，而添加了人影的描繪，若在戶外，就會添加電線等，配合狀況變化描繪。

——請談談彩指設計時注意的地方。
和彩妝一樣，決定好角色的個性和適合的主題，再由此衍生出題材，配合這個題材選擇樣式和顏色。另外，因為會有彩指的設計，為了保持畫

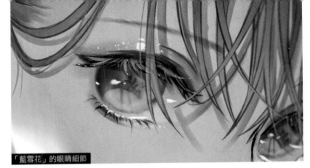

「藍雪花」的眼睛細節

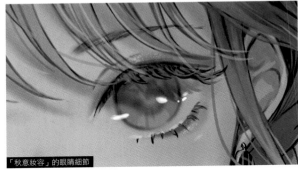

「秋意妝容」的眼睛細節

面協調，若是簡約的服裝就會描繪華麗的彩指，相反的，若是華麗的服裝，就會描繪簡約的彩指，以維持整體的協調平衡。

——請談談今後想嘗試描繪的時尚類型。
我想挑戰所有沒有畫過的服裝。有趣的一點是，若描繪自己也不穿的服裝，就會開始喜歡。現在有興趣的是流行性服裝，因為我喜歡色調很節制但設計有點變化的服裝。

History

——請問開始描繪插畫的契機或事件。
一開始嗎？理由有點暗黑喔……是因為姐姐有在繪圖的關係。我有一個大6歲的姐姐，繪畫能力遠超於我。由於身邊有很多會畫畫的人，所以產生極為強烈的憧憬，繪圖時有種不斷在後面追趕姐姐的感覺。

——請問大概從甚麼時候開始投稿作品？
大概是國中的時候，有一個「Hange」的遊戲社群網站，可以在系統幫虛擬分身變換穿搭，形成以插畫描繪自己穿搭和朋友穿搭的文化，大家都透過課金體驗時尚穿搭的樂趣。我既然喜歡畫畫就想畫看看，就描繪自己虛擬分身的插畫，有時幫朋友畫，有時依朋友要求畫，這大概就是我最初認真在網路上傳插畫的開始吧！
之後就覺得數位繪圖很有趣，加上VOCALOID虛擬歌手開始流行，就迷上了鏡音鈴、連。在類似mixi的VOCALOID社群描繪過自己喜歡的插畫，不過大概就在那時，身邊的人開始慢慢使用pixiv，我也就開始嘗試上傳作品，這就是我投稿的開始。

——請問有哪張插畫成了重要的契機？
我想是「封面女孩」的超寬鬆上衣女孩。在描繪這幅插畫之前，我真的陷入不知該畫甚麼內容才好的時期，陷入低潮。當時曾有機會和POKImari、裕等實力堅強的創作者合作繪畫，讓我深受打擊，對於自己缺乏實力的事實讓我受到很大衝擊，變得不知該畫甚麼。而在描繪這幅插畫抱持的想法就是盡全力描繪自己喜歡的內容。剛好當時很喜歡超寬

從照片拍攝技巧獲得光線表現的靈感

愛用的相機為 SONY α7 III

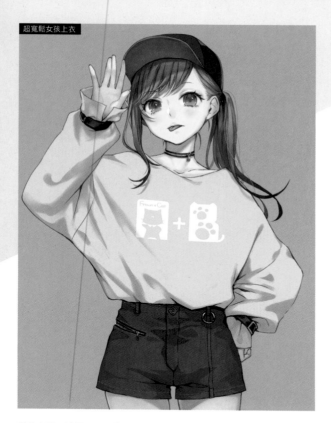

超寬鬆女孩上衣

——請問品牌事業方面是否也是一人作業？

我不是很擅長嚴格掌控生產線，相較之下，我負責的是市場行銷和銷售推廣的部分。我會經常以消費者的觀點來思考，因為想擁有才製造生產，所以我看重的點是自己想擁有的心情，也就是渴望擁有的程度。著重哪一點的訴求會最想要購買？在哪一個時間點會想要這件衣服。我連上傳插畫的時機或季節，也都是經過精心考量，全部都會經手。

——請問今後的展望。

展望啊（笑）？我不太算有展望或夢想的人，總之從事自己喜歡的興趣，最終最能達到自我滿足，所以我想一輩子從事「傳遞喜歡」的工作。

——請問粉絲是否曾反應：「會不會開發彩妝用品」？

我很想嘗試。曾經討論過這個議題，但是還在等合作邀約（笑）。

鬆的衣服，結果Twitter第一次超過1萬個讚。

感覺好像從這時候開始就專注在服裝和彩妝相關的插畫。

——您現在也成立了自己的品牌，請問從事服裝設計的契機是？

就是「超寬鬆上衣女孩」，以服裝為主描繪插畫後，經常收到粉絲反應：我好想要那件衣服。一開始只是偶爾畫畫，但是後來描繪的心態變成，那就試著推出原創設計的服裝，結果就收到更多類似的回應。既然有人這麼支持表示希望擁有一件，讓我也想試試看，這就是開始從事的原因。

——請問服裝設計工作中辛苦的部分。

要將描繪的內容直接轉換成實物其實有很多的限制，相當困難，如果無法穿著就失去意義。所謂的插畫並沒有可不可以穿著的問題，畫出來就好了，我認為要將插畫轉換成可以穿著的設計是難度很高的作業。

——請問服裝設計是否有可以運用在插畫的部分？

我想就是對於服裝的理解會大幅提升。畢竟在一無所知的情況下，和在完全熟知的狀態下，描繪出的內容截然不同。因為不是憑想像描繪，而是看過實際的服裝後才描繪。這樣一來，反而漸漸地光憑想像就可描繪出能轉換成實際服裝的插畫，我覺得這樣不論是在服裝設計還是插畫都會變得更加熟練自然。

——請問服裝的設計是否從布料或鈕釦等材質的選擇開始？

服裝設計上要表現出插畫的輕柔與垂墜感，材質的厚度和質地就變得至關重要，所以我會觸摸布料、層層彎褶、懸掛垂吊，確認布料會形成的樣子，並且對照插畫來選擇。

我會去有大量布料樣本的店家，並且說明自己想要設計的樣式，請店家幫忙找出樣本，再從中挑選幾樣帶回家，一邊觸摸一邊觀察，然後描繪插畫。

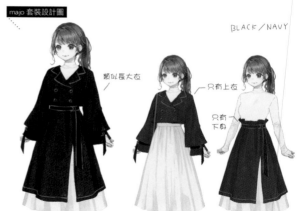

majo 套裝設計圖

BLACK/NAVY

類似長大衣

只有上衣

只有一下身

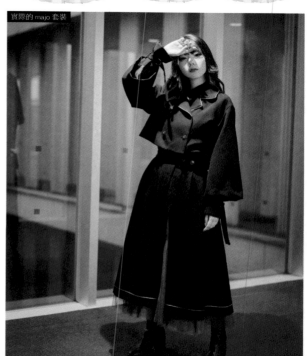

實際的 majo 套裝

DESCRIPTION 作品解說

刊登頁數　標題
作品內容／創作年份／繪圖工具
創作者說明

封套封面1．016　PLUS
全新創作／2022年／CLIP STUDIO PAINT
再次確認自己就是喜歡藍色與紅色。

004-005　birth
個人作品／2020年／sai
祝賀自己！

01　GALLERY
全新創作

006　冬季甜酷辣妹
全新創作／2022年／CLIP STUDIO PAINT
毛絨絨的保暖大衣裡穿著薄上衣，展現辣妹獨有的個性，超愛！

007　橘色系地雷型女孩
全新創作／2022年／CLIP STUDIO PAINT
我想描繪橘色妝容的地雷型女孩，並且搭配秋天色調的穿搭完成整體設計。
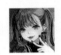

008　BLACK
全新創作／2022年／CLIP STUDIO PAINT
以黑白色調為主題，白色背景加上黑色穿搭。

009　white
全新創作／2022年／CLIP STUDIO PAINT
黑白色調的主題創作2，黑色背景加上白色穿搭。
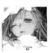

010　彩指女孩
全新創作／2022年／CLIP STUDIO PAINT
想描繪鬱悶的彩指繪畫。
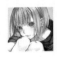

011　＋＋＋
全新創作／2022年／CLIP STUDIO PAINT
以展示漂亮服飾的手法描繪成流行服飾。

012　Bitter China
全新創作／2022年／CLIP STUDIO PAINT
自己相當滿意可以描繪出角色通常未露出的面容。
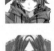

013　Sweet China
全新創作／2022年／CLIP STUDIO PAINT
我通常都以季節為主題，所以想嘗試不同的挑戰，而選擇兩種對比的主題。
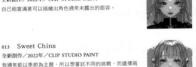

014　Blue Girl
全新創作／2022年／CLIP STUDIO PAINT
包括「心情憂鬱」的角色色彩，整體用藍色調完成插畫。

015　Vampire Girl
全新創作／2022年／CLIP STUDIO PAINT
原本想描繪以藍色為主題的插畫，不過卻轉描繪一般較少描繪的紅色眼睛，因此主題變成有吸血鬼尖牙的女孩。
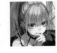

02　GALLERY
個人作品

017　沁香飄散的春日
個人作品／2022年／sai
想傳遞春天的芬芳。
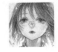

018-019　花瓣紛飛
個人作品／2019年／sai
賞花約會。
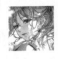

020　我的春天
個人作品／2022年／CLIP STUDIO PAINT
你是最棒的春天。

021　好久不見
個人作品／2022年／sai
我想畫有酒窩的男孩，很迷人。
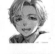

022　背後繫帶套衫
個人作品／2020年／sai
想描繪後背設計的服裝。

023　Violet blue
個人作品／2019年／sai
宇宙與波斯菊。我很滿意手腕的扭轉描繪。
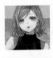

024　藍雪花
個人作品／2020年／CLIP STUDIO PAINT
花語是「隱藏的熱情」。

025　Pastel color
個人作品／2019年／sai
緞帶編髮超級可愛。
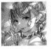

026　吐舌
個人作品／2020年／sai
想呈現漂亮的美食約會。

027　Pastel bunny
個人作品／2019年／sai
想表現粉彩風格的角色裝扮，於是選擇了兔子裝。

028　7月
個人作品／2022年／sai
厭世臉代表。

029　Summer Blue
個人作品／2022年／CLIP STUDIO PAINT
夏日！蔚藍！水花！

030　比基尼
個人作品／2018年／sai
要解開嗎？
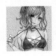

031　珍珠甜心辣妹
個人作品／2021年／sai
我覺得這是最強組合。
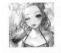

032-033　Which do you prefer?
個人作品／2018年／sai
兩個都是很少描繪的女孩，嘗試挑戰極端對比。
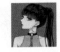

034　Lemon squash
個人作品／2018年／sai
散發檸檬清新的穿搭。

035　0802
個人作品／2021年／sai
內褲日（日文82的發音與內褲相同，所以有內褲廠商將8/2定為內褲日當成廣告宣傳）。
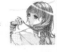

036　Flower
個人作品／2022年／sai
再次描繪2018年插畫的彩妝作品。原本就是我很滿意的插畫，如今變得更加喜愛。
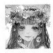

037　Hydrangea
個人作品／2018年／sai
繡球花色調。
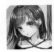

038　BLACK×RED
個人作品／2019年／sai
想描繪外表強悍的女孩。
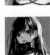

039　你缺失的另一半
個人作品／2021年／sai
找到了嗎？

040　和服日
個人作品／2019年／sai
很少有機會描繪和服，的確會讓角色散發不同的魅力，想再多畫一些。

041　聖誕快樂！
個人作品／2018年／sai
禮物。
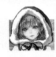

042　2月14日
個人作品／2019年／sai
是真愛嗎？

03　GALLERY
中國風女孩

043　露肩旗袍
個人作品／2018年／sai
當時流行露肩設計，正中我心！
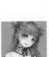

044　繡球花君
個人作品／2019年／sai
因為想重畫丸子頭的角色，所以大膽將繡球花化為丸子頭的髮型。

045　夕陽度假村
個人作品／2019年／sai
我想要有一件中國風泳衣。
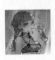

046　黑白色中國風造型
個人作品／2020年／sai
充滿回憶的服裝。
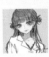

047　秋天約會
個人作品／2019年／sai
中國風秋季服飾發表會。
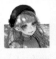

048　中國風大衣
個人作品／2018年／sai
即便我知道自己的大衣都是暗色調，我還是買了暗色調大衣。
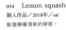

04 GALLERY
混血女孩

049　秘密攝影同好會
個人作品／2021年／CLIP STUDIO PAINT
因為要用於商品展示，所以描繪成能漂亮裱框的構圖，自己很滿意。

050　和那個混血女孩
個人作品／2019年／sai
草稿階段暫時命名為捲髮人氣女孩。

051　meet one's gaze
個人作品／2022年／CLIP STUDIO PAINT
透過鏡頭彼此凝視，感覺到不同以往的眼神，令人心動。
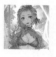

052　Grape
個人作品／2019年／sai
葡萄紫色調，色彩留意使用適合透明資料夾的透明普普色調。

053　和那個女孩，兩人
個人作品／2019年／sai
作品設定為攝影同好會的模特兒。拍攝工作中，尺度稍微有點大膽。

05 GALLERY
封面女孩

054-055　中國風大學T
個人作品／2021年／sai
設計成可重複穿搭的上衣。既然有兩個風格迥異的角色，就讓兩人都穿上。

056-057　Smile!
個人作品／2019年／sai
充滿感謝的最美笑臉！

058-059　BLACK×WHITE
個人作品／2019年／sai
喜歡將風格不同的時尚穿搭並列在一起。
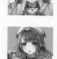

060　A+B Girls 2018 summer
個人作品／2018年／sai
橘色和牛仔的穿搭。
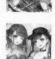

061　A+B Girls vol.3 2019 summer
個人作品／2019年／sai
維他命色調的穿搭。
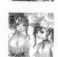

062-063　selfie
個人作品／2019年／sai
外出囉！

064　ORANGE
個人作品／2019年／sai
橘色穿搭。
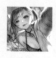

065　GREEN
個人作品／2019年／sai
萊姆綠穿搭。

066　sunset
個人作品／2021年／sai
夕陽氛圍下的繫帶泳衣女孩。
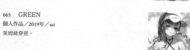

067　beach
個人作品／2021年／sai
活力滿滿的一天，超寬鬆的衣服才是主角。
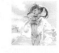

068　A+B Girls vol.4 2019 winter
個人作品／2019年／sai
繫帶上衣穿搭。
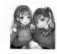

069左　超寬鬆藍灰色上衣
個人作品／2018年／sai
3萬個粉絲追隨的感謝插畫。
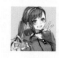

069右　蕾絲露肩上衣
個人作品／2018年／sai
最初的蕾絲女孩。
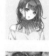

070　A+B Girls 2018 winter
個人作品／2018年／sai
紅色和藍色的冬季穿搭。
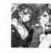

071　滿版連帽衣
個人作品／2019年／sai
非常想要一件滿版大學T的冬天。
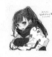

072-073　橘配藍
個人作品／2021年／sai
透明資料夾作品，讓商品顯得好看的配色。
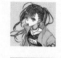

074　超寬鬆甜美裝
個人作品／2018年／sai
原創設計首次點讚次數上升的插畫，一切由這幅畫開始。

075　A+B
個人作品／2018年／sai
看服飾網站時超想要連帽衣的冬天。

06 GALLERY
彩指女孩

076　粉色彩指
個人作品／2019年／sai
可展現指甲油的姿勢，彎指露出。

077　維他命彩指
個人作品／2019年／sai
女性特有的手指角度，讓人無法不喜歡。
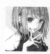

078　冬季彩指
個人作品／2019年／sai
白色圍巾搭配閃亮的暗藍色彩指。
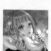

07 GALLERY
雙胞胎女孩

079　春天百變連衣裙
個人作品／2020年／sai
甜美酷帥的不同穿搭，雙胞胎的馬尾超可愛。

080　橘與藍
個人作品／2018年／sai
最初的雙胞胎女孩。長相相同的兩人呈現不同的表情和動作。

081　格紋配透明外搭
個人作品／2019年／sai
我喜歡格紋的外罩透明上衣使圖案變得柔和的樣子。

082　同套不同色
個人作品／2018年／sai
版型雖然相同，也能利用顏色翻轉印象。

083　SUMMER TIME!
個人作品／2019年／sai
夏天風格的雙胞胎。

084-085　百褶袖繫帶POLO衫
個人作品／2020年／sai
最強重複穿搭雙人組。

086　◇○
個人作品／2019年／sai
我想要設計有彩色縫線的連帽衣。
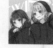

087　羅紋V領毛針織衫
個人作品／2021年／CLIP STUDIO PAINT
成長中的兩人，感情一直很融洽。
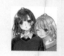

08 GALLERY
紙膠帶

088　超愛皺眉貓的紙膠帶女孩
個人作品／2018年／sai
紙膠帶女孩的誕生。來自於我推出了紙膠帶和皺眉貓的主題。

089　紙膠帶女孩
個人作品／2020年／sai
皺眉貓的大粉絲。

090　熱爆
個人作品／2021年／sai
甜點當然就是冰棒！

091　你看！
個人作品／2021年／CLIP STUDIO PAINT
有IG了。

092左上　Frown CatT2019
個人作品／2019年／sai
有看出來嗎？T恤LOGO也有類似臉的設計。

092右下　pan
個人作品／2022年／CLIP STUDIO PAINT
受到皺眉貓影響，還買了吐司型的超大靠枕。

093　散步上衣
個人作品／2019年／sai
做成大學T囉！
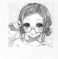

094　紙膠帶
個人作品／2019年／sai
秋天，想做運動服。
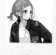

095　OKO連帽衣
個人作品／2018年／sai
我沒有生氣，而是OKO（這是日文「生氣」的網路縮語）。

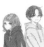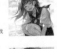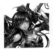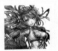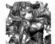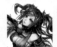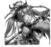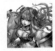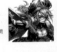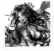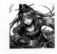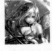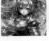

青十紅 aotbeni

擅長表現充滿女性魅力角色的插畫家，以女性獨有的視角描繪彩妝和服裝的插畫。皺眉貓的創作者。
除了輕小說封面、VTuber、手機遊戲等插畫之外，還從事服飾設計的工作。
2021年11月創立自我品牌「MASCATALE」，涉獵領域廣泛。

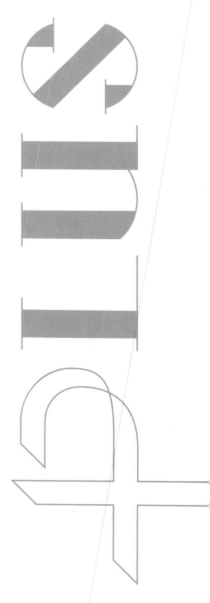

國家圖書館出版品預行編目資料

PLUS青十紅畫冊&時尚彩妝插畫技巧＝PLUS aotbeni artworks & makeup illustration/玄光社作；黃姿頤翻譯.
-- 新北市：北星圖書事業股份有限公司，2023.09
160面； 19.0×25.7公分
ISBN 978-626-7062-71-5（平裝）

1. CST：插畫 2. CST：畫冊

947.45 112006122

PLUS青十紅畫冊&時尚彩妝插畫技巧

作　　者　青十紅
翻　　譯　黃姿頤
發　　行　陳偉祥
出　　版　北星圖書事業股份有限公司
地　　址　234新北市永和區中正路462號B1
電　　話　886-2-29229000
傳　　真　886-2-29229041
網　　址　www.nsbooks.com.tw
E - MAIL　nsbook@nsbooks.com.tw
劃撥帳戶　北星文化事業有限公司
劃撥帳號　50042987
製版印刷　皇甫彩藝印刷股份有限公司
出 版 日　2023年09月
I S B N　978-626-7062-71-5
定　　價　480元

如有缺頁或裝訂錯誤，請寄回更換。

Original Japanese Edition Staff

Art direction and design : Yusuke Miyamoto(COJIRASE LUNCH BOX), Yui Shigeno

Editing : Maya Iwakawa, Momoka Kowase,Akane Suzuki,Atelier Kochi

Proof reading : Yuko Sasaki

Planning and editing : Sahoko Hyakutake(Genkosha Co., Ltd.)

官方網站　　LINE 官方帳號　　臉書粉絲專頁